Die Kunst in tausend Jahren

Betrachtungen und Prognosen

von

Alexander Moszkowski.

Nach dem Original von 1910
herausgegeben von Hansjörg Walther.

Libera Media

2015

Copyright © 2015 by Hansjörg Walther, Libera Media

All rights reserved.

ISBN-13: 978-1515301868
ISBN-10: 1515301869

Inhalt

Einleitung ... i

Die Kunststadt der Zukunft .. 1
Der Begriff der „Unmöglichkeit". 6
Verminderter Personenkultus. .. 11
Schwingungen und Sensationen. 17
Hörbilder und Sehklänge. ... 25
Musik als Raumkunst. ... 39
Der Kunstwert der Dimension. 43
Jenseits von Richtig und Falsch. 49
Kunstwert und Kunstdauer. .. 64
Parallele aus zwei Jahrhunderten. 68
Das Tonwunder. .. 85
Kunstfeindliche Erkenntnis. .. 100
Wille und Emotion. ... 109
Kunst und Distanz. .. 119
Das Gesetz der Interessen. .. 134
Neutöner. ... 143
Operndämmerung. .. 150
Erkennbare Grenzen. .. 162
Das Erlöschen der Künste. .. 167
„In tausend Jahren." .. 179

Anhang ... 195
 Der Telegastrograph. .. 195
 Reichsmusikalische Zukunftsbilder. 197
 Romeo oder Bismarck. .. 208

Einleitung

In die Zukunft, besonders in die weit entfernte, zu schauen, darüber nachzusinnen, wohin die Entwicklungen führen, die in der Gegenwart zu beobachten sind, das ist eine Herausforderung, der sich Alexander Moszkowski immer wieder gerne gestellt hat. Heute ist sein Name nur noch wenigen geläufig. Doch in seiner Zeit zählte Alexander Moszkowski zu den führenden Schriftstellern Deutschlands, besonders bekannt für seine Satiren und Humoresken, aber auch für nachdenklichere Betrachtungen wie die vorliegende.

Alexander Moszkowski wurde am 15. Januar 1851 in Pilica in der Nähe von Krakau in eine jüdische Familie geboren. Seine Geburtsstadt lag im damaligen Kongreßpolen, dem Teil von Polen, der an Rußland gefallen war. Doch seine Eltern fanden, daß dies kein anregendes Umfeld für ihre Kinder sei, und beschlossen schon bald, nach Deutschland auszuwandern. Nach einigen Schereien mit den russischen und den preußischen Behörden siedelten sie sich in Breslau an. Hier wuchs Alexander Moszkowski zusammen mit seinem Bruder Moritz (1854-1925) auf, der später ein

gefeierter Komponist werden sollte. Während seiner Jugendzeit folgte ein weiterer Umzug nach Dresden, wo der aufgeweckte Schüler schon mit siebzehn Jahren das Abitur ablegte.

Alexander Moszkowski war vielseitig interessiert. Von Haus aus lag ihm die Musik nahe, und so begann er schon bald als Musikkritiker für Zeitungen zu schreiben. Aber auch für die Entwicklungen in den Naturwissenschaften und der Technik war er aufgeschlossen, genauso wie es ihn zu Sprachen und zur Philosophie zog. Und wie er sich später erinnerte, schärfte er bereits in seiner Schulzeit seinen Wortwitz.

Im Jahre 1875 hatte er dann seinen Durchbruch mit dem satirischen Gedicht in vier Gesängen „Anton Notenquetscher"[1], das in den nächsten Jahrzehnten immer wieder aufgelegt wurde und ihm das Lob des Kritikers Eduard Hanslick und des Komponisten Engelbert Humperdinck einbrachte.

Nicht zuletzt hierdurch wurde Julius Stettenheim (1831-1916), der Redakteur des Satireblattes „Berliner

[1] *Den Titel baute Alexander Moszkowski zu einem regelrechten Markenzeichen aus. So erschienen unter anderem 1893 „Anton Notenquetscher's Neue Humoresken", 1894 „Anton Notenquetscher's Gedichte" oder 1895 „Anton Notenquetscher's Lustige Fahrten", auch wenn der Inhalt nur lose mit dem ursprünglichen Werk zu tun hatte. (Alle genannten Bücher werden bei Libera Media neu aufgelegt.)*

Einleitung

Wespen" auf sein Talent aufmerksam und engagierte ihn ab 1877 für das Blatt. Alexander Moszkowski verfaßte einen großen Teil der Beiträge für die „Berliner Wespen", die politisch auf Seiten der Deutschen Fortschrittspartei standen und wohl das schärfste Zeitschrift ihrer Art waren. Allerdings war er unzufrieden darüber, daß nur Julius Stettenheim als Redakteur genannt wurde, während sein Name und sein Anteil am Inhalt lange unbekannt blieben[1].

Mitte der 1880er kam es schließlich zum Zerwürfnis mit Julius Stettenheim. Hierbei spielten auch unterschiedliche Auffassungen eine Rolle, wie ein modernes Satireblatt gestaltet werden sollte. Während Stettenheim an einem hergebrachten Stil festhielt, wünschte sich Alexander Moszkowski eine zeitgemäßere Form ohne die starren Kategorien und mit mehr Illustrationen und Karikaturen. Seine Vorstellungen konnte er dann mit den 1886 begründeten „Lustigen Blättern" umsetzen. Nebenher veröffentlichte Alexander Moszkowski zahlreiche Bücher. Diese reichten von humoristischen Erzählungen über Gedichte und Satiren bis hin zu philosophischen Betrachtungen.

[1] *Erst in den 1880er Jahren konnte sich Alexander Moszkowski einen eigenen Namen machen, etwa 1884 mit einer Zusammenstellung seiner Beiträge in den „Berliner Wespen" in Buchform als „Marinirte Zeitgeschichte" (Neuausgabe bei Libera Media). Auch wurde er schließlich auf sein Drängen als Mitredakteur der „Berliner Wespen" im Titel genannt.*

Hansjörg Walther

Und immer wieder machte er sich Gedanken darüber, wie die Zukunft aussehen würde. Schon für die „Berliner Wespen" hatte er eine eigene Rubrik erfunden, in der er sich satirische Apparaturen ausdachte, wie etwa den „Dramopurgator", der automatisch anstößige Stellen aus Theaterstücken entfernte, die „Dampfdroschke", eine von einer Dampfmaschine betriebene Kutsche oder den „Distributeur des pays", der mechanisch eroberte Länder zerstückeln könnte.[1]

War dies vordringlich scherzhaft gemeint, so nahm Alexander Moszkowski in anderen Beiträgen aktuelle technischen Entwicklungen auf und machte sich weiterführende Gedanken, etwa mit Gedichten unter dem Titel „Mikrophon-Lyrik" oder Anmerkungen zu einem Schreibklavier, einer Art Schreibmaschine mit Tastatur.[2] Eine Überlegung, die nicht nur Alexander Moszkowski faszinierte war die, daß sich ähnlich, wie man bei einem Telefon Schallwellen in elektrische Signale und umgekehrt wandeln konnte, auch Bilder übermitteln lassen müßten. Die Fantasie lief hier der Entwicklung etwas voraus, sodaß bereits in den 1870ern vielfach gemutmaßt wurde, Edison habe das Problem eines derartigen Fernsehens bereits gelöst. Doch sollte es noch bis um die Jahrhundert-

[1] *Alle entnommen aus „Marinirte Zeitgeschichte" von 1884 (Neuauflage bei Libera Media), wo sich auch weitere originelle Vorschläge finden.*

[2] *Beides auch wieder aus „Marinirte Zeitgeschichte" von 1884.*

Einleitung

wende dauern, bevor die technischen Grundlagen tatsächlich gelegt waren.

Als Beispiele, wie Alexander Moszkowski hier noch weiter dachte, sind im Anhang zu diesem Buch zwei Beiträge von ihm wiedergegeben. Zum einen ist dies die Beschreibung eines „Telegastrographen" aus dem Jahre 1884, der Gerüche und Geschmacksempfindungen in die Ferne übermitteln soll.[1] Und zum anderen ist dies eine Schilderung aus dem Jahre 1895, wie mit einem „Optophon" Bilder in Musik und umgekehrt verwandelt werden[2].

All diese Elemente finden wir auch wieder im vorliegenden Buch, das erstmals 1910 aufgelegt wurde.[3] Alexander Moszkowski spannt hier den Bogen allerdings weiter. Er legt sich die Frage vor, wie denn die Künste sich über einen langen Zeitraum — die tausend Jahre des Titels sind dabei nur als Größen-

[1] *Entnommen aus: „Marinirte Zeitgeschichte" von 1884.*

[2] *Siehe im Anhang die „Reichsmusikalischen Zukunftsbilder" aus „Anton Notenquetscher's Lustige Fahrten" von 1895. Angeregt ist das „Optophon" wohl durch Maximilian Pleßners Buch: Ein Blick auf die größten Erfindungen des zwanzigsten Jahrhunderts. I. Die Zukunft des elektrischen Fernsehens. Berlin, 1892.*

[3] *Das Werk wurde in den 1920ern noch einmal als erster Teil des Buches „Entthronte Gottheiten" wiederveröffentlicht, diesmal mit dem Titel „Der wankende Parnaß".*

ordnung gemeint — entwickeln werden. Werden sie überhaupt Bestand haben?

Man muß gestehen, daß eine solche Frage sehr schwer, ja fast unmöglich zu beantworten ist. Zu viel muß durch Spekulationen ausgefüllt werden, die nur wenige Anhaltspunkte haben können. Und insofern ist manches im vorliegenden Buch „Die Kunst in tausend Jahren" auch nur allzu leicht zu kritisieren.

Etwa scheint Alexander Moszkowski an manchen Punkten Entwicklungen in der Physik oder Medizin nicht ganz richtig aufgefaßt zu haben. Dennoch gelingen ihm eine ganze Reihe durchaus treffender Prognosen, etwa die, daß die Baukunst wesentlich beständiger als andere Kunstzweige sein werde. Oder daß die Oper, die schon um 1910 nicht mehr die große Rolle zu spielen beginnt wie zuvor, in der Zukunft weiter an Bedeutung verlieren werde. Und auch da, wo Alexander Moszkowski frei spekuliert, bietet er eine Fülle von anregenden Gedanken.

Doch wir wollen nicht dem folgenden Inhalt vorgreifen. Deshalb noch kurz ein Ausblick über Alexander Moszkowskis weiteren Lebensweg nach Veröffentlichung von „Die Kunst in tausend Jahren".

War er bereits in der Zeit des Kaiserreichs recht erfolgreich, so wuchs die Popularität von Alexander Moszkowski zu Zeiten der Weimarer Republik noch beträchtlich. Das erlaubte es ihm nun auch, in eher ernsten Schriften Überlegungen zu verschiedenen

Einleitung

Themen anzustellen. Wohl das bekannteste Buch von Alexander Moszkowski dieser Art ist sein „Einstein — Einblicke in seine Gedankenwelt" von 1921, in dem er Gespräche mit dem großen Physiker wiedergab und versuchte, dessen Theorien einem breiten Publikum nahezubringen..

Eines der Hauptwerke aus dieser Zeit ist auch der utopische Roman „Die Inseln der Weisheit" von 1922, in dem der Held einen Archipel bereist, auf dessen Inseln jeweils verschiedene philosophische Prinzipien auf die Spitze getrieben und dadurch ins Absurde geführt werden. Und auch hier wartet Alexander Moszkowski wieder mit phantasievollen Erfindungen auf. So gibt es eine Art Mobiltelephon, dreidimensionale holographische Filme und Energieerzeugung mit Atomkraft.

Aber auch mit den satirischen und humoristischen „Lustigen Blättern" war Alexander Moszkowski überaus erfolgreich. Diese entwickelten sich zu einem der auflagenstärksten Satireblätter der Weimarer Zeit, das er bis 1928 leitete.[1] Am 26. September 1934 starb Alexander Moszkowski in Berlin.

[1] *Die „Lustigen Blätter" wurden nach der Machtergreifung von den Nationalsozialisten gleichgeschaltet und noch bis 1944, allerdings nicht im Sinne ihres Gründers weitergeführt.*

Die Kunst in tausend Jahren

Betrachtungen und Prognosen

Die Kunststadt der Zukunft

Die guten Leute, die dem berühmten Rückertschen Weltfahrer Chidher[1] ihre kurzatmigen Erfahrungen aufdrängten, leben noch heute in Millionen von Exemplaren. Und ob sie dazumal den Ewigkeitsbetrachter mit der Weisheit weniger Generationen informierten, ob sie heute, durch Bücher belehrt, einen etwas

[1] *Al-Chidr (arabisch: der Grüne) ist eine sagenhafte, fortwährend wandernde Gestalt, deren Leben nicht dem Alter unterworfen ist. Alexander Moszkowski bezieht sich (auch in der Schreibweise) auf das Gedicht „Chidher" von Friedrich Rückert (1788-1866), einem Dichter, Übersetzer und dem Begründer der deutschen Orientalistik. Die Aussprache des „ch" ist hart wie in „Bach" (je nachdem auch in der Umschrift als „kh"). Das „d" wird emphatisch gebildet, weshalb es auch die Schreibweise als „dh" gibt. Im Persischen und Türkischen wird dieser Laut als weiches „s" ausgesprochen, sodaß es auch Schreibweisen mit „s" oder „z" gibt.*

Alexander Moszkowski

weiteren Horizont überblicken, das ändert nicht viel an der Grundüberzeugung: so wie wir es heute erleben, so war es immer, so wird es dauernd bleiben. O, das bezieht sich nicht auf die Details, bewahre! Von dem ewigen Fluß der Form, ja des Inhalts sind sie jetzt wohl allesamt überzeugt; und in dieser Hinsicht wissen sie aus Rückschau und Prognose ganz ansehnliche Konstruktionen zu errichten. Sie erzählen von zerstörten Werten und schreiben mit einem gewissen Sportgefühl neue auf ihre Tafeln. Nur daß jene alten und diese neuen Werte sich im letzten Grunde doch nur zu graduellen und nicht zu prinzipiellen Unterschieden bekennen. Sie würden heute ihren Chidher nicht mehr kindisch belehren: die Stadt stand immer an diesem Ort und wird so stehen ewig fort; sondern mit gewaltigen Perspektiven berichten und orakeln: diese Stadt war ursprünglich ein wendisches Fischerdorf, hat sich mit fabelhafter Schnelligkeit zu einer Weltstadt entwickelt und wird bei Ablauf des Jahrhunderts 20 Millionen Einwohner zählen.[1] Dieser Sandboden ist der Rückstand eines Meeresgrundes, und es erscheint geologisch nicht ausgeschlossen, daß er in ferneren Jahrtausenden wieder einmal überflutet wird. Aber keiner

[1] *Mit dem ehemaligen Fischerdorf ist Berlin gemeint. Die „Wenden" waren die slawische Urbevölkerung, deren Siedlungsgebiet sich bis in den Westen Deutschlands zog (z. B. das „Wendland" in Niedersachsen). 1910 hatte Berlin etwas mehr als 2 Millionen Einwohner, heute etwas weniger als 3 ½ Millionen, womit die Hochrechnung etwas danebenliegt.*

Die Kunst in tausend Jahren

wird auftreten und sagen: Lieber Chidher, bei deiner Wiederkehr in 50000 oder in 100000 Jahren wird deine Frage ihren Sinn verloren haben; Frage und Antwort werden sich nicht mehr ergänzen; du wirfst keinen Menschen finden, der ein Interesse hat, dir Rede zu stehen, und vor allen Dingen, in dir selbst wird der Trieb der Neugier, der Drang zur Orientierung und Forschung einem Novum von Empfindung Platz gemacht haben, das wir heute noch gar nicht kennen.

Aber wir wollen uns gar nicht so weit ins Spekulative und Transzendente verirren und wir wollen überdies statt der hier supponierten[1] 100000 Jahre einen kürzeren Zeitraum beanspruchen, sagen wir, um es ganz knapp und rund zu fassen, ein Jahrtausend. Chidher kommt also bei seiner zweiten Wiederkehr von heut ab, ganz gegenständlich angenommen, nach Berlin, das, ganz bescheiden gerechnet, östlich bis Frankfurt a. O. westlich bis Stendal, nördlich bis Neustrelitz, südlich bis Röderau reicht und höchst billig taxiert 800 Millionen Berlinern Unterkunft gewährt. Wir befinden uns da außerhalb jeder abenteuerlichen Spekulation, gänzlich auf dem Boden der Zukunftswirklichkeit, die wir mit unserer Annahme nach Maßgabe der Progressionen in den jüngsten Jahrzehnten eher zu klein als zu groß ansetzen. Der Wanderer, der sich in diesem Gemeinwesen oberflächlich zu orientieren beabsichtigt, fragt nach den künstlerischen Bil-

[1] *angenommenen, unterstellten.*

dungsanstalten, nach dem Nationalmuseum, nach den Konzertsälen, nach den Opernteatern, und ihm wird der Bescheid: das alles existiert hier nicht. Wir wissen zwar aus der Geschichte und aus unserer Lokalchronik, daß dergleichen hier einmal früher gepflegt wurde. Du lieber Gott, was wird nicht alles als wertlos erkannt und abgeschafft. Wir hatten ja früher auch einmal ein königliches Schloß, ein Stadtparlament, eine Ruhmeshalle, eine Hochbahn[1], wir hatten Krematorien, Aerogaragen[2], Radiomobilrennbahnen, Stierkampfarenen und wie all das prähistorische Zeug heißt, über das Sie sich aus unserem Stadtarchiv informieren können; wenn Sie wollen auch aus Büchern, die aus der Zeit stammen, in der noch Romane geschrieben wurden. Heute existiert das alles nicht mehr. Wenn Sie wünschen, wollen wir Ihnen auf dem Stadtplan die Punkte bezeichnen, auf denen in grauer Vorzeit Opernteater, Konzertsäle und Bildergalerien gestanden haben.

Von allen Seiten braust mir der Zuruf „unmöglich" entgegen, und wenn ich jetzt nicht sehr energisch standhalte, wird mich die Hochflut der Entrüstung hinwegschwemmen, die Lawine der Proteste verschüt-

[1] *Eine Hochbahn fährt auf Viadukten. In Berlin gab es eine Hochbahnstrecke bis zur Endhaltestelle Potsdamer Platz.*

[2] *Gemeint ist vermutlich die 1896 von Friedrich Hermann Wölfert auf dem Gelände der Berliner Gewerbeausstellung erbaute Luftschiffhalle als Unterstand für die Gefährte.*

Die Kunst in tausend Jahren

ten. Und selbst die Evolutionstechniker unserer Zeit, die über längeres Gedärm und längere Prognosen verfügen als der Durchschnitt, werden mir entgegenhalten: du verwechselst die Form mit der Sache. Daß die Form sich ändert, ist sicher; daß sie sich zu immer höheren Erscheinungen sublimiert, ist wahrscheinlich; daß sie Zielen entgegendämmert, die außerhalb unseres Horizontes liegen, ist möglich; aber daß die Sache selbst jemals verschwinden könnte, das ist undenkbar.

Um hier überhaupt den Boden für eine Debatte zu gewinnen, wird es vorteilhaft sein, den Begriff der U n m ö g l i c h k e i t einmal etwas herzhafter ins Auge zu fassen. Blättern wir also zuvörderst einmal in der Historie, um zu erkennen, ob im großen und ganzen die Wahrscheinlichkeit des Irrtums mehr bei den Anhängern der Möglichkeit oder bei den Fanatikern der Unmöglichkeit gewesen ist.

Der Begriff der „Unmöglichkeit".

Anaxagoras[1] hatte die Behauptung aufgestellt, die Sonne sei größer als der Peloponnes. Unmöglich! rief ihm die Auslese der zeitgenössischen Intelligenz entgegen. In der Schule der Pythagoräer stiegen vorkopernikanische Ahnungen auf, die vage Erkenntnis von der Bewegung der Erde innerhalb des ruhenden Firmamentes. Diese Ahnungen konnten sich gegen das „Unmöglich!" eines Plato, eines Archimedes, eines Hipparch, gegen das „Höchst lächerlich!" eines Ptolemäus nicht durchsetzen. Das „Unmöglich" der Kurie war im ersten Anlauf stärker als das wissenschaftliche Bekenntnis des Galilei. Als Lavoisier seine Elemententheorie entwickelte, flog ihm aus der Mitte der franzö-

[1] *Anaxagoras (499-428 vor Chr.) war ein vorsokratischer Philosoph aus Kleinasien, der Philosophie und Wissenschaft nach Athen brachte und ein Berater von Perikles wurde. Er beschäftigte sich unter anderem mit Sonnenfinsternissen, für die er eine korrekte Erklärung geben konnte. Nach seiner Ansicht war die Sonne ein großer Ball aus glühendem Eisen. Der Mond sei nur beschienen, habe Berge und sei bewohnt. Er wurde wegen Gottlosigkeit angeklagt, von Perikles vor dem Tode, aber nicht vor der Verbannung gerettet.*

Die Kunst in tausend Jahren

sischen Akademie das „Unmöglich" an den Kopf; und Lavoisier selbst war wiederum schnell mit seinem „Unmöglich" auf dem Plan, als die Behauptung, Meteore könnten vom Himmel fallen, ihm nicht einleuchten wollte. Die erste Beobachtung der Sonnenflecken löste bei den Gelehrten ein vielfältiges „Unmöglich!" aus. Die Pioniere des Dampfschiffes, Papin, Fulton, Salomon de Caux, wurden für verrückt erklärt und fanden ihren Weg durch die Barrikaden des „Unmöglich" verrammelt. Galvani wurde als Froschtanzmeister verhöhnt und rannte gegen das „Unmöglich" ganzer Fakultäten. Arago schleuderte sein „Unmöglich" gegen die Annahme, die Eisenbahnen könnten einen Verkehrsfortschritt bedeuten. Thiers und Proudhon rannten sich auf denselben Geleisen mit überzeugungstreuem „Unmöglich" fest. Der große Physiker Babinet bewies mathematisch die „Unmöglichkeit" eines Telegraphenkabels zwischen Europa und Amerika. Der nicht minder hervorragende Physiker Poggendorf warf den Telephonerfinder Philipp Reis mit seinem autoritären „Unmöglich" zu Boden, und da doppelt besser hält, brachte er auf dieselbe Weise auch Robert Mayer mit seinem Gesetz von der Erhaltung der Kraft zur Strecke. Der epochale Elektriker Ohm wurde von einem wissenschaftlichen, auf das Motiv „Unmöglich" abgestimmten Männerchor verhöhnt. Gay Lussac, Siemens und Helmholtz verwiesen jeden Gedanken an die Aviatik in das Gebiet der närrischen Utopie; und als der berühmte Magnus im Kolleg einen elektrischen Lichtbogen entzündete, erklärte er — das

habe ich selbst als junger Student aus seinem Munde gehört —: dieser Lichtbogen könne für die Beleuchtungstechnik unmöglich eine Bedeutung gewinnen. Als Franklin mit seiner blitzableitenden Eisenstange anrückte, fuhr ihm sofort der Donner der „Unmöglichkeit" in einem Gewitter der Königlichen Akademie zu London durch die Knochen. Auguste Comte verwies wenige Jahre vor dem Aufflammen der Spektralanalyse jeden sternanalytischen Gedanken in das Gebiet der absurden Unmöglichkeit. Stephenson, Riggenbach wurden als Verrückte klassifiziert und hatten ihre Ideen, daß man mit einer Lokomotive über Land und mit einer Zahnradbahn auf den Berg gelangen könnte, gegen eine Welt akademischer Unmöglichkeiten zu verteidigen. Das klassische Hauptquartier der Unmöglichkeiten ist allzeit die Pariser Académie des sciences gewesen. Von der chemischen Zerlegung der Luft angefangen bis zum Edisonschen Phonographen haben die konservativen Herren dieser Körperschaft nie aufgehört, alles, was die platte Denkbarkeit der jeweiligen Praxis überflügeln wollte, mit dem Bannfluch „Unmöglich" zu zerschmettern.

Fassen wir zusammen: Es gibt in der ganzen Entwicklung keinen Begriff, der sich so nachhaltig und so furchtbar blamiert hätte, als der der „Unmöglichkeit". Ja man könnte vielleicht nach Analogie feststellen, daß man die Zukunft sicherer erraten wird, wenn man ihr auf den geschwungenen Kurven der Unmöglichkeit als auf der geraden Linie der momentanen Wahrschein-

Die Kunst in tausend Jahren

lichkeit nachspürt. Einigen wir uns auf einem Mittelweg: Versuchen wir die Entwicklung an der Hand der Evolutionsmethode aufzubauen, auf Grund der uns einleuchtenden Möglichkeiten und Wahrscheinlichkeiten, nur mit dem Vorsatz, tapfer bis zu Ende zu denken, nirgends halt zu machen, auch dort nicht, wo der Kontrast zwischen dereinst und heut sich zu einer Unmöglichkeit auszuwachsen droht. Seien wir Modernisten im Sinne des konsequenten, rücksichtslosen Durchdenkens, nicht im Sinne jener modernistischen Theologen, die zwölf biblische Wunder leugnen, um das dreizehnte zuzugeben, und die froh sind, wenn sie den Vatikan von der Gleichung 2 mal 2 = 5 bis auf 2 mal 2 = 4 $^1/_{10}$ heruntergehandelt haben. Solches Halb- und Dreiviertel-Denken würden wir aber uns zu eigen machen, wenn wir etwa bekennen wollten: ja, auf dem Gebiete der Technik und Wissenschaft ist auch das „Unmögliche" möglich. Nur in der Kunst müssen wir an gewissen Unerschütterlichkeiten festhalten; genau so wie der gelehrte Höfling die allgemeine Wahrheit „Alle Menschen müssen sterben" mit einem devoten Seitenblick auf König Ludwig abdämpfte: „F a s t alle Menschen!" Kontinente können verschwinden, Planeten sich auflösen, aber konzertiert wird immer werden! Im Felde der Kunst soll das Reservat gelten, gewisse Fundamente, auf die bisher alle Künstler gebaut haben, für sakrosankt und unzerstörbar zu halten. Sie s i n d zerstörbar, und wir brauchen nicht einmal mit irgend welcher Unwahrscheinlichkeitsrechnung zu operieren, wir werden nur entschlossen die Phasen der

Vergangenheit auf die Zukunft zu projizieren haben, um dies mit ziemlicher Deutlichkeit zu erkennen

Nach diesem Exkurs auf die Unmöglichkeitsdoktrinen seit Pythagoras werden Sie vielleicht dem zukünftigen Erlebnis des Wanderers Chidher schon ein ganz klein wenig näher rücken; Sie werden bereit sein, mir zu konzedieren, daß die Existenz eines tausendjährigen Reiches und einer Zukunftsstadt ohne Opernhäuser, ohne Gemäldegalerien und ohne Konzertsäle wenigstens nicht zu den logischen Undenkbarkeiten gehört. Und das ist alles, was ich für den Augenblick von Ihnen verlange.

Verminderter Personenkultus.

Zeitgenossen, denen der Gedanke an die Erschöpfbarkeit einer Kunst niemals durchs Gehirn geschossen ist, geben doch ohne weiteres zu, daß die Huldigungen, welche die Neuzeit den Kunsterscheinungen entgegenträgt, nicht mehr den allgemeinen, unbedingten, stürmischen Charakter aufweisen, wie die der vorigen und vorvorigen Generation. Zu den beliebtesten Gesprächsstoffen ästhetisch gebildeter Kreise zählt dieses Thema, das gemeiniglich unter dem Schlagwort Personenkultus abgewandelt wird. Nimmer müde werden die älteren und ganz alten Herrschaften den jüngeren gegenüber, und wenn so ein Gespräch zehn Minuten gedauert hat, so kann man sicher sein, daß die Namen Liszt, Rubinstein, Hans von Bülow, Paganini, Albert Niemann, Schröder-Devrient, Jenny Lind, Henriette Sonntag, Pauline Lucca, Fanny Elsler, Marie Taglioni, Dawison, Devrient, Adelina Patti als unbesiegliche Triumphe in der Debatte umherfliegen. Da können die jüngeren nicht mit, und sie merken gar bald, daß sie mit ihren Gegentrümpfen d'Albert, Careño, Rosenthal, Fritz Kreisler, Sorma, Kainz, Matkowsky, Farrar, Caruso nicht viel auszurichten vermö-

gen. Sie geben auch gern zu, daß der ganze Erfolgsmaßstab der Persönlichkeit gegenüber ein anderer geworden ist. Jene Begeisterung, die ehedem vor den großen Darstellern wie ein Steppenbrand einherflog, um jedes anders geartete Interesse zu Asche zu verbrennen, kann heutzutage weder entfacht werden, noch Nahrung finden. Sie waren die Unvergleichlichen, sie allein. Nicht einmal der Komponist, dessen Werke sie interpretierten, wurde mit ihnen verglichen. Einen Primadonnenkultus — Primadonna weiblich und männlich genommen — gibt es nicht mehr, diese Religion ist völlig erloschen. Von dem ganzen Ritus ist nichts übrig geblieben als einige klischierte Rezensentenausdrücke, die sich noch an die frühere Terminologie des Unerhörten und Unvergleichlichen anlehnen, und die heute wie vererbte Gebetsfloskeln heruntergeschnurrt werden, ohne daß sich jemand etwas Besonderes dabei denkt. Die innere Überzeugung war nur dabei, als man sich noch nahe der Zeit befand, in der für Beethoven die öffentliche Mildtätigkeit angerufen wurde, während man eine Henriette Sonntag mit klingenden Schätzen bewarf. Man kann vielleicht noch weiter gehen und die Existenz der Primadonna in gegenwärtigen Zeitläuften überhaupt leugnen. Es gibt nur noch Damen, die für erstes Fach engagiert werden und im besten Fall das Gehalt eines gewöhnlichen Ministers beziehen. So eine Prima avanciert mit der Zeit zum Liebling des Publikums, wird von den Lokalblättern zur Nachtigall ernannt, erscheint porträtiert in den Illustrationszeitungen, wird auf Ansichtspostkar-

Die Kunst in tausend Jahren

ten fleißig von Backfischen[1] gekauft und erhält schließlich das Verdienstkreuz der Kunst, oder eine Brosche mit des Regenten Namenszug in Diamanten, die zusammen einundeinhalb Karat wiegen. Singt sie in einem Konzert, so erregt es Aufsehen, wenn der Saal bei ordinären Preisen gut besucht ist; nach dem Geldwert von heute und sonst berechnet erzielte ihre Schwester im Apoll von ehedem das Zwanzigfache als Selbstverständlichkeit. Drei oder vier Hervorrufe genügen, um der Sängerin sechs oder sieben Wiederholungen und Zugaben abzunötigen, und wenn dann noch einige Damen im Parkett die Taschentücher schwenken, so ist der kolossale Erfolg fertig. Der Student von heute spannt keine Pferde mehr aus[2], und wenn man ihm erzählt, daß die Göttinger Kommilitonen den Postwagen der Sonntag in den Fluß warfen, weil kein Sterblicher mehr würdig sei, das nämliche Gefährt zu benutzen, so wird er die Vorzeit nicht um ihre Begeisterung beneiden, sondern wegen ihrer Eselei bedauern. Gegen die Ausbrüche fanatischen Enthusiasmus der Catalani[3] gegenüber mußte die Lan-

[1] *Junges, unreifes Mädchen; der Begriff bezeichnete urspünglich zu junge Fische, die nach einer Erklärung „back" in das Meer geworfen werden oder nach einer anderen nur zum Backen taugen.*

[2] *Die Pferde werden ausgespannt, damit die Verehrer die Kutsche selbst ziehen können.*

[3] *Angelica Catalani (1780–1849), italienische Sopranistin.*

Alexander Moszkowski

desbehörde einschreiten, weil die Delirien einen revolutionären Charakter annahmen und die Ruhe der Ortschaft bedrohten. Heutzutage trinkt der Kritiker nach der Vorstellung erst gemütlich sein Glas Bier, dann stilisiert er, wenn ihm die Sache gefallen hat, einen lobenden Artikel, dessen wohldurchdachte Anlage dem Leser von der inneren Harmonie des Schreibers Kunde gibt. Das wurde früher etwas temperamentvoller besorgt. Der alte Fétis[1] erzählt in seiner Biographie universelle, daß zu seiner Zeit die Berichterstatter nach dem Kunstereignis gewöhnlich erst mit kaltem Wasser abgegossen werden mußten, bevor sie imstande waren, den ersten Satz zu Papier zu bringen. Und dieser erste Satz begann häufig genug damit, daß der Autor sich als soeben vor Entzücken verrückt geworden vorstellte. Rubini[2] konnte sich von den Erträgnissen seines hohen C ein Herzogtum kaufen; die männliche Primadonna Caruso[3] wird mit einer Villa zufrieden sein; und

[1] *François-Joseph Fétis (1784-1871) war ein belgischer Musikkritiker und Komponist. Er baute das Königliche Konservatorium Brüssel nach dem Vorbild des Pariser Konservatoriums auf, an dem er gelehrt hatte. Sein Hauptwerk war die umfassende „Biographie universelle des musiciens et bibliographie générale de la musique" (1834-1835).*

[2] *Giovanni Battista Rubini (1795–1854) war ein italienischer Tenor. Er war eine internationale Berühmtheit und auf den Bühnen Europas zuhause. Bekannt war er für seinen hohen Tenor (Tenorino) und allgemein seinen großen Tonumfang.*

[3] *Enrico Caruso (1873-1921) war in der Zeit wohl er berühmteste Tenor und ein internationaler Star. Für Alexander Moszkowski*

Die Kunst in tausend Jahren

Caruso muß doch wenigstens dafür Rollen singen. Das hatte Rubini nicht nötig. Zu ihm kam man ins Theater, um den weltbewegenden Triller mit dem Sprung aufs B zu hören. Um diesen einen beseligenden Moment ertrug man es, daß er vorher zwei Stunden lang mit Viertelstimme andeutete, man hörte ihn gar nicht und versetzte ihn wegen einer Sekundenleistung unter die Götter.

Heute haben wir mit anderen Faktoren des Erfolges zu rechnen. Der Maßstab wird bestimmt durch das Verbot des Hervorrufe, durch das Verbot des Dakaposingens, durch die von Wagner aufgestellte Forderung, der Künstler solle sich durchaus und unbedingt in den Rahmen des Kunstwerks eingeschlossen fühlen; er wird bestimmt durch die Verkümmerung der emotionellen Fähigkeiten und durch den Generalbefehl der modernen Ästhetik: Laß dich nicht verblüffen! Die elektrische Spannung innerhalb einer Hörerschaft entlädt sich nicht mehr in Blitzschlägen, sondern wird durch beschauliche Überlegungen neutralisiert, die Eindrücke werden „verinnerlicht". Wenn heute noch der Rezensent über das idiotische „tadellos" gelegentlich zu einem „beispiellos" oder „unerhört" emporgreift, so ist er selbst weit entfernt davon, diese Ausdrücke für ernst zu nehmen. Sie sind Resonanztöne aus entschwundener Zeit, fossile Sprachre-

ist er ein Zeitgenosse, während er uns als eine klassische Größe erscheint.

ste, erstarrte Superlative, deren Geltung darauf beruht, daß die jeweilige Saison mit der Zeitspanne eines Jahrhunderts und der Feuilletonstrich mit dem Horizont der darstellenden Kunst verwechselt wird.

Schwingungen und Sensationen.

Alle Begeisterungen und alle Beschaulichkeit sind Folgeerscheinungen, die auf die primäre Ursache der Erschütterung zurückgehen. Aber hier öffnet sich uns ein Tiefblick von so schwindelerregender Abgründigkeit, daß wir unser Herz in beide Hände nehmen müssen, um nicht zurückzuprallen. Wir befinden uns auf dem schmalen Grat zwischen Physik und Kunst. Die Physik sagt uns, daß alles, was dem Ohr und dem Auge wahrnehmbar wird, im letzten Grunde auf Schwingungen zurückzuführen ist. Die Schwingungszahlen von 32 bis 32000 in der Sekunde bezeichnen das Reich der Töne. Von hier aus bis zu den Erscheinungen des Lichts klafft eine ungeheure Lücke, denn die am langsamsten schwingende Farbe, das Rot, beginnt bei 400 Billionen.[1] Was dazwischen liegt ist uns mit einer Ausnahme physikalisch unbekannt und kommt in ganzer

[1] *Alexander Moszkowski übersieht hier etwas, daß es sich um recht verschiedene physikalische Phänomene handelt, zwischen denen genau genommen (außer von der Zahl) nichts Verbindendes liegt: einerseits sind das Druckwellen in einem Medium (Schall) andererseits elektromagnetische Wellen (Licht).*

Alexander Moszkowski

Ausdehnung als Schwingungserscheinung für unsere Empfindungsorgane nicht in Betracht. Wir haben keine Sinne, die imstande wären, in dem ungeheuren Gebiet zwischen Tonschwingung und Farbenschwingung irgend etwas aufzunehmen, zu verstehen, geschweige denn künstlerisch zu empfinden und auszudeuten. Aber vielleicht liegen gerade hier Schwingungen vor, die beim Aufprall auf empfangsfähige Organe die höchsten Sensationen zu erzeugen fähig wären; Sensationen, die weit über die Musik hinausgingen, da sie sich nicht in so untergeordnetem Zahlenbereich bewegten wie die ärmlichen, schon bei 32000 schließenden der Tonkunst; Sensationen, die alle Farbenkünste überflügelten, da sie von Stufe zu Stufe gemessen 20 Oktaven zur Verfügung fänden, während das Licht zwischen rund 500 und 1000 Billionen sich mit einer einzigen Oktave behelfen muß.[1] Wir haben diese Organe nicht; aber ist es denn in alle Ewigkeit ausge-

[1] *Die Frequenzen von zwei Tönen im Abstand einer Oktave stehen im Verhältnis 1:2. Da sie beide dieselbe Grundfrequenz haben, sind sie vom Gehör nur schwer zu unterscheiden, weshalb Oktaven einen reinen Zusammenklang ergeben. Grundsätzlich kommt eine solche Beziehung natürlich auch für Licht in Frage, spielt aber aufgrund der Struktur des Gesichtssinns keine Rolle. Insofern ist Moszkowskis Feststellung wenig relevant, daß Licht als Töne aufgefaßt nur eine geringe Spannbreite hätte. Tatsächlich ist die Fähigkeit des Menschen, visuell Information aufzunehmen, viel besser ausgeprägt als die für akustische Reize, wie man etwa an den unterschiedlichen Größen von Dateien für bewegte Bilder und Musik sehen kann.*

Die Kunst in tausend Jahren

schlossen, daß wir sie einmal besitzen w e r d e n ? Sind nicht vielleicht dunkle Andeutungen solcher Organe im menschlichen Organismus heute schon vorhanden? Nehmen wir einmal die elektrischen Schwingungen, die sich uns nur experimentell, auf Umwegen, in der Verkleidung des Lichtes oder in anderen Phänomenen maskiert offenbaren, die wir nur errechnen aber nicht lebendig erfassen können. Und daneben haben wir eine Reihe okkulter Erscheinungen, wie den Somnambulismus[1], die Traumvision, die Gedankenübertragung, mit denen wir noch nichts Rechtes anzufangen wissen, bei denen aber ernste Vertreter exakter Wissenschaft an erforschbare Tatsachen wie an die Telegraphie ohne Draht zu denken wagen. Es erscheint also nicht gänzlich undenkbar, daß in vagen, verdämmernden Ansätzen ein Sinn vorhanden ist, der sich den Botschaften der Elektrizität gegenüber, wenn auch nicht mit Verständnis, so doch mit irgendwelchen geheimnisvollen Kundgebungen anmeldet; vielleicht so ähnlich, wie der erste Ansatz eines animalischen Auges sich in einem Komplex von Zellen manifestierte, die der unendlichen Welt des Sichtbaren nichts anderes entgegenzustellen hatten als eine Spur von Lichtempfindlichkeit. Ursprünglich war das Auge nichts als ein kleiner farbiger Fleck. Jahrmillionen verstrichen, ehe es die Qualität des Sehens, weitere Jahrmillionen, ehe

[1] *Schlafwandeln. Auch in dieser Passage geht Moszkowski etwas die Phantasie durch. Es wurde zwar diskutiert, ob es derartige Phänomene gibt, aber das ist wohl nicht der Fall.*

es die Fähigkeit künstlerischer Bildaufnahme gewann. Aber all diese ungeheuren Zeiträume stellen insgesamt doch nur eine E n d l i c h k e i t dar, und in dieser Endlichkeit erkennen wir weitere Möglichkeiten. Vielleicht ist der elektrische Fleck, der sich dereinst zum e l e k t r i s c h e n A u g e auswachsen soll, schon gegeben; vielleicht empfinden wir in gewissen wundervollen Träumen, die eine sehnsuchtsvolle Erinnerung als an etwas unsagbar Schönes hinterlassen, die Vorahnung der künstlerischen Empfänglichkeit und Sensation, der dieses rudimentäre elektrische Auge entgegenstrebt. Aber lange bevor diese Möglichkeit in allerfernsten Zeiten sich der Wirklichkeit nähern kann, wird sich ein anderer Vorgang abgespielt haben, der sich schon heute als physikalisch und künstlerisch erkennbar ankündigt

Es handelt sich hier um eine neue Grenzregulierung zwischen Ton und Farbe, die vermutlich in historisch absehbarer Zeit, sagen wir in wenigen Jahrhunderten, zum Aufbau einer neuen Kunst führen wird. Wir sprechen von Tongemälden, Klangfarben, Farbtönen, musikalischen Schattierungen und chromatischen, das ist farbigen Tonleitern. Leicht und willig öffnet sich das ganze Register der Malbegriffe, um das Vokabularium der Tonsprache zu unterstützen und umgekehrt. Selbst diejenigen, die von der gemeinsamen physikalischen Grundlage beider Erscheinungen, von der Schwingung, nur eine oberflächliche Vorstellung besitzen, führt der angeborene ästhetische In-

Die Kunst in tausend Jahren

stinkt dahin, in der Wirkung die gemeinsamen Merkmale aufzusuchen.

Bis in unvordenkliche Zeiten hinein reicht das Bestreben der Menschen, hinfällige Beziehungen zwischen Farben und Klängen herauszufinden, oder zum mindesten die aus den Eindrücken herausgefühlten Verwandtschaften symbolisch darzustellen. Bei den altasiatischen Völkern bestanden „Musikkreise", in deren einzelnen Abschnitten Musikalisches und Optisches auf die merkwürdigste Art vermengt wurden. So bedeuteten persischen Musikkreisen: Grün den Ton a, Rosa h, Blauschwarz c, Violett d, Gelb e, Schwarz f und Hellblau g; eine zunächst willkürliche Zusammenstellung, da die Schwingungsverhältnisse in der Farbenreihe von denen in der Tonreihe erheblich abweichen. In Europa finden wir ähnliche Anordnungen bei den ersten Notenbuntdrucken und handschriftlichen Aufzeichnungen aus der Zeit vor Palestrina. Sie bilden das optische Gegenbild zu den kontrapunktischen Künstelei der Niederländer und Italiener und erklären sich durch das Bestreben, den Kompositionen einen begrifflichen Charakter aufzuprägen. Die Noten erscheinen auf dem Papier rot, grün oder schwarz, je nachdem die Tonstücke etwas Schreckliches, Pastorales oder Melancholisches ausdrücken sollten; eine Nachhilfe für die Sinne des Empfangenden, die noch heute einigen stümpernden Programm-Komponisten[1]

[1] *Das Ziel der „Programm-Musik" war es, außermusikalische Sachverhalte mit musikalischen Mitteln darzustellen, etwa Er-*

zu empfehlen wären: wo sie sich in der Wahl ihrer Ausdrucksmittel vergreifen, würde uns ein Blick auf ihre Tinte über ihre wahren Absichten aufklären.

Der Begriff des Farbenakkords und der Farbenharmonie ist neueren Datums. Goethe, einer der geistigen Väter dieses Begriffs, wäre wohl berufen gewesen, den künstlerischen Beziehungen von Ton- zu Farbenwirkungen tiefer nachzuspüren; allein es bleibt beim vorläufigen Anlauf. In seiner großen Abhandlung zur Farbenlehre finden wir zwar ein Kapitel: „Verhältnis zur Tonlehre", in diesem indes nur einen schöngeistigen Ausblick in die Akustik der Zukunft ohne tiefere Konsequenzen.

Wie in allen Kunstangelegenheiten ist auch in der Darstellung der Farbenakkorde die Praxis der Theorie vorangeeilt. Schon im Jahre 1725 verfertigte der Pariser Jesuit Castel[1] eine „Augen-Orgel", auf der kombi-

zählungen, dramatische Abläufe oder Bilder. Alexander Moszkowski stand diesem Vorhaben skeptisch gegenüber und machte sich immer wieder über die Beliebigkeit derartiger Werke lustig. Im Anhang zu diesem Buch findet sich etwa seine Parodie „Bismarck oder Romeo" aus „Anton Notenquetscher's Neue Humoresken" von 1893 (Neuauflage bei Libera Media).

[1] *Louis-Bertrand Castel (1688-1757) war ein französischer Mathematiker und Anhänger von Descartes und Newton. 1725 erfand er ein Augenklavier bzw. Farbenklavier, das optische und akustische Effekte verband. Dazu ordnete er der Tonleiter Farben zu. Ein solches Instrument wurde später tatsächlich gebaut, und es kam zu Aufführungen, über die etwa Diderot berichtete.*

Die Kunst in tausend Jahren

nierte Farben durch einen Tastenmechanismus angeschlagen wurden. Der Effekt blieb leider vollständig aus. Auch dem verbesserten Farben-Klavier von Rueta ist es nicht gelungen, die farbigen Akkorde im Raume zu einer sinnlich faßbaren, in der Zeit fortschreitenden Melodie umzubilden. Es mehrt sich indes die Zahl der Beurteiler, die hierfür nur die mangelhafte Konstruktion des Apparates verantwortlich machen wollen. Besäßen wir ein System der Farbenschrift — so etwa äußert sich ein englischer Theoretiker — das imstande wäre, vor dem geistigen Auge die Farben so schlüssig zu vereinigen, wie eine Seite Noten die Töne vor dem geistigen Auge verbindet, besäßen wir Instrumente, um solche Farbenschrift in wirkliche Farbenwogen vor das körperliche Auge zu bringen, dann hätten wir tatsächlich eine neue Kunst verwirklicht, deren Entwicklung und Bedeutung wir kaum zu ahnen vermögen.

Diese Wenn- und Abertheorie vermengt Richtiges mit Falschem. Sie ahnt richtig eine neue Kunst und sie vermutet fälschlich, daß diese neue Kunst mit den Organen auf heutiger Stufe zu erfassen wäre. Freilich haben wir vorläufig auch nicht den leisesten Anhalt dafür, w a r u m eigentlich unser Auge sich so spröde gegen die Aufnahme einer Farbensymphonie verhält. In der Tatsache, daß die Schwingungen aller wahrnehmbaren Farben im Raume einer einzigen Oktave liegen, kann der Grund keineswegs gefunden werden. Denn im Umfange einer Tonoktave lassen sich doch alle erdenklichen sinnreichen Melodien zusammenstel-

len; wobei noch zu erwägen, daß die deutlich erkennbaren Nuancen im gleichen Farbenintervall weit zahlreicher und individueller schattiert auftreten, als in der Klangoktave. Es bleibt also nichts übrig, als anzunehmen, daß das Auge auf heutiger Entwicklungsstufe den ästhetischen Genuß nur im Nebeneinander kennt, wie ihn das Ohr nur im Nacheinander herausfindet.

Hörbilder und Sehklänge.

Allein in der Zeit der verfeinerten Nervenkünste spüren wir wohl alle, daß es sich hier nur um ein Provisorium handeln kann. Die Art, wie ein zur Höhe des Raffinements geschultes Künstlerauge heutzutage den Wechsel der Beleuchtung, die Folge optischer Stimmungen in einer Landschaft oder auf einem Menschenantlitz beobachtet, empfindet und genießt, ja sogar auf niederer Stufe das Entzücken, mit dem das profane Auge bei den Tricks einer Serpentintänzerin[1] auf der Farbenskala umhertaumelt, lassen darauf schließen, daß sich im Auge die Ansätze einer neuen Entwicklung vorbereiten. Genau so, wie das Ohr vormals sich von der Ausschließlichkeit der linearen Urmelodie befreite, so will das Auge nunmehr aus den Zwangsdimensionen heraus, in denen seine künstlerischen Erregungen gefangen liegen. Es zeigt die offenbare Tendenz, die Dimension der Zeit als eine Quelle des Genusses hinzu zu erobern. Das ist allerdings keine von Saison zu Saison verfolgbare Angelegenheit, und ich selbst bin weit von der Annahme entfernt, daß

[1] *Schlangentänzerin.*

wir noch in der Philharmonie Fugen und Sonaten in Farben erleben könnten. Im Rahmen dieser Betrachtung soll ja auch nur entwickelt werden, welche Erweiterungen des kunstempfangenden Sinnenapparates denkbar erscheinen; und ich bitte Sie, besonders beim nächstfolgenden möglichst energisch die landläufige und wie ich Ihnen erzählt habe in zahlreichen Fällen ad absurdum geführte Vorstellung der „Unmöglichkeit" zu unterdrücken.

Denn in eine wirklich recht abenteuerliche Zukunftsmusik beabsichtige ich, Sie jetzt zu verleiten, in ein Experimentalgebiet, auf dem Hörbilder und Sehklänge aus anscheinend widernatürlicher Paarung und Kreuzung entstehen sollen.

Der Apparat, durch den wir die Natur zur Herausgabe größter Kunstgeheimnisse überlisten wollen, ist der zwar noch nicht vorhandene, aber im Prinzip gänzlich unbezweifelte, durch die Versuche Szczepaniks[1], Andersens, Ruhmers[2] und die Fernphotographie

[1] *Jan Szczepanik (1872-1926) war ein polnischer Chemiker und Erfinder. Er war außerdem ein Pionier der Farbfotografie, des Farbfernsehens und Farbfilms.*

[2] *Ernst Walter Ruhmer (1878–1913) war ein deutscher Physiker, der unter anderem die Selenzelle verbesserte und das Photographon erfand, mit dem sich Lichttöne aufzeichnen und wiedergeben ließen. Zudem experimentierte er mit Lichttelegrafie und Lichttelefonie, was zu dem sogenannten elektrolytischen Telefon führte. Da er in Berlin lebte, ist es denkbar, daß Alexander Moszkowski ihn persönlich kannte.*

Die Kunst in tausend Jahren

Korns[1] auf praktische Grundlage gestellte elektrische Fernseher. Wir stehen hier hart an der Schwelle eines Zaubers, der neue Geheimnisse der Kunst zu erschließen befähigt erscheint. Er öffnet die seit Urzeiten erträumte Möglichkeit, zwischen Schall und Licht eine Brücke zu schlagen, oder um gleich den verwegensten Ausdruck dafür festzustellen, Bilder in Klänge und Klänge in Bilder direkt zu verwandeln.

Ich möchte mich mit der Erörterung der technischen Grundlage dieser Erfindung nicht aufhalten; es genüge, an das wunderbare Medium der Selenzelle[2] zu erinnern, die, verschiedenen Graden der Belichtung

[1] *Arthur Korn (1870-1945) war ein deutscher Physiker und Mathematiker. Unter andem entwickelte er die Bildtelegraphie, mit deren Hilfe er 1904 Bilder über eine Telefonleitung übertragen konnte. Zum Einsatz kamen dabei die Selenzelle und die Nernstlampe. 1913 gelang ihm die Übermittelung von bewegten Bildern. Auch hier ist denkbar, daß Alexander Moszkowski, der technisch sehr interessiert war, die Entwicklungen aus nächster Nähe kannte.*

[2] *Mit Selenzellen, deren wesentlicher Bestandteil eine Schicht aus dem Element Selen ist, läßt sich Beleuchtung in eine elektrische Spannung umwandeln. Eine Selenzelle wurde von Charles E. Fritts (1850-1903) im Jahr 1883 gebaut. Allerdings berichtet „Die Gartenlaube" bereits 1876 und 1880 von entsprechenden Entwicklungen der Brüder Carl Wilhelm Siemens (1823–1883) und Werner Siemens (1816-1892), vgl. Carus Sterne: Ein künstliches Auge. In: Die Gartenlaube Heft 46, S. 780 (1876). Und Carus Sterne: Telektroskop und Photophon. In: Die Gartenlaube Heft 47, S. 887-889.*

entsprechend, verschiedene Leitungswiderstände für den elektrischen Strom darbietet. Man vergegenwärtige sich: wenn der Lichtstrahl gezwungen werden kann, in einer Leitung Induktionsströme zu erzeugen oder zu verändern, so müßte ein in diese Leitung eingeschaltetes Telephon nun auch in seiner Weise diese Wirkung aufnehmen und wahrnehmbar machen. Das Hörtelephon verwandelt aber naturgemäß solche Induktionserscheinungen in Klänge. Was also an der Empfangsstation als Bild eintritt, würde im Zwischenapparat als Ton erscheinen, und wenn am Ursprung bewegte Bilder, sichtbare Vorgänge aufgenommen werden, so müßten sich diese in einer Folge von Tönen, in tönend bewegter Form kundgeben — immer vorausgesetzt, daß der Apparat vollkommen funktioniert.

Und hier stehen wir vor einer neuen Möglichkeit, an die sich die unerschrockene Phantasie vorerst nur mit schüchternem Zagen herangetrauen darf. Wie werden wir diese tönend bewegte Form empfinden? Wird sie für uns nur chaotisch unverständliches Geräusch sein, oder Musik?

Der Zufall hat es gefügt, daß der Erfinder des musikfeindlichen Antiphons[1] (Pleßner) auch die erste An-

[1] *Der Offizier der preußischen Armee Maximilian Pleßner meldete 1885 ein Patent (Nr. 322.003 als amerikanisches Patent) für seine Erfindung an, die Töne unhörbar machen sollte. Die Grundidee ist die von Ohrenstöpseln, der etwa aus Metall gefertigt und an einer Kette getragen werden können, vgl. Maximili-*

Die Kunst in tausend Jahren

regung zur Beobachtung dieser zukunftsmusikalischen Erscheinungen geliefert hat. In seiner (vor achtzehn Jahren erschienenen) Schrift „Die Zukunft des elektrischen Fernsehens"[1] sucht er bereits die hier hineinspielenden Fragen zu umschreiben. Er beginnt mit elementaren Figuren und Körpern, deren ewiges Schweigen durch die Telektroskopie[2] gebrochen werden soll. Die Gestalt eines Vierecks muß bei akustischer Verwandlung ein anderes Tonbild hervorrufen, als das von einem Kreise oder Dreieck gewonnene, ein Würfel muß anders klingen, als ein Kegel oder Prisma. Gehen diese Figuren aus dem Zustand der Ruhe in die Bewegung über, so wird sich die Veränderung des Klangbildes in deutlich unterscheidbaren Modulationen offenbaren. So überschreiten wir auf einem schmalen Stege den Abgrund, der das Gewohnte vom

an Pleßner: Die neueste Erfindung: Das Antiphon: Ein Apparat zum Unhörbarmachen von Tönen und Geräuschen, 1885.

[1] *Maximilian Pleßner: Ein Blick auf die größten Erfindungen des zwanzigsten Jahrhunderts. I. Die Zukunft des elektrischen Fernsehens. Berlin, 1892.*

[2] *Mit dem Namen „Telektroskop" wurden seit den 1870er Jahren verschiedene Konzepte benannt, die auf einer Art Fernsehen hinauslaufen sollten. Die ersten Bereichte entbehrten allerdings einer konkreten Grundlage und beruhten auf Mißverständnissen der Presse. Um die Jahrhundertwende nahmen die Entwicklungen aber langsam Gestalt an. Die ersten Geräte, die ernsthaft als Fernsehen zu bezeichnet werden können, wurden erst in den 1920ern entwickelt.*

Alexander Moszkowski

Geahnten trennt, und wir betreten ein neues Naturreich, in dem die Steine nicht nur bildlich genommen, sondern nach allen Regeln der Akustik zu reden beginnen.

Um die Probe auf das Exempel zu machen, verlassen wir das Gebiet der greifbaren Gegenstände und richten den Empfangsapparat gegen das Firmament. „Da tauschen plötzlich Blitz und Donner ihre Rollen: der Blitz wird optophonisch[1] hörbar, und wenn wir das Beobachtungsverfahren umkehren, so sind wir imstande, den Donner in eine Reihe von Lichterscheinungen aufzulösen." Für unser künstlerisches Empfinden wird dabei freilich noch nicht viel gewonnen werden; denn da diese Phänomene zeitlich durchaus voneinander abhängig bleiben, so wird der Blitz ein Konzert von minimaler Dauer, also einen Knall liefern, und diesen Knalleffekt hat er ja eigentlich bisher auch ohne alle Apparate zustande gebracht.

[1] *Mit dem Namen „Optophon" wurden verschiedene Geräte bezeichnet, die visuelle Eingaben in akustische Ausgaben wandeln konnten oder können sollten. Zwei spätere Vorschläge sind etwa das Optophon von Raoul Hausmann von 1927 oder das Optophone von Edmund Edward Fournier d'Albe von 1912/1913, mit dem Blinde Schriftzeichen nach Wandlung in Klänge erkennen sollten. Alexander Moszkowski scheint sich allerdings auf etwas anders zu beziehen. Er beschreibt schon in seinem Buch „Anton Notenquetscher's Fahrten" von 1895 (Neuausgabe: Libera Media) ein entsprechendes Gerät, vgl. „Reichsmusikalische Zukunftsbilder" im Anhang dieses Buches. Als Inspiration diente vermutlich das Buch von Maximilian Pleßner von 1892.*

Die Kunst in tausend Jahren

Dagegen werden die Gewitterwolken in ihrer Bewegung wie all die andern bisher noch stummen Vorgänge am Himmelsgewölbe, der Regenbogen, das zukkende Nordlicht, der in Phasen dahinziehende Mond, der Wandel der Gestirne, auf unseren Apparat projiziert, eine Reihe bewegter Klangbilder auslösen, die mit der Musik mindestens eine sehr wichtige Eigenschaft, nämlich die Ausdehnung in der Zeit, gemein haben werden. Und hier berührt sich die Voraussicht mit der Erinnerung, da die Idee einer das Weltall erfüllenden Musik zu den Vorstellungen gehört, mit denen die Künstler aller Zeiten gespielt haben. Bei Pythagoras war diese Vorstellung als eine philosophische Abstraktion geboren, aus dem Wesen der Zahl gewonnen, die ebenso die Abstände der Himmelskörper, wie die Beziehungen harmonischer Töne bestimmt.[1] Nach dem Glauben der Pythagoräer existierte die Sphärenmusik wahrnehmbar nur für das besonders begnadete Ohr ihres Meisters. Späterhin verdichtete sich die Vorstellung auf eine bestimmte Sphäre, indem sie besonders den Sonnenaufgang mit tönenden, ja geradezu

[1] *Die Lehre von der Sphärenharmonie die Annahme, daß bei den Bewegungen der Himmelskörper Töne entstehen, die in harmonischen Verhältnissen zueinander stehen, aber für Menschen im Allgemeinen nicht wahrnehmbar seien. Die Vorstellung beruhte auf keinerlei konkreten Beobachtungen, sondern rührte aus Spekulationen her, die von der Beschäftigung mit Zahlen und Musik (anhand von Saiteninstrumenten) angeregt waren.*

konzertanten Attributen umgab. Bei Ossian[1] bricht die Sonne tönend aus den Wolken hervor, eine Anschauung, die wir in der Personalunion Phöbus-Apollo[2] mythologisch vorgebildet finden. Aber wie stets, wenn es sich um das Eindringen in tiefe Weltgeheimnisse handelt, bietet Goethe hierfür den klarsten und entschiedensten Ausdruck:

> „Jetzt eröffneten heftig des Himmels Pforte die Horen,
> Und das wilde Gespann des Helios, brausend erhob sich's."

Nähern sich diese Verse der „Achilleis"[3] nur allgemein der vorhandenen Vorstellung, so erhebt sich Ariel im Himmelsprolog des Faust zu der bestimmten Ansage:

[1] *Die „Gesänge des Ossian" waren angeblich ein altes keltisches Epos, das in den 1760ern an die Öffentlichkeit gelangte, großes Aufsehen erregte und viele Dichter in ganz Europa beeinflußte (so etwa Herder, Goethe, Diderot und Walter Scott). Die Authentizität des Werkes wurde von vorn herein bezweifelt, war aber lange Zeit umstritten. Nach heutiger Sicht handelte es sich um eine Fälschung von James Macpherson (1736–1796).*

[2] *Apollo war in der griechisch-römischen Mythologie unter anderem der Gott des Lichts, der Musik, Dichtung und des Gesangs. Als Phoebus Apollon („der Leuchtende") wurde er mit dem Sonnengott Helios gleichgesetzt.*

[3] *Fragment von Johann Wolfgang von Goethe (1749-1832), das eigentlich aus acht Gesängen bestehen sollte, aber nach Fertigstellung des ersten von ihm aufgegeben wurde.*

Die Kunst in tausend Jahren

„Die Sonne tönt nach alter Weise
In Brudersphären Wettgesang,
Und ihre vorgeschirebne Reise
Vollendet sie mit Donnergang";

während Ariel im zweiten Teile des Faust mit weit ausgreifender Prophezeiung die gesamte Optophonie kommender Jahrhunderte in den flammenden Worten verkündet:

„Horchet! horcht dem Sturm der Horen!
T ö n e n d wird für G e i s t e r o h r e n
Schon der neue Tag geboren.
Felsentore knarren rasselnd,
Phöbus' Räder rollen prasselnd,
W e l c h G e t ö s e b r i n g t d a s L i c h t !
Es trometet, es posaunet,
Auge blinzt und Ohr erstaunet!"

Aber das tönende Geheimnis soll, einmal geoffenbart, nicht nur die Ahnung des Dichters bestätigen, sondern auch über all das Aufschluß geben, was wir hier unter dem Sammelbegriff „Letzte Fragen der Kunst" zusammenfassen. Funktioniert das Optophon in absehbarer Zeit wirklich so, wie wir im Zuge dieser Betrachtung annehmen wollen, so muß es die Kraft besitzen, jeder irdischen Erscheinung ihr Tonbild abzufangen, jede Person, jeden Vorgang in Klänge zu übersetzen, von jedem Ereignis ein symphonisches Gegenstück zu entwerfen. Alle unsere Erfahrungen auf diesem Gebiete erheben sich bis heute kaum über

den Nullpunkt. Was wir davon wissen oder zu wissen glauben, beschränkt sich auf einzelne Ausdeutungen, die das Sichtbare in den Gehirnen der Komponisten erfahren hat. Wenn uns „Meeresstille und glückliche Fahrt", wenn uns die traumhaften Flüsterstimmen einer Sommernacht in Klangform erscheinen, so geschieht dies auf dem Umwege über Arbeiten Mendelssohns, dem die Natur die äußere Anregung, aber gewiß nicht die musikalischen Motive lieferte. Erst durch das optophonische Instrument wird uns die Natur verkünden, wie sie selbst so etwas komponiert. Beethovens Egmont- und Koriolan-Ouvertüre, die Faustmusiken von Wagner und Liszt zeigen uns dramatische Erregungen in instrumentaler Umdeutung. Aber vom Drama zur Komposition führt keine nachweisbare physikalische Verbindung; zwischen beiden klafft vielmehr das Grundgesetz der vorgeschrittenen (Hanslickschen[1]) Ästhetik: die Musik kann überhaupt nicht darstellen. Die neue Erfindung macht sich anheischig, an diesem Fundamentalsatz zu rütteln, indem sie dem angeschauten Drama, dem im Mienen-, Muskel- und Augenspiel objektivierten inneren Vorgang ein tönendes Bekenntnis abfordert. Wir werden erfah-

[1] *Eduard Hanslick (1825-1904) galt als einer der einflußreichsten Musikkritiker seiner Zeit. Während Alexander Moszkowski seine ästhetischen Theorien in anderen Hinsichten kritisiert, stimmt er mit ihm hingegen überein, was die Beurteilung der Programm-Musik anbelangt, die nichtmusikalische Sachverhalte durch Musik darstellen möchte.*

Die Kunst in tausend Jahren

ren, wie das Drama als bewegte Erscheinung klingt, wenn dem Ohre vermöge einer neuen Waffe vergönnt wird, das Unerhörte zu erhorchen. Wir werden einen Kontrollapparat für alle Programm-Musik gewinnen, vielleicht sogar einen Kompositionsapparat, immer mit dem Vorbehalt eines vorsichtigen „Wenn", das der Wirklichkeit verstattet, mit einem niederschlagenden „Aber" zu antworten.

Und damit man mich nicht beschuldige, eine Hypothese in ausschließlich phantastischem Sinne ausgesponnen zu haben, möchte ich schon heute meine Meinung dahin aussprechen, daß jenes Wechselspiel von Wenn und Aber der gesamten optophonischen Zukunftsmusik einen starken Dämpfer aufsetzen wird. Nicht bis zur Unhörbarkeit wird sie gedämpft werden; denn die physikalische Möglichkeit, Licht in Schall zu verwandeln, läßt sich heute nicht mehr bestreiten. Aber wenn sich auch die für das Auge bestimmten Botschaften in das Ohr schmuggeln lassen, so müßte doch die Natur bis zum Übermaß gnädig gesinnt sein, wollte sie unter dem Zwange einer neuen Vorrichtung dem Gehörsinn besondere Annehmlichkeiten zuführen. Solche Gnade haben wir vorerst nicht zu erwarten. Was wir heute Musik nennen — ich lege den Akzent auf das „heute" und schließe das „übermorgen" aus — was wir als Musik empfinden — ich betone das wir im Sinne einer noch immer stattlichen Majorität — das ist auf der Basis der diatonischen und chromatischen Tonfolge aufgebaut; und für diesen Verfas-

sungsartikel unseres Musiksinnes besitzt die elementare Natur weder Verständnis noch Neigung. Die Laute, die sie aus eigenem Antrieb erregt, mögen uns als Begleitmomente sichtbarer Erscheinungen erfreuen, rühren, berauschen, erschüttern, sie mögen uns lieber sein als manches Konzert, aber sie wirken rein emotionell, nicht tonkünstlerisch, da sie nicht in das System passen, auf das unser musikalisches Ohr eingeschworen ist. Auf dieses System kann die Natur auch dann keine Rücksicht nehmen, wenn sie, durch die elektrischen Ströme des Optophons überrumpelt, sich zu den verlangten Klangäußerungen verstehen sollte. Die in das Feld der Akustik verschleppte und dort vergewaltigte Optik wird wahrscheinlich schreien, aber nicht singen. Denn dem stetig bewegten Sehbilde muß folgerichtig ein kontinuierlich verschobenes Klangbild entsprechen; wir haben mithin von diesem Prozeß im besten Falle ein tönendes Portament[1] ohne abgestufte Intervalle, wahrscheinlich aber nur ein Sausen gestaltloser Klangmassen zu erwarten.

Aber vielleicht könnte man aus dem Instrument in umgekehrter Wirkung einen Kontrollapparat entwikkeln. Die Chladnische Tafel[2] gewährt uns schon heute

[1] *Bei einer Phrasierung als Portament oder (häufiger) Portamento werden die einzelnen Töne durch eine schleifende Bewegung in der Tonhöhe verbunden.*

[2] *Streicht man eine mit Sand bestreute Platte mit einem Geigenbogen oder hält eine Stimmgaben daran, so ergeben sich Figuren, Chladnische Klangfiguren, die zu den Eigenschwingungen*

Die Kunst in tausend Jahren

ein Mittel, den einfachen Ton in eine Figur zu verwandeln. Die Photo-Optik könnte weiterhin dazu führen, eine melodische oder unmelodische Fortschreitung in Form einer farbig bewegten Figurveränderung darzustellen. Zu der Frage: Wie klingt eine Erscheinung? träte dann die weitere: Wie sieht eine Tonentwicklung aus? Wie urteilt das Auge als Instanz über das Abbild eines Tonwerkes? Der Analogieschluß müßte lauten: Auch für die Schönheitsempfindung des Auges wird dabei vermutlich nichts herauskommen; schon deshalb nicht, weil im Auge das Kunstorgan für transitorische Farbenwerte nur minimal entwickelt ist. Diese Prognosen, zumal die akustische, nehmen sich freilich ziemlich melancholisch aus im Verhältnis zu der ungeheuren Perspektive, die wir zuvor ausgemacht hatten. Sie wird indes dadurch nur eingeengt, keineswegs verschlossen. Der Naturalist mag darüber trauern, daß die Allmeisterin Natur bei der Aufnahmeprüfung durch das Zukunftsinstrument als dauernd untauglich für die Komposition zurückgestellt werden soll; den Programmkomponisten mag es wiederum zum erfreulichen Troste gereichen, daß seine Tätigkeit durch keinen optophonischen Apparat ersetzt oder überflügelt werden kann. Aber beiden Kategorien, den verwegenen Naturalisten wie den idealisierenden Tonmalern, wird anzuraten sein, auf diese Empfin-

der Platte gehören. Sie wurden zum ersten Mal 1787 von dem deutschen Physiker Ernst Florens Friedrich Chladni (1756-1827) beschrieben.

dungen des Momentes keine Ewigkeitsrechnung zu gründen. Ich hoffe, Ihnen zu zeigen, daß wir uns auf ein Wunderbares einzurichten haben, das gar nicht mit den Attributen der Wunders c h ö n h e i t aufzutreten braucht, um grundstürzend zu wirken.

Denn bisher waren wir selbst noch im phantastischen Ausblick an eine Zwangsvorstellung gebunden. Uns gilt unveränderlich das Ohr als ein Gehörapparat und als weiter nichts. Künstlerisch genommen bewegt es sich zwischen den Polen Lust und Unlust beim Empfang guter oder schlechter Musik. Aber wenn jemand dem Ohr zumuten wollte, Dinge zu erfassen, die außerhalb der Klangwelt liegen, so erschiene das auf den ersten Anhieb so absurd, als wollte einer die Fähigkeit der Nase diskutieren, im Dreivierteltakt zu riechen, oder die der Fingerspitzen, den Reiz einer Gesangskoloratur[1] zu fühlen.

[1] *Eine Koloratur (wörtlich: Färbung) ist eine schnelle Abfolge von gleichlangen Tönen, mit denen Sänger ihre Kunstfertigkeit unter Beweis stellen können.*

Musik als Raumkunst.

Und doch besitzt das Ohr die Fähigkeit, über das Hörbare hinauszuschweifen in ein Gebiet hinüber, in das ihm ein anderer Sinn überhaupt nicht zu folgen vermag. Es nimmt bei dieser Wanderung nur noch den spekulativen Verstand als Begleiter mit.

Um das theoretische Ergebnis vorweg zu nehmen, dem sich eine praktische Folgerung von enormer Tragweite angliedern soll, so stellen wir fest: Das Ohr ist das r a u m e m p f i n d e n d e Organ; und zwar das einzige, dem diese Qualität zukommt.

Nach Kant ist der Raum eine Denkform a priori, eine Vorstellung außer aller Erfahrung, vor aller Erfahrung. Die Sinne haben mit ihm direkt nichts zu tun. Auge und Tastsinn nehmen nur die Dinge wahr, die den Raum erfüllen, nicht diesen selbst. Die moderne Physiologie hat angefangen, diese nichtsinnliche Grundlage der Philosophie zu bezweifeln; und ein entscheidender Tierversuch hat sie sogar fundamental erschüttert. Dieses sehr verwickelte Experiment, von dem ich Ihnen hier nur so viel mitteilen kann, daß es auf dem Prinzip der Organzerstörung und der Rotati-

on aufgebaut ist, führt mit zwingender Notwendigkeit zu dem Schluß, daß der Organismus tatsächlich befähigt ist, den Raum und jede Veränderung im Raume zu fühlen.[1]

Nicht außerhalb der Erfahrung, sondern im Sinnenbereich wird der Raum wahrgenommen, und zwar verblüffenderweise vom Labyrinth im Ohr. Ein linksseitig des Labyrinthes beraubtes Tier wird für jede Rechtsdrehung im Raume unempfindlich, ein rechtsseitig operiertes für jede Linksveränderung Die Doppeloperation hebt jede Raumwahrnehmung auf, macht sozusagen raumtaub. Sonach sitzt das Organ, durch das sich der Raum als solcher einem lebenden Wesen mitteilt, im Ohre.[2]

[1] *Alexander Moszkowski mißversteht den Sachverhalt, weshalb seine weiteren Spekulationen in dieser Richtung ohne Grundlage sind. Das Gleichgewichtsorgan im Innenohr kann Beschleunigungen und dadurch die Bewegung im Raum wahrnehmen. Es registriert aber nicht den Raum selbst, sondern die Veränderung der Lage. Das Gehirn nutzt diese Information, um sich zu orientieren, wo sich der Körper befindet und wie er ausgerichtet ist. Das Experiment zeigt nur, daß ein Ausfall der Wahrnehmung eine falsche Interpretation des Gehirns nach sich zieht.*

[2] *Auch hier sitzt Alexander Moszkowski einem Irrtum auf: zwar finden sich die Grundlagen für Gehör und Gleichgewichtssinn beide im Ohr, aber abgesehen davon, sind sie getrennte Sinne. Von der Entwicklungsgeschichte hängen sie miteinander zusammen, aber Schlußfolgerungen, als wenn es sich um zwei Aspekte eines einheitlichen Sinnes handle, sind falsch.*

Die Kunst in tausend Jahren

Wir brauchen deshalb die Vorstellung, daß das Ohr eigentlich zum Hören vorhanden sei, nicht aufzugeben. Wir werden uns nur zu entschließen haben, diese Vorstellung zu erweitern: es muß im leeren Raume etwas vorhanden sein, was sich den groben Meßwerkzeugen der Akustik völlig entzieht, aber doch klingt oder eine subtile Verwandtschaft mit dem Klang aufweist. Es muß ein kosmisches Abbild des unendlichen Raumes geben, das vom Ohre verarbeitet und ihm allein verständlich wird. Auf der höchsten Stufe der Verarbeitung wird dieses Abbild zur Musik, und die Musik zur Raumkunst.

Nach den landläufigen Begriffen, die sich mit dem Binde- und Klebewort „bekanntlich" von einem Katheder[1] aufs andere forthelfen, ist die Musik eine Zeitkunst. Das Ohr nimmt nur eine Folge, ein Nacheinander auf, ungleich dem Auge, dem eine Folgekunst in der Zeit versagt ist, und das dafür die Dimensionen erfaßt. Nachdem wir erfahren haben, daß das Ohr einen so innigen Kontakt mit dem Raume besitzt wie kein anderes Organ, werden wir den Schluß nicht abweisen dürfen: auch das Ohr kann mehrdimensional empfinden. Und hierauf wird sich ein neues Grundgesetz der Ästhetik aufbauen lassen, das übrigens mit einem schon vorhandenen recht gut übereinstimmt, wenn wir es nur freimütig genug interpretieren. Je-

[1] *Pult eines Lehrers oder Professors, hier im übertragenden Sinne von: im akademischen Bereich.*

dermann kann sich eine melodische Fortschreitung als linear, als eindimensional vorstellen. Füllen wir die Melodie harmonisch aus, so gewinnt sie eine Breite, die sie zuvor nicht gehabt hat; sie wächst in die zweite Dimension hinein, erobert sich die Fläche. Und sobald man sich erst einmal dahineingedacht hat, macht es keine Schwierigkeit mehr, der Polyphonie, die durch eine Mehrheit selbständiger Stimmen entsteht, die Körperlichkeit zuzusprechen. Das Ohr erweist sich als aufnahmefähig für einen Vorgang, der sich in einer dreidimensionalen Anordnung abspielt.

Aber unsere optophonische Studie hat uns ja schon eine Ahnung davon vermittelt, daß es jenseits der konzertanten Stimmen, die unsere Musiksaison ausfüllen, noch eine kosmische Musik gibt; eine akustische Betätigung im Weltenraum, die, dem Lichte verwandt, jenseits der meßbaren Schallschwingungen liegt. Diese transzendenten Schwingungen, die zu fein sind, um von der Trommelfellmembran erfaßt zu werden, wenden sich an den sechsten Sinn im Menschen, der seinen Sitz im Labyrinth hat.[1] Hier werden sie begriffen, organisch erfaßt, ausgedeutet, und der letzte Schluß dieser Ausdeutung besagt: Raum ist Musik, Musik ist Raum.

[1] *Die räumliche Nähe der entsprechenden Organe reicht aber, wie oben ausgeführt, nicht aus, derartige Gleichsetzungen vorzunehmen.*

Der Kunstwert der Dimension.

In dieser Erkenntnis scheint jeder Gefühlston zu fehlen. Denn die Musik — davon kommen wir nicht los — erzeugt doch ein Wohlbehagen, einen Genuß, ein Glücksgefühl.

Versuchen wir die Wärme des Gefühlstones in die Eiskälte der Theorie hineinzuleiten. Jenes Glücksgefühl, um dessen Wertung und Erklärung sich die Ästhetiker aller Völker vergebens bemüht haben, wird ohne weiteres verständlich, sobald wir uns die identische Gleichung zwischen Musik und Raum vergegenwärtigen. Alle unsere sinnlichen Triebkräfte höherer Ordnung sind auf den Raum gerichtet. Die elementare Lust in der Bewegung, im Sport, im Reisen, was sind sie anders als das Gefühl der Raumerfassung? Wir wollen und müssen unsere eigenen Dimensionen in die Welt hinaus projizieren, die Dimensionen der Welt in uns aufnehmen. Auf keinem anderen Grunde ruht das Glück der Freiheit und das Elend der Gefangenschaft, die das größte Übel darstellt: den Ausschluß von der Raumerfassung. Die Freude am Gebirge entspricht der Befreiung aus dem Kerker der zweidimensionalen Ebene. „Wer auf die höchsten Berge steigt,

der lacht über alle Trauerspiele und Trauerernste", also sprach Zarathustra, der Träger der Höhenweisheit.[1] Der Eigenwert einer gewaltigen Höhe liegt in ihrem trotzigen Aufbäumen gegen die zweidimensionale Weltordnung, die im Flachland das Getriebe beherrscht. Wenn wir uns durch eigene Kraft oder im Luftschiff[2], ja sei es nur mit dem Zahngestänge der Bergbahn um wenige tausend Meter erheben, so kommen wir im Ausnahmsfall zum Bewußtsein der dritten Dimension, die auszuleben unsere Körperlichkeit verlangt, und die wir sonst in der Planimetrie des Daseins nirgends betätigen können. Die Erhebung im Niveau bedingt unmittelbar das innerliche moralische Hochgefühl, entsprechend dem ästhetischen Genuß beim Betrachten gewaltiger Bauwerke. Es ist der Bruch mit dem peinlich zu tragenden Erdenrest. In der Überwindung der Schwerkraft außer uns, in uns und mit uns fühlen wir Göttliches. Für einen belebten

[1] *Zitat aus „Also sprach Zarathustra" von Friedrich Nietzsche (1844-1900), das zwischen 1883 und 1885 entstand und 1886 veröffentlicht wurde.*

[2] *Das erste Luftschiff war die „Giffard I" von 1852, erbaut von Henri Giffard (1825-1882), im Wesentlichen ein Ballon mit einer Dampfmaschine als Antrieb. Die ersten Zeppeline flogen ab 1900. Um 1910, dem Datum der Veröffentlichung, konnten sie bereits einige hundert Kilometer zurücklegen. Flugzeuge waren noch eher vergleichsweise neu und unentwickelt. Die Gebrüder Wright flogen mit ihren Konstruktionen erstmals 1903, bereits 1909 konnte allerdings schon der Ärmelkanal überquert werden.*

Die Kunst in tausend Jahren

Punkt wäre eine gezeichnete Kreislinie, die ihn umschließt, eine unübersteigbare Schranke. Genau so unbeholfen haftet der Flächenmensch an der Ebene, die im Alltag unsere Welt bedeutet. Erst wenn der Mensch steigt, bricht er den Bann und Fluch jener grausamen Verordnung, die wir Gravitationsgesetz nennen. Er verhält sich dann zum lebenden Flächenmenschen, wie dieser zu seinem eigenen Schatten. In der Erhebung konsumieren wir die dritte Dimension, unsere eigene Körperlichkeit kommt uns in ihr wonnig zum Bewußtsein. Kein Zufall ist es, daß der Vogel, der lange vor dem Menschen dreidimensional gelebt hat, auch um so viel früher zu musizieren begann. Und der nämliche Goethe, der uns das prasselnde Getöse des jungen Tages vorträgt, definiert uns auch als das höchste Glück der Erdenkinder die Persönlichkeit, das ist die bewußte Ausdehnung im Raume. Fazit: Der Raum liegt innerhalb der Erfahrung und ist ein Objekt der Sinne; er wird von einem Organ wahrgenommen, das im Betrieb des Gehörs arbeitet; und er wird mit einer Lust wahrgenommen, die im letzten Grunde mit musikalischen Emotionen verwandt ist.

Strebt aber diese Lust nach dem Kosmischen, Grenzenlosen, in letzter Instanz vielleicht Gestaltlosen, so muß sie sich mehr und mehr von der festen Form des musikalisch Schönen, wie wir und unsere Väter es gekannt haben, abkehren. Und ist dies nicht der Weg, den unsere musikalische Empfänglichkeit parallel mit der Komposition deutlich genug verfolgt?

Alexander Moszkowski

Verliert der feste Umriß in der Musik nicht von Jahrzehnt zu Jahrzehnt an Bedeutung und Reiz? Was wir hier als die Linien der physiologischen Wahrscheinlichkeit erkannten, sind ja in der Tat die Linien der kompositorischen Wirklichkeit, die der unendlichen Melodie, dem onomatopoetisch[1] Uferlosen zustrebt! Die mit ihren Ausdrucksmitteln ins Transzendente, ins Außermusikalische hinübergreift. Nehmen Sie als lose Anhaltspunkte etwa eine altitalienische Arie, die Don Juan-Ouvertüre, die ersten Takte der neunten Symphonie, den Anfang des Rheingold, den Feuerzauber und den Schluß der Elektra. Wer sich diese Etappen auch nur flüchtig vorhält, der kann nicht im Zweifel darüber sein, wohin die Reise geht; brutal ausgedrückt: vom sinnfällig Melodischen zum kosmischen Sausen und Dröhnen. Mit der unbeholfenen Erklärung einer Geschmacksänderung, etwa im Sinne einer Mode wie sie Roben und Damenhüte durch verschiedene Formen hindurchjagt, kommen wir solchen Erscheinungen gegenüber nicht aus. Da müssen wir schon tiefer gehen. Und in gehöriger Tiefe finden wir eben die Erkenntnis, daß das Ohr seine Ansprüche, die aus der Raumempfindung hervorgehen, immer stärker anmeldet. Dieser unbewußter Prozeß muß dahin münden, wohin jeder kosmische Prozeß ausläuft, in die radikale, restlose Zerstörung alles Vergangenen. Die Prozeßkosten, zu denen unter anderem unsere gesamte in No-

[1] *lautmalerischen.*

tenschrift fixierte Musikliteratur gehört, werden unsere Nachfolger zu zahlen haben.

Auf dem Wege der Erkenntnis kommt man schlecht vorwärts, wenn man dabei lamentiert. Haben wir erst begriffen, daß Physiologie, Optophonie, Lichtklang und musikalisches Raumgefühl hier mitzureden haben, dann fühlen wir uns auch außerhalb jeder Polemik, jenseits von Hosianna und Crucifige[1]. Die Tonart der Kritik und Antikritik erscheint uns im Duktus dieser Betrachtung sinnlos. In allen Phasen der Entwicklung hat der Chor der Deuter mit Verhimmlung und Verketzerung operiert, Heil und Fluch um sich geworfen. Wer ungekannte Werte aufbaute und damit eo ipso[2] anerkannte zerstörte, war ein Gott oder ein Teufel; wer ihm folgte oder Folge verweigerte je nach Bedarf ein Erleuchteter, ein Idiot, ein Apostel oder ein Verbrecher. Sicherlich war das die Grundsubstanz aller Kämpfe um Gluck und Wagner, um Berlioz und Liszt. Sieht und hört man diese Phasen mit ihrem kritischen Chor von einer höheren Warte, so verschwinden die Götter mit den Verbrechern, und als Idioten bleiben allenfalls nur die zurück, die es nicht erfassen können, daß es in diesen Sphären kein Oben und kein Unten gibt.

[1] *„Hilf doch" und „Ans Kreuz".*

[2] *gerade dadurch, von selbst (wörtlich: durch sich selbst)*

Alexander Moszkowski

Aber ich beabsichtige nicht, Sie auf diesen steilen Pfaden der Betrachtung, die das Atmen erschweren, allzulange festzuhalten. Wir wollen nunmehr ein wohnlicheres Terrain aufsuchen und uns nur vorbehalten, die Dinge, die wir da oben erblickt haben, ab und zu als Erinnerungsbilder heranzuziehen.

Jenseits von Richtig und Falsch.

Wir fassen also Posto[1] in u n s e r e r Kunst, in d e r Kunst, die wir kennen und lieben, und blicken von den unendlichen Wogen ihrer Erscheinungen nach einem Leuchtfeuer orientierenden Wissens. Wenn irgendwo, so müssen wir hier mit aller Energie dem Punkte nachspüren, der durch den Archimedeischen Wunsch bezeichnet wird: Gib mir, worauf ich stehe! Erreichen wir diesen Punkt, einen einzigen Punkt sicherer Erkenntnis, untrüglicher Wahrheit in aller Kunst, dann muß es gelingen, von ihm aus rück- und vorschauend alle Vergangenheit richtig auszudeuten, alle Zukunft richtig zu bestimmen; mit derselben Schärfe, mit der Sonnen- und Mondfinsternisse vor- und rückwärts errechnet werden können. Finden wir ihn nicht, finden wir aber anstatt seiner den scharfen Beweis seiner Unauffindbarkeit, so wird sich auch hieran in engerem Umfange eine Prognose knüpfen lassen.

[1] *(beim Militär) sich aufstellen, sich auf seinen Platz begeben.*

Alexander Moszkowski

Dieser feste Punkt ist nichts anderes als eine unbestrittene und unbestreitbare Meinung über das Kunstganze, allenfalls auch über genügend viel bedeutsame Kunstelemente. Aber man braucht sich bloß mit zureichender Kenntnis und voller Offenheit vor die große Frage zu stellen: Was ist allgemein anerkannt? um sofort wahrzunehmen, daß sich da nichts anderes auftut, als ein grausenerregender Abgrund. Wagen wir es einmal, von diesem Kraterrand aus den Blick in die Tiefe zu senken. Da heißt es, den Atem anhalten, denn wir stehen vor einem Schwefelvulkan, aus dem uns die giftigen Schwaden widerspruchsvoller Irrtümer und Unsinnigkeiten entgegenschlagen. Hier brodeln die Urteile, die in ihrer Vereinigung die Weltkritik bedeuten sollen; Urteile, die wir zunächst und bis zum Beweise des Gegenteils als ehrlicher Überzeugung entquollen zu betrachten haben; Urteile aus Menschenköpfen, die zum Teil als überlegen, als führend, ja als bahnbrechend anerkannt sind. Da wollen wir ein wenig revidieren:

Der Schöpfer der Euryanthe[1] verachtete Beethovens fünfte Sinfonie und erklärte sie in einer Schrift als das Erzeugnis eines Verrückten. Beethoven hatte eine Gegendefinition in Bereitschaft, in der er die Euryanthe als wertlosen Schund kennzeichnete. Händel faßte das Urteil über seinen größten Zeitgenossen in die

[1] *Oper von Carl Maria von Weber (1786-1826), komponiert von 1822 bis 1823.*

Die Kunst in tausend Jahren

Formel: „Mein Koch versteht mehr vom Kontrapunkt als Gluck." Hans von Bülow[1], der große Propagandist für klassische Werte, bekannte gelegentlich, daß er in diesem Leben unfähig wäre, sich zu Händel oder zu Haydn zu bekehren. Wagner zerfloß vor Meyerbeer anfangs in verzückter Bewunderung, um später dessen gesamtes Kunstnaturell als unbesiegliches Leder zu brandmarken. Spohr[2] erklärte nach der A-dur-Sinfonie von Beethoven deren Schöpfer als reif fürs Tollhaus. Grillparzer, der zur Musik so intime Beziehung hatte wie wenige Dichter außer ihm, nannte die ganze neunte Sinfonie konfuses Zeug. Der berühmte Kirchenmusiker Abt Stadler[3] rief im ersten Satz der siebenten Sinfonie von Beethoven beim Übergang zum Allegro: „Immer E, immer E, 's fallt ihm halt nix ein, dem talentlosen Kerl!" Daß Richard Wagner von Brahms nicht begriffen wurde und Wagner mit Brahmstaubheit reagierte, ist bekannt. Hans von Bülow, der sein Leben lang für Wagner gefochten und geblutet hatte, prägte zu guter oder zu schlechter Letzt auf seine Werke das Wort „Komödiantenmusik". Vor Liszts

[1] *Hans Guido Freiherr von Bülow (1830-1894) war einer der führenden Dirigenten der Zeit, zudem Klaviervirtuose und Komponist.*

[2] *Louis Spohr (1784–1859), deutscher Komponist und Dirigent.*

[3] *Maximilian Johann Karl Dominik Stadler, später Abbé Stadler (1748-1833) war ein österreichischer Komponist, Organist und Pianist.*

sinfonischen Dichtungen schwärmte er in ekstatischer Verzückung, um sich weiterhin mit „unüberwindlichen Abscheu" von ihnen fortzuwenden. Anton Rubinstein[1] erklärte in den ersten Münchener Tristan-Aufführungen: „Je n'y comprends absolument rien."[2] Klara Schumann, deren ganze künstlerische Existenz auf der ihres Gatten aufgebaut war, hatte in ihren letzten Jahren nur noch laue Anerkennung für Robert Schumann.

Auf der Brücke zwischen Tonkunst und Bildnerei finden wir John Ruskin[3], dessen Thesen vielfach die Bedeutung von Evangelien erlangt haben. Über die Meistersinger schrieb dieser Ruskin: „Von all dem einfältigen, plumpen, trottelhaften, paviansköpfigen Zeug, das ich jemals auf der menschlichen Bühne gesehen habe, ist dieses Ding im Text der Gipfel, und von allem geschraubten, seelenlosen, dudelsäckischen, mißtönenden, katzenmusikhaften Tönegemauschel, das ich jemals erduldet, war die in den Meistersingern das Tödlichste."

Derselbe Ruskin nennt mit dem Aufgebot seiner ganzen Autorität den Kölner Dom einen elenden

[1] *Anton Rubinstein (1829-1894) war ein russischer Komponist, Pianist und Dirigent.*

[2] *„Ich verstehe davon absolut nichts."*

[3] *John Ruskin (1820-1900) war ein britischer Schriftsteller, Sozialkritiker, Maler und Kunsthistoriker.*

Die Kunst in tausend Jahren

Humbug. Stauffer-Bern[1] bezeichnet alle Marinemaler, den einen Böcklin[2] ausgenommen, als miserable Stümper[3]. Von Böcklin wiederum ließen sich die monströsen Pronunciamentos[4] dutzendweis zitieren: „Muß dieser Leibl ein langweiliger denkfauler Kerl sein!" — „Der Schmierer der Tintoretto" — „Rembrandt ist nicht als Kolorist zu betrachten": dagegen Meissonnier[5]: „Als Kolorist stelle ich Rembrandt über Tizian, über Veronese, über alle!" — „In David[6], in David allein hat sich die französische Schule bis zur Höhe der schönsten Tage des Perikles erhoben", sagt Gros. — „David hat überhaupt nichts gesehen und nichts gefühlt", ergänzt Breton[7]. — Von Delacroix wird David auf die Stufe Tizians und Rafaels gestellt. — „Ich sehe bei David überall das Theater und die Glieder-

[1] *Karl Stauffer (1857-1891) war ein schweizer Maler und Bildhauer.*

[2] *Arnold Böcklin (1827–1901) war ein schweizer Maler, Grafiker und Bildhauer*

[3] Vgl. „Künstlerworte", gesammelt von Karl Eugen Schmidt.

[4] *Aussprüche.*

[5] *Juste-Aurèle Meissonnier (1695-1750) war ein Maler, Bildhauer und Architekt des Rokoko.*

[6] *Jacques-Louis David (1748–1825), französischer Maler.*

[7] *Jules Breton (1827–1906), französischer Maler.*

puppe", ergänzt Overbeck.[1] — "Delacroix ist ein Adler, und ich bin nur eine Lerche", sagt Corot.[2] — "Delacroix ist eine vollständige Bestie", antwortet Gabriel Rossetti.[3] — Leopold Robert[4] und Diaz[5] sahen in Ingres[6] das unerreichbare Muster eines Künstlers, Poynter[7] gestattete in Betracht seiner Abrundung und Modellierung nur den Vergleich mit Velasquez; Rossetti schätzt verschiedene Arbeiten von Ingres als nicht zwei Sous[8] wert und etikettiert sie als elenden Dreck. "Ehre und Ruhm diesem Homer der Malerei Rubens, diesem Vater der Wärme und des Enthusiasmus, in dieser Kunst, worin er alles in den Schatten stellt!" ruft Delacroix. — "Rubens, der größte Maler

[1] *Friedrich Overbeck (1789–1869), deutscher Maler.*

[2] *Jean-Baptiste Camille Corot (1796–1875), französischer Maler.*

[3] *Gabriele Rossetti (1783–1854), italienischer Dichter und Gelehrter.*

[4] *Louis Léopold Robert (1794-1835), schweizer Maler.*

[5] *Narcisso Virgilio Díaz de la Peña (1807–1876), französischer Maler.*

[6] *Jean-Auguste-Dominique Ingres (1780–1867), französischer Maler.*

[7] *Edward Poynter (1836–1919), englischer Maler und Zeichner.*

[8] *Französische Münze von geringem Wert, später auch als Bezeichnung für die 5-Centime-Münze.*

Die Kunst in tausend Jahren

aller Völker", sagt Wiertz[1]; —und als Gegenchor treten Ingres und Ludwig Richter[2] auf, die in der ganzen Rubensmalerei nur widerliche Fleischklumpen erblikken. — „Frankreich gibt jedem Ruhm die höchste Weihe!" schwärmt David von Angers[3]. — „Ich möchte diesen Hanswürsten, den Parisern, nicht gefallen", lästert Schwind[4]. — „Der Geschmack der französischen Nation ist allen Völkern überlegen", deklamiert Delacroix. — „Weder in der Musik, noch in der Malerei haben sie jemals Geschmack bewiesen", sagt — etwa nicht ein anderer, sondern wieder d e r s e l b e Delacroix in einer verdrießlichen Anwandlung. — „Deutschland stellt Rafael und Michel Angelo Rivalen gegenüber", rühmt Anton Wiertz. — „Deutschland besitzt die Kraft, sieben Rafaele umzubringen", konstatiert Anselm Feuerbach[5]. — „Tizian und Leonardo da Vinci sind Halunken", zetert Courbet[6]; „wenn einer

[1] *Antoine Joseph Wiertz (1806–1865), belgischer Maler und Zeichner.*

[2] *Adrian Ludwig Richter (1803-1884) war ein Maler der Spätromantik und des Biedermeiers.*

[3] *Pierre Jean David d'Angers (1788–1856) war ein französischer Bildhauer.*

[4] *Moritz von Schwind, (1804–1871), österreichischer Maler.*

[5] *Anselm Feuerbach (1829-1880) war ein deutscher Maler.*

[6] *Gustave Courbet (1819–1877) war ein französischer Maler des Realismus*

von denen da in die Welt zurückkäme und sich in meinem Atelier zeigte, so zöge ich das Messer! Was Monsieur Rafael anlangt, so hat er ja ohne Zweifel einige interessante Porträts gemalt, aber ich finde in seinen Bildern nicht den geringsten Gedanken"; und Delacroix definiert: „Rafael ist ein graziöses Hinkebein." — „Lucas Signorelli[1], ein Maler erster Klasse", sagt Cornelius[2] — „Nein dieser Kerl, wie heißt er doch — der Signorelli", wettert Böcklin, „etwas Talentloseres habe ich nie gesehen!"

Lang genug geraten ist die Liste, und ich widerstehe der Versuchung, sie durch Gegenstücke aus der Dichtkunst entsprechend zu verlängern. Ich erinnere nur an Voltaire, der Shakespeare als einen besoffenen Schuft, und an Leo Tolstoi, der ihn als einen stammelnden Idioten hinstellt.

Solchen Grotesken gegenüber flüchtet man gern in den Schutz des e i g e n e n Urteils. Der Begleitgedanke jedes einzelnen bleibt dabei unwandelbar: die Größen aller Zeiten mögen sich geirrt, vergriffen, nach allen Dimensionen verhauen haben; aber ich, i c h s e l b s t weiß das besser. Alle diese schreienden Blödsinnigkeiten aus dem Munde großer Vollbringer bedeuten mir

[1] *Luca Signorelli (um 1450-1523) war ein italienischer Maler und Hauptvertreter der Florentinischen Schule.*

[2] *Peter von Cornelius (1783–1867) war ein deutscher Maler.*

Die Kunst in tausend Jahren

nichts, denn über allen Divergenzen erhaben steht die Unfehlbarkeit meines eigenen Urteils.

Und diese Unfehlbarkeit des eigenen Urteils hat ja zudem auf dem großen Weltkonzil ihre Bestätigung erhalten. Was sich in langen Zeiträumen die jubelnde Zustimmung der Millionen erworben hat, an das wird man doch wohl glauben können! Selbst dann, wenn der mißtönende oder komische Protest gewaltiger Autoritäten dazwischenklingt. Solche Autorität wird dann eben einfach per majora[1] niedergestimmt. Überhaupt sind die Selbstkönner immer ein bißchen verdächtig; die unausgesetzte Vertiefung in ihre Eigenproduktion trübt ihnen den Blick. Wirklich unbefangen sind nur wir, wir a n d e r e n , ganz besonders i c h s e l b s t — meint jeder einzelne — ich selbst als Glied jener überwältigenden Mehrheit, welche die Werte längst inappellabel[2] festgesetzt hat, die an Beethoven, an Wagner, an Rafael, an Shakespeare für heut und alle Ewigkeit nicht rütteln läßt.

Ist das aber auch wirklich unbedingt sicher? so unumstößlich sicher wie eine mathematische Wahrheit? oder sollte sich in dieser ganzen, durch Jahrhunderte fortgesetzten und wiederholten Urteilsoperation ein D e n k f e h l e r verewigt haben, jenem ähnlich, dem

[1] *mit Mehrheit.*

[2] *wogegen nicht Berufung eingelegt werden kann, endgültig.*

wir erst seit einigen Jahrzehnten zu trotzen uns erdreisten, dem Denkfehler von Gut und Böse?

Ich möchte Sie nicht im Zweifel über meinen persönlichen Schluß lassen, und deshalb will ich vorweg nehmen und das Ergebnis vor den Beweis stellen: ja, diesem Denkfehler unterliegen wir bis zum heutigen Tage noch alle, auch in der Kunst. Dem Jenseits von Gut und Böse in der Sitte entspricht ein Jenseits von Richtig und Falsch im Urteil und ein Jenseits von Schön und Häßlich in der künstlerischen Leistung. Jene zuvor angeführten widerspruchsvollen, ungeheuerlichen und anscheinend so wahnsinnigen Urteile Vereinzelter sind nichts als zuckende Strahlreflexe eines Wetterleuchtens, das uns ein herannahendes Reinigungsgewitter dieser Erkenntnis ankündigt. Wir fangen an, uns von der Naivität loszumachen, daß der Tiger böse und das Lamm gut sei; wir werden auch die Kunsttiger und die Kunstlämmer zu überwinden haben.

Um dem Gespenst der Urteilstradition recht eindringlich entgegen zu leuchten, möchte ich mich der induktiven Methode bedienen, so weit dies auf einem Gebiet möglich ist, in dem ich trotz allen Suchens noch kein von anderen erprobtes Leitseil einer Methode zu entdecken vermochte. Denn hier spielen Wissenschaft, Verstand, Gefühl, spezifische Gehörsempfindung unheimlich durcheinander, und der Trugschluß lauert an allen Ecken. Aber es dient, wie ich von vornherein versichern zu können glaube, zur Klä-

Die Kunst in tausend Jahren

rung der Dinge, wenn man im Laufe dieser Untersuchung den Blick stetig auf ein „Jenseits von —" gerichtet hält; wenn man sein geistiges Auge auf eine Perspektive einstellt, in der sich die zeitlichen, diesseitigen Erscheinungen verkürzen und die jenseitigen hervortretend verlängern. Und dies wird, wie ich denke, bei aller Schwierigkeit möglich, wenn wir im einzelnen Fall den Symptomen der Jenseitigkeit vorurteilslos nachspüren, vom Besonderen aufsteigend zum Allgemeinen. Immer unter der Voraussetzung, daß wir uns entschlossen fühlen, jede Folgerung auszuhalten und nicht mit Sentimentalitäten zu operieren, von denen der eiserne Gang aller Geschicke nichts weiß; also auch mit Aufgabe des egozentrischen Standpunktes, der noch niemals irgendwelche Erkenntnis gefördert hat, und mit Unterdrückung der Verliebtheit in die Gültigkeit des eigenen Kunsturteils.

Ich stelle als Beurteiler eine Reihe von Typen nebeneinander: einen intelligenten Genießer, der alles, was ihm die Kunstgeschichte und Zeitkritik anpreist, mit Wonne schlürft und mit Behagen verdaut; einen Kampfkritiker des jungen Deutschlands, der, auf eine Richtung eingeschworen, alles was mit dieser Richtung in Widerspruch steht oder zu stehen scheint, Italianismus, Gounod, Mendelssohn, Meyerbeer, überzeugungsvoll verketzert; ein Genie aus dem Café Größenwahn[1], das außer seinen eigenen ungeschriebenen

[1] *Das „Café des Westens", auch „Café Größenwahn" genannt, war ein Berliner Künstlerlokal, das von 1898 bis 1915 bestand.*

Alexander Moszkowski

Werten nur noch die einiger mit Ausschluß der Oeffentlichkeit schaffenden Dekadenten gelten läßt und für die Kategorie Schiller bis Mozart die Bezeichnung „alter klassischer Quatsch" in Bereitschaft hat; und schließlich einen universal gebildeten Hörer, der außer seiner Empfangswilligkeit noch einige besondere, höchst seltene Eigenschaften prästiert[1]. Er soll nämlich selbst ein hervorragender Könner sein, ein großer Erfinder und dazu ein Darsteller allerersten Ranges. Stellen Sie sich vor, diese verschiedenen Kategorien, die Sie beliebig ergänzen mögen, hätten das u n b e - k a n n t e Werk eines umstrittenen Meisters zu prüfen und zwar als die e i n z i g e n Zuhörer; und Sie selbst sollten sich über den Wert dieser außer Ihrer Hörweite vorgetragenen Komposition irgend welche Wertschätzung bilden, einzig auf die Mitteilungen jener Hörertypen gestützt; etwa so, wie sich der Richter sein Urteil über einen Tatbestand bildet, den er nur aus der Zeugenvernehmung kennen gelernt hat. Sie würden dann nicht einen Augenblick schwanken, das Höchstmaß der Wahrscheinlichkeit und Glaubwürdigkeit bei dem hervorragenden Fachmann zu vermuten, dessen Autorität die seiner Mithörer ja schon darum überragt, weil Sie ihn als ein selbstschöpferisches Ingenium kennen. Immerhin würden Sie dabei noch den Vorbehalt machen: auch dieser Mann kann sich irren, denn auch er urteilt subjektiv. Die volle objektive Wahrheit kann

[1] *etwas leisten, eine Obliegenheit erfüllen.*

Die Kunst in tausend Jahren

erst ans Licht kommen, wenn die Autorität aller Autoritäten, nämlich „ich selbst", das Werk gehört habe.

Präzisieren wir auf einen konstruierten Einzelfall: jener Beurteiler, der zugleich als Komponist und Darsteller auftritt, möge als geistige Erscheinung das Format Anton Rubinsteins aufweisen; also ein musikalischer Poet. Den stelle ich mir für den Moment als lebend vor. Werke für die Ewigkeit hat er nicht geschrieben, aber niemand bestreitet ihm das rezeptive Genie; wer so zu interpretieren, am Instrument nachzudichten vermag, dem souffliert die Muse selbst. Er besitzt Organe, die auf subtiles Erfassen fremder Tonschönheit eingerichtet sind, Organe, die sicherer, unmittelbarer, tongenialer arbeiten als — ganz vorsichtig ausgedrückt — die der Mehrheit.

Jetzt einen Schritt weiter: das ganze große Publikum einer Erstaufführung soll aus lauter Rubinsteins bestehen, aus lauter ihm gleichwertigen Elementen. Wird sich die Qualität des Publikums dadurch gegen den Durchschnitt verschlechtert haben? Kaum anzunehmen. Das neue Werk wird jetzt gleichzeitig von tausend rezeptiven Genies eingesogen; das ergibt eine urteilende Hörerschaft, die in ihrer Gesamtheit ganz zweifellos ein höheres Niveau einnimmt, als ein nach Zufall zusammengewürfeltes Auditorium. Und wenn solches Elitepublikum allüberall da gegenwärtig wäre, wo überhaupt dieses Werk aufgeführt wird, so würde die Quersumme seines Urteils als ein absolut

gültiges angesprochen werden, da ja — nach meiner, wie ich zugebe, etwas exzentrischen Annahme — auch alle kritikführenden Geister mit d e r s e l b e n über den Durchschnitt gesteigerten Empfangsmöglichkeit gehört und empfunden hätten.

Das in Rede stehende Werk sei Wagners Tristan und Isolde. Wir wissen, wie Rubinstein auf diese Offenbarung reagierte: „Je n'y comprends absolument rien!" Auf unseren Fall übersetzt bedeutet dies: es läßt sich ein Weltpublikum denken, von g e s t e i g e r t e r musikalischer Potenz, dem der Tristan überhaupt nicht das geringste, geschweige denn etwas musikalisch Schönes oder Wertvolles zu sagen hat.

Diesen vorläufig unmöglichen, aber theoretisch denkbaren Fall vorausgesetzt, bliebe noch der Einwand übrig: Wagner ist dann eben nicht v e r s t a n d e n worden; und ein m i n d e r hoch musikalisch veranlagtes Publikum müßte ihn besser begreifen.

Und da wären wir bei der Kernfrage: k a n n s i c h e i n e K u n s t a u f i h r e n E i g e n w e r t b e r u f e n , a u c h w e n n N i e m a n d v o r h a n d e n i s t , d e r s i e v e r s t e h t ? Im Spezialfall: wäre der Tristan auch dann ein bedeutendes Werk, wenn jeder Hörer zur Musik das Verhältnis hätte wie Rubinstein?

Viele werden diese Frage prima vista[1] verneinen, mancher wird sich zur Beantwortung Bedenkzeit erbit-

[1] *auf den ersten Blick.*

Die Kunst in tausend Jahren

ten, keiner wird sie stürmisch bejahen. Aber eines ist sicher: daß wir mit dieser Frage an ein letztes Geheimnis rühren; daß aus ihr, wenn auch nicht mit klaren Worten umschreibbar, so doch hindurchgefühlt, eine Erkenntnis heraufdämmern kann, eine Ahnung des J e n s e i t s v o n R i c h t i g u n d F a l s c h, J e n s e i t s v o n S c h ö n u n d H ä ß l i c h in der Kunst.

Unbedenklich schlage ich mich auf die Seite derer, die jene Frage v e r n e i n e n. Der Eigenwert der Kunstäußerung e x i s t i e r t n i c h t ohne die Zustimmung der Empfangenden, ja noch schärfer gefaßt: die Kunstäußerung selbst ist g a r n i c h t v o r h a n d e n ohne das korrespondierende Empfangsorgan. Genau so wie Licht und Schall, Perspektive und Konsonanz nicht vorhanden sind ohne aufnehmende Augen und Ohren. Denkt man die Augen und Ohren weg, so bleiben nur noch Schwingungen übrig und Verhältniszahlen, aber keine akustischen und optischen Phänomene. Und denkt man sich die spezifische Empfangsqualität weg, die in tausend Abstufungen das Kennzeichen des k u l t i v i e r t e n Ohres bilden, so entfällt auch die Kunstäußerung. Es bleibt dann nur ein akustisches Phänomen übrig o h n e k ü n s t l e r i s c h e n I n h a l t.

Kunstwert und Kunstdauer.

Jeder musikalische Kunstwert setzt sich als P r o d u k t aus zwei Faktoren zusammen: aus dem Werk oder der Leistung, und der Empfangsqualität des Hörers. Der erste Faktor ist eine Konstante, der zweite variiert zwischen allen erdenklichen Grenzen. Verringert sich dieser, so nimmt das Produkt, der Wert, ab; verschwindet er, so wird auch das Produkt N u l l, ganz gleichgültig, wie das Werk beschaffen sein mag. Ein hohes Kunstwerk, von einer niederen Hörerschaft aufgefaßt, ist nicht wertvoller als ein niederes, das vor einem hohen Auditorium erklingt. Beethovens Missa solemnis vor einem Publikum von Sioux-Indianern aufgeführt ist eine akustische Erscheinung, wie das Getöse eines Wasserfalls, aber keine Kunst. Und der Tristan vor einem Publikum, das nicht die spezifische Tristanität mitbringt, ist kein Tristan.

Diese Anschauung öffnet einen Tiefblick, nach meiner Überzeugung den einzig möglichen Tiefblick, in das eigentliche Wesen aller Künstlerstreite. Das große Rätsel, daß ein und dasselbe Kunstwerk tausend verschiedene Meinungen hervorruft, babylonischen Wirrwarr der Ansichten heraufbeschwört, zerfällt in

Die Kunst in tausend Jahren

sich. Und des Rätsels Lösung? Es ist gar nicht ein und dasselbe Kunstwerk! Schon in dem Akt der Aufnahme vollzieht sich jene Multiplikation zum Wert, der das einzige ist, was dem Kunstverstand wahrnehmbar wird, das einzige, was den Kunstgenuß bedingt. Für sich ist jeder Mensch die Einheit, die Verschiedenheit des Produktes wird in den zweiten Faktor verlegt, und so können wir einen Schritt weiter behaupten: wenn zwei Menschen ein Kunstwerk hören, so hören sie tatsächlich zwei verschiedene Kunstwerke; wie sie zwei verschiedene Regenbogen sehen, wie tatsächlich die Einheit des Regenbogens gar nicht vorhanden ist. Und wenn sie gegeneinander polemisch werden, so hat ihre Polemik gar keinen Sinn; denn obschon sie felsenfest davon durchdrungen sind, daß sie über dasselbe debattieren, so streiten sie doch über zwei verschiedene Dinge. Und die Sucht, einem anderen sein eigenes Musikurteil plausibel zu machen, heißt gar nichts anderes, als ihm seine eigenen Ohren aufsetzen, seine eigenen Nerven einnähen wollen. Es gibt da kein Recht- und Unrechthaben, es gibt keine Überlegenheit des Fachmannes, es gibt keine Bekehrung, kein Nachgeben und kein Überwinden, es gibt nur das Jenseits von Richtig und Falsch, dem Kunstwerk gegenüber, das als Ding an sich jenseits von schön und häßlich steht.

Die Rezeptivität des Individuums ändert sich beständig und mit ihm das Produkt, der Wert, der sich aus ihm und dem Kunstwerk zusammensetzt. Strenger

werden heißt: seine Rezeptivität verringern. Wir finden den Gesamtwert kleiner und verlegen das Minus ins Objekt. Auch der Kunst als Gesamterscheinung gegenüber gibt es ein Strengerwerden in der Summe aller Empfangsorgane. Gesetzt die gesamte Empfangsstärke der kultivierten Menschheit, der Kunst als Einheit gegenüber, bewegte sich in einem Decrescendo, so müßte sich auch das Gesamtprodukt, der Totalwert der Kunst, ihre Bedeutung für die Menschheit, verringern. An anderen Stellen dieser Untersuchung begründe ich, daß jene Voraussetzung in der Tat zutrifft. Die gesamte Kunstempfangsstärke bewegt sich auf dem absteigenden Ast zu Gunsten anderer rezeptiven Kräfte, die sich in der aufsteigenden Linie befinden. Diese anderen Kräfte liegen vorwiegend im Gebiet der Wissenschaft, der Technik, der Sozialpolitik, der materiellen Weltinteressen. Bleibt es bei dem Crescendo auf dieser Seite — und hier setze ich getrost die Gewißheit für die Annahme — dann ist das Diminuendo auf der anderen Seite unweigerlich gegeben, nach dem Naturgesetz von der Erhaltung der Kraft, das für die rezeptiven Fähigkeiten genau so gelten muß, wie für die bewegende Energie. Dann muß aber auch beim Niedergang des einen, des Empfangsfaktors, unser Hauptprodukt nach Null konvergieren. In letzter Konsequenz gedacht: der Gesamtkunstwert fällt, und es muß in ferner Zukunft der Zeitpunkt eintreten, in dem die Bedeutung der Kunst erlischt; der auf sich selbst gestellten Kunst, die wir unter dem Kennwort: L'art pour l'art begreifen. Wie ich aus-

Die Kunst in tausend Jahren

drücklich hervorhebe ist der Beweis nicht schlüssig für Skulptur und Baukunst, da ja deren Wesen nicht rein und ausschließlich auf Emotionelles gerichtet ist und zum Teil auf das praktische Bedürfnis übergreift.

Für die übrigen Künste aber möchte ich vorweg und vorbehaltlich weiterer Begründung eine Wahrscheinlichkeitsskala aufstellen: die Musik, als die unsubstantiellste aller Künste wird zuerst verschwinden; längere Lebensdauer verspricht die Malerei; und für jedes Jahrhundert der Malerei können wir die Dichtkunst getrost mit einem Jahrtausend versichern.

Parallele aus zwei Jahrhunderten.

In Platos Staat finden wir die prophetische Ansage des Sokrates, daß nur „gleichzeitig mit den wichtigsten bürgerlichen Ordnungen die Gesetze der musischen Kunst verändert und neue Musikgattungen eingeführt werden können". Dieses Wort deutet, richtig interpretiert, auf die ursächliche Beziehung und den innigen Zusammenhang von Kunst und Leben. Was sich den Menschen eruptiv[1] als Schicksal kundgibt, was in ihr Dasein politisch oder sozial eingreift, findet in der jeweiligen Kunst ein abgeklärtes Gegenbild. Um für die nächste Folgezeit den ersten Ansatz einer Prognose zu gewinnen, wird es vorteilhaft sein, die Anfänge des aktuellen Jahrhunderts und die des vorigen in Parallele zu setzen. Die Fortsetzung aus den Anfangsgliedern des neunzehnten ist bekannt; danach wollen wir die Fortsetzung des zwanzigsten, wenn auch nicht proportional errechnen, so doch analog vermuten.

An der Schwelle des letzten Jahrhunderts steht Beethovens Eroika, in der Reihenfolge ihrer sinfoni-

[1] *ausbrechend.*

Die Kunst in tausend Jahren

schen Schwestern die dritte, ihrem Gehalt nach die erste Sinfonie, die uns den ganzen Beethoven enthüllt, die erste Offenbarung einer Instrumentalkunst, die für die gesamte Entwicklung der Musik bis auf unsere Tage bestimmend wirkt. Freilich, die Natur macht keinen Sprung[1], und die mit ihr wesenseinige Kunst tut es ebensowenig. Man kann die Brücken nachkonstruieren, die Beethovens Eroika mit seinen früheren Sinfonien und mit denen Mozarts und Haydns verbinden, man kann für den tonsprachlichen Ausdruck in Bachs Matthäuspassion Vorbilder auffinden, die es hinsichtlich der absoluten Größe mit dem nachgeborenen Kunstwerk aufnehmen. Und doch verhält sich alles frühere zu jenem späteren, das um 1800 beginnt, wie eine Verheißung zu einer Erfüllung. Es sind nicht mehr bestimmte und begrenzte Empfindungen, nicht mehr Einzelerlebnisse, die in der neuen Kunst ihre Interpretin finden: das ganze Menschheitsepos, die Summe der Gefühle und zur Tat drängenden Leidenschaften, die im Wechsel des Werdens und Vergehens erblühen und welken, sie werden in dem organischen Aufbau der Sinfonien von der Eroika bis zur neunten mit kosmischer Verständlichkeit angeschlagen und ausgesungen. Der Archimedeische Stützpunkt[2], er

[1] *„Die Natur macht keine Sprünge" (lateinisch: „Natura non facit saltus") ist die Annahme, daß es keine plötzlichen Übergänge, sondern nur allmähliche gibt.*

[2] *Bezieht sich auf die Aussage des Archimedes, er könne die Welt aus den Angeln heben, wenn er nur einen festen Punkt*

wurde für die Welt der musikalischen Begebenheiten von Beethoven gefunden und für die Kommenden erreichbar gemacht; ein Konvergenzpunkt für alle Strahlen des Genies, so viele ihrer auch nach verschiedenen Richtungen auseinanderstreben; der Kristallisationspunkt für alle Instrumentalkunst des 19. Jahrhunderts, der klar durch alle großen Hervorbringungen hindurchschimmert und seine fortbildende Kraft sicherlich noch für lange Zeiten behaupten wird.

Die Stürme der Napoleonischen Zeit klingen in Beethovens Bonaparte-Sinfonie wieder, sie hallen nach in den Schlägen, mit denen das Schicksal in der C-Moll-Sinfonie an die Pforte pocht bis zu den gewaltigen, die alte Ordnung der Dinge sprengenden Paukenrhythmen der neunten. Aber auf dem Untergrund der heroischen Begebenheiten in den Freiheitskriegen[1] erwuchs eine neue Empfindung: das Nationalgefühl der Deutschen, und auch dieses verlangte nach tönenden Reflexen, nach einer Musik, die in spezifisch deutschen Seelenschwingungen vibrieren sollte. Sobald aber die Tonkunst nationale Bahnen einschlägt, auf kosmische Prägung des thematischen Materials verzichtet, hört sie auf, im objektiven Sinne das Höchste zu leisten. Das Menschheitsepos verjüngt sich zum

hätte, um einen Hebel anzusetzen.

[1] *Die Freiheitskriege waren die Auseinandersetzungen in Mitteleuropa von 1813 bis 1815, durch die die Herrschaft Napoleons gebrochen wurde.*

Die Kunst in tausend Jahren

Volksgedicht, aus dem Universalschicksal lösen sich die persönlichen Begebenheiten los, die Musik wird subjektiv, sie folgt nicht mehr dem großen Zuge nach außen, sondern verinnerlicht sich. Die romantische Musik, wie sie von Spohr, Marschner, Weber angebahnt, durch Mendelssohn und Schumann (auf besonderer Linie durch Chopin) zur Höhe ihrer Entwicklung geführt wurde, nähert sich in eben dem Grade dem Herzen, als sie sich von der Domäne des reinen Kunstverstandes entfernt. Eine Webersche Sonate, eine Ouvertüre von Mendelssohn, eine Schumannsche Sinfonie gehen nicht bis an die Grenze der durch die Klassizität vorgezeichneten Linien, geschweige denn, daß sie deren Peripherie erweitern; sie suchen das Transzendente nicht außer und über uns, sondern in uns. Jene besondere Fähigkeit der deutschen Volksseele, sich selbst zu beobachten, mit Entzücken ihren Regungen nachzuspüren, diese zu hegen, zu hätscheln und zu neuen Gefühlen groß zu ziehen, findet ihren Widerhall in der Musik jener Meister und der romantischen Schule überhaupt. Noch entschiedener als im Orchester finden wir die lyrischen Merkmale in der Hausmusik, besonders in den Klavierwerken der Romantiker. „Stimmung" ist das Kennzeichen all dieser Lieder ohne Worte, Novelletten, Phantasien, Romanzen, Intermezzi und Variationen, Stimmung, hervorgebracht und gesteigert durch einen sinnlichen Reiz der Erfindung, die der großen Klassiker Motivbildung vielfach erreicht, bisweilen sogar überflügelt und jedenfalls den kalten Glanz der Nachklassiker und

Alexander Moszkowski

Auchklassiker (Cherubini, Hummel, Moscheles) vollkommen verdunkelt.

Aber alle die Zauber der Romantik äußerten ihr Wirken auf einem Boden, zu dem unser Franz Schubert recht eigentlich der Pfadfinder gewesen ist. In den prangenden Girlanden, mit denen die Romantiker den deutschen Musentempel geschmückt haben, erkennen wir die zarten Blüten wieder, die wir dem Schöpfer des deutschen Kunstliedes verdanken. Nur aus dem Wort konnte die Tonkunst die Kraft gewinnen, die sie befähigte, die intimsten Seelenregungen zu künden und zu deuten; und diese Verschmelzung von Worten und Ton, von Begriff, persönlichem Gefühl und Klang, die späterhin zur Haupt- und Staatsfrage der dramatischen Kunst werden sollte, sie vollzog sich auf dem Felde der Lyrik bei Schubert so ungezwungen, so naiv, daß man seinen Gebilden gegenüber alle Vorstellungen von kompositorischer Absicht und Technik fallen lassen muß; eher könnte man sagen: was in Schuberts Geist als gedichtete Strophe einzog, kam aus seiner Seele als Melodie wieder zum Vorschein. Diese Schubertmelodik, in der sich die Verslyrik direkt zur Gesangssprache umsetzte, durchdrang befruchtend und schöpferisch alle Gebiete der Musik; kein Zweig, ob instrumental, ob vokal, der nicht ihre Anregung verspürt hätte. Aber der kräftigste Arm dieser Melodik ergoß sich in das Terrain der Bühnenkunst, bereit, die Ladung aufzunehmen, die als deutsche romantische

Die Kunst in tausend Jahren

Oper sich anschickt, mit dramatischer Frucht lyrische Fluten zu befahren.

Läßt sich schon das Wort „deutsche Romantik" in scheinbar widersprechende Begriffe auflösen, die erst durch geschichtliche Umbildung zur Einheit gediehen, so gilt dies in noch höherem Grade von einer so komplizierten Erscheinung wie der romantischen Oper. In Spohrs Jessonda lassen sich noch die Einflüsse der Zauberflöte nachweisen, und Marschners Hans Heiling, Templer und Jüdin, Vampyr, wie Webers Freischütz, Euryanthe und Oberon bleiben im letzten musikalischen Grunde der ersten ganzdeutschen Oper, nämlich dem Fidelio, tributpflichtig. Aber während Beethoven in seinem Bühnenwerk wie in seiner absoluten Musik eine Welt aufsucht, die vom kategorischen Imperativ beherrscht wird, ändert sich bei den eigentlichen Romantikern die Staatsverfassung des Opernreichs dahin, daß die Pflicht mit der Phantasie das Scepter teilt; und in der Regel grenzen sich die Gewalten dergestalt ab, daß der Pflicht die beratende Stimme, der Einbildungskraft aber der Beschluß und die Exekutive zufällt. In das dramatische Gewebe schlagen Elfen, Gnomen, elementare Geister aller Art ihre Silberfäden; die Natur beginnt aus Wald und Quell mit geheimen, dem sehnenden Gemüt trotzdem so verständlichen Stimmen zu reden, Wunder und Beschwörung, Segen und Fluch übernehmen die Regie. Zeitlich parallel mit dieser Romantik, aber im innersten Wesen ihr entgegengesetzt, geht die Entwicklung der italieni-

schen Bravouroper, die ihre Abkehr von der Wirklichkeit nicht im Aufbau einer schöneren Außenwelt, sondern in dem blendenden Glanze forcierter Singstimmen suchte und fand. Wunder hier wie dort; aber während sich das Wunder der deutschen Romantiker an das Gemüt wandte, überfielen die Wunder Rossinis und seiner Nachfolger das Ohr. Und schließlich gesellte sich noch ein drittes Gebilde hinzu, das aus der einen Gattung die Sentimentalität annektierte, von der anderen die Klanghexerei ablernte, das Gemüt mit einer atemversetzenden, auf die Nerven losstürmenden Dramatik zusammenquirlte und sich unter dem Patronat von Meyerbeer und Halevy als „Große Oper" den staunenden Zeitgenossen vorstellte. Abseits und kaum in den internationalen Kampf ums Dasein eingreifend stand die französische komische Oper, die aus besonderen Bedingungen streng organisch erwachsen für unsere Nachbarn die nämliche volkstümliche Bedeutung beanspruchte, wie die Waldes- und Märchenoper bei uns Deutschen.

So war schon in der ersten Hälfte des Jahrhunderts und ganz vornehmlich um die Halbscheide der Zeit ein Kampf der Gattungen vorbereitet, wenn auch die Kämpfer noch undiszipliniert und eher Impulsen als methodischen Regeln gehorchend einander gegenüberstanden. Die Prinzipien als solche hätten wohl auch nimmermehr eine Entscheidung herbeigeführt; der Sieg konnte nur einer überragenden Persönlichkeit zufallen, die alle gesunden und brauchbaren Elemente

Die Kunst in tausend Jahren

mit reformatorischer Hand ergriff und zu einer Neukunst umgestaltete. Diese Persönlichkeit war Richard Wagner.

Ein Reformator wäre in jenen Tagen schon derjenige gewesen, der das Glucksche Programm, wie es in dessen Vorrede zu Alceste vorliegt, neu aufgenommen und mit den erweiterten Mitteln der Tonkunst erfüllt hätte. Darüber ging aber Wagner, wenn wir vor allen den Musiker ins Auge fassen, weit hinaus. Er selbst erhöhte das Niveau seiner Zeit, indem er neue Anforderungen an sie stellte. In keiner programmatischen Versprechung konnte das liegen, was Wagner aus innerem Singen und Klingen zutage förderte, kein Drängen der Zeit, kein Ahnen der Volksseele wies auf die Fernen hin, an denen sein tonschöpferisches Genie landete.

Die Sprengung der alten Opernformen, die Auflösung der geschlossenen, scharf umgrenzten Nummern konnte wohl als eine Forderung des Zeitgeistes gelten; auch geringere als Wagner fühlten die Notwendigkeit einer größeren Kontinuität im Aufbau. Bewußt oder unbewußt nahm man Anstoß an den Schranken, die im Verlauf der Handlung künstlich errichtet waren. Die Ausmerzung des Konzertanten und eine durchgreifende Änderung des Ausdrucks traten als Postulate hinzu. Irgend ein starker Musiker hätte diese Forderung erfüllen können, indem er die musikalischen Nähte sorgfältiger verdeckte und die in der bisherigen Opernform klaffenden Lücken mit gefälliger Melodik

überbrückte; auch diese Lösung hätte vielleicht auf ein halbes Jahrhundert genügt, soweit das reguläre Opernbedürfnis in Frage kommt. Aber mit jener Hellsichtigkeit, die den wahren Genius auszeichnet, ahnte Wagner, daß der Musikstoff selbst, das Grundmaterial, einer Erweiterung fähig und bedürftig sei. Und so ging er daran, die gesamte ariose und rezitativische Materie der Vorzeit im Feuer seines Genies aufzulösen und einzuschmelzen. Diesen grundstürzenden Akt musikalischer Neuschöpfung, deutlich vorgebildet im Lohengrin, durchgeführt im Tristan, in den Meistersingern und der Tetralogie[1], unternahm Wagner mit einer bildnerischen Kraft, die ihm als dritter göttlicher Einheit den Platz neben Bach und Beethoven anweist. Es gelang ihm nicht nur, den Musikstoff selbst so vollständig zu verflüssigen, daß er sich den leisesten Regungen dramatischen Fortganges auf das willigste anschmiegte, sondern er schuf sich auch im Orchester ein Ausdrucksorgan, wie es vordem noch gar nicht bestanden hatte. wurde zum begleitenden Gewissen des Dramas, als ein polyphones Instrument, das alles den Worten nicht mehr Zugängliche mit beredter Stimme verkündet, das tiefliegende Gewebe der Handlung entschleiert und bis in die geheimsten Maschen durchleuchtet. Hierin erkennen wir das Wesen des Wagnerschen Kunstwerks: die dramatische Idee wird

[1] *Ein Werk aus vier Bestandteilen; hier ist Richard Wagners „Ring des Nibelungen" gemeint.*

Die Kunst in tausend Jahren

zur Gebieterin erhoben, der Ton vollstreckt den Willen aller Gedanken, der im Vordergrund stehenden, wie der unter der Schwelle des Bewußtseins ruhenden.

Ein Menschenalter mußte vergehen, ehe Wagners Werk Gemeingut der Nation werden konnte. Waren doch die Augen gerade der bedeutendsten unter den Mitlebenden nach ganz anderen Sternen gerichtet. Erinnern wir uns der prophetischen Ansage Robert Schumanns von dem Einen, Großmächtigen, der den höchsten Ausdruck der Zeit in idealer Weise aussprechen würde, der uns die Meisterschaft nicht in stufenweiser Entfaltung brächte, sondern wie Minerva vollkommen gepanzert aus dem Haupt des Kronion spränge[1]. Damals stand Wagner bereits mit dem Holländer, der Faustouvertüre und dem Tannhäuser gepanzert genug in der Arena; aber nicht ihm galt Schumanns Hymne, sondern jenem anderen, der bald genug auf sinfonischem Gebiet als Wagners Gegen-Messias ausgerufen wurde.

Hätte Schumanns Prognose zwei Namen umfaßt, so würde sie als die erschöpfende Prophezeiung des

[1] *Kronos ist der jüngste Sohn der Gaia (Erde) und des Uranos (Himmel), Anführer der Titanen; „Kronion" bedeutet Sohn des Kronos und ist ein Beiname des Zeus, der seine schwangere Frau Metis (Klugheit) verschlingt Er gebiert Athene, indem sie in Waffenschmuck aus seinem Kopf springt, welchen Hephästos mit seinem Hammer geöffnet hat; Minerva ist wiederum der römische Name für Athene, die Göttin der Weisheit, der Kunst und des Handwerks.*

Jahrhunderts historischen Wert für alle Zeiten beanspruchen. So wie er sie verstand, der das Horoskop nur für Johannes Brahms richtete, enthält sie zwar eine Wahrheit, aber nicht die ganze Wahrheit. Wer wollte es leugnen, daß Brahms in seinem Requiem, in der C-Moll-Sinfonie, im Schicksalslied, in der Nänie und, fügen wir hinzu, in seinem Liederschatze, in seinen Konzerten und Variationswerken neue Geheimnisse der Geisterwelt erschlossen hat? Aber noch steht denen, die Brahms' Sinfonien als die Beethovensche zehnte und darüber hinaus ausrufen, der Konzern der anderen gegenüber, die hier nur bewundern und verehren, aber nicht recht von Herzen mitlieben; die vor allem die bange Frage aufwerfen: werden sich die Bauten dieses Meisters widerstandsfähig genug erweisen, um der reinen, im Geiste Beethovens fortwirkenden Musik ein genügendes Bollwerk gegen die Wildwasser und Stromschnellen einer weiteren Zukunftskunst zu bieten?

Gab es schon in den sinfonischen Dichtungen von Liszt und Berlioz, in deren Gefolge Tschaikowsky und Saint-Saëns auftreten, einen ungelösten Rest zwischen natürlicher musikalischer Entwicklung und begrifflicher Deutung, so führen die jüngeren und jüngsten der Schule in ihrem Bestreben, der Tonkunst neue Organe anzuzüchten, in eine Epoche, die, wenigstens aus dem Gesichtswinkel der Melodik gesehen, als eine Ära der Mißbildungen erscheint. Während sich bedeutende Erfinder, wie Rubinstein und Max Bruch, sprö-

Die Kunst in tausend Jahren

dere Talente, wie Bruckner und Dräseke, immer noch in den Grenzen der durch natürliche Bedingungen gezogenen Schönheitslinien hielten, schweifen die Heiligen der jüngsten Tage längst auf unkontrollierbaren Gefilden, in denen die bisherigen Gesetze der musikalischen Logik keinen Kurs haben. Was nur gedichtet und geträumt, erklügelt und ergrübelt, philosophiert und spintisiert werden kann, wird von den formsprengenden Meistern der Charakteristik nicht sowohl komponiert, als vertont. Ob diese Übermenschen schließlich bei einer neuen Übermusik oder bei einer abstrusen Unmusik landen werden, steht dahin. Was mich persönlich anlangt, so sehe ich da vorläufig eine Fahrt ohne Kompaß und Steuer, bei der Frau Musica wenig Glück hat, auf der Insel der Seligen zu landen.

Gestürzt ist auch die letzte Säule, die von entschwundener Melodien Pracht zeugte, Giuseppe Verdi. Nachdem die starken Melodien der Zeit, Gounod, Thomas, Bizet, ihren Weg vollendet hatten, brachte der Doyen[1] mit seinem Meisterwerk Falstaff eine letzte Erfüllung und wie es schien, eine neue Verheißung für die Gattung. Es führen viele Pfade zum musikalischen Paradies. Und wenn die Meistersinger einen davon bezeichnen, so zeigt Falstaff sicherlich einen anderen, minder steilen, dem die melodischen Nachfahrer getrost hätten folgen dürfen. Aber die im Konservatorium Gottes erzogenen Jünger, die Mascagni, Leon-

[1] *eine führende Persönlichkeit.*

cavallo, Puccini, e tutti quanti[1], brachen starkgeistig und schwachmusikalisch mit der Tradition. Sie organisierten den Betrieb eines Warenhauses, worin mit Verismus, Naturalismus, Satanismus und allen sonst erdenklichen ismen gehandelt wird, ausgenommen den Italianismus.

Die allerernsteste und allerheiterste Kunst sahen sich an der Säkularwende in der gleichen Verlegenheit. Auf dem Felde des Oratoriums zehrten die Institute vom Kapital der altklassischen und romantischen Zeit, während die neuen Schöpfungen nach regelmäßig unbestrittenem Premierenerfolg ebenso regelmäßig in den Archivschlaf versanken. Am entgegengesetzten Ende vermochte die musikalische Burleske nicht einmal den Succès d'estime[2] zu wahren, sondern verkrachte mit ihrem gesamten Inventar. Das, was heute unter dem Firmenschild der Operette die Häuser und die Kassen füllt, ist eine neue Gattung, die außerhalb der Kunst steht und als eine Filiale des Varietés mit diesen Betrachtungen nichts zu tun hat. Nur im Zwischenbereich sehen die Anzeichen etwas besser aus: der heitere Fink der komischen Oper, der seit Lortzing und Nikolai aufgehört hatte, Eier zu bebrüten, scheint wieder Samen zu haben.

[1] *alle zusammen, ohne Ausnahme (wörtlich: und alle solche)*

[2] *Achtungserfolg.*

Die Kunst in tausend Jahren

Vor mehr als hundert Jahren stellte der Musikgelehrte Nägeli[1] die Forderung auf, es solle nie jemand über Sebastian Bach sprechen, ohne vorauszuschicken, daß alles, was er zu sagen habe, nicht der tausendste Teil von dem sei, was eigentlich zu sagen wäre. Das müßte wohl erst recht gelten, wenn man nicht nur über einen Unsterblichen, sondern über das Werk eines Säkulums[2] summarisch zu sprechen hat. Auch die vorstehende kurze Übersicht könnte vor der Wirklichkeit nur dann bestehen, wenn sie stillschweigend mit Tausend multipliziert wird.

An der Schwelle der neuen Zeit stehen keine Freiheitskriege und keine Eroika, keine Bismarck-Sinfonie und keine Standarte, die den musikalischen Truppen eine historische oder vaterländische Orientierung gäbe. Aus den großen Tagen von Sedan und Versailles[3] ragt

[1] *Hans Georg Nägeli (1773-1836) war ein schweizer Verleger und Komponist. Er brachte zum ersten Male 1801 Johann Sebastian Bachs „Das Wohltemperiertes Klavier" heraus.*

[2] *Jahrhundert, Zeitalter.*

[3] *Die Schlacht von Sedan vom 1. bis 2. September 1870 war entscheidend für den Krieg gegen Frankreich. Sie endete mit der Gefangennahme von Kaiser Napoleon III. In der Kaiserzeit war der 2. September als Tag von Sedan ein Feiertag. Versailles bezieht sich auf die Krönung von Wilhelm I. zum Deutschen Kaiser am 18. Januar 1871 im Spiegelsaal von Versailles und damit auf die Gründung des Deutschen Reiches.*

einsam der Wagnersche Kaisermarsch herüber. Im übrigen unterließen es die Großmeister der Tonkunst — falls deren noch existieren — vom Kriege und von der Aufrichtung des Reiches Notiz zu nehmen. Haben die politischen Impulse aufgehört? Fast will es so scheinen. Vielleicht ist auch zu viel erreicht worden; vielleicht eignen sich die Völkerprobleme der Gegenwart und nahen Zukunft nicht recht zur Anregung für musische Geister. Die Parolen: Freiheit, Gleichheit, Einigkeit wurzeln nicht mehr im Sehnen, weisen nicht mehr auf verdämmernde Horizonte, sondern sind Gegenständlichkeit geworden; Verabredungen, die nur noch der letzten redaktionellen Arbeit harren. In unseren Parlamenten und Konventen herrscht die Algebra, die Geometrie, die Statistik. Die Schwärmerei ist verbannt, und wo man nichts sät als Paragraphen, kann als Ernte keine musische Anregung erwartet werden.

So geht denn die Komposition ihre eigenen Wege und verbraucht auf der Wanderung den mitgeführten Proviant, da ihr weder aus einem Heroismus, noch aus einer Romantik neues zufließt. Steuern, Wahlzensus, Fraktionspaarung und gewerkschaftliche Fragen lassen sich nicht komponieren. Aber vielleicht die Eroberung der Luft? Die Ausdehnung der Machtmittel zu Lande und zu Wasser? Vernimmt kein Komponist hier das Schicksal, das an die Pforte pocht? Vergebliches Warten. Dem komponierenden Geiste liegt heute noch ein

Die Kunst in tausend Jahren

Phaeton[1] näher als ein Parseval[2], ein Geisterschiff näher als ein Dreadnought[3]. Nur in einem Betracht nähert sich der Musikgeist der politischen Aktualität, in der Losung: unsere Zukunft liegt auf dem Wasser.[4] Sein Ideal ist: Verflüssigung des Bewegungsterrains, bodenloser Untergrund, Blick ins Leere. Eine unvermeidliche Folge der Wagnerschen Methode, die ohne das Wagnersche Genie fortgesetzt, zur Auflösung der Form führen muß. Fast scheue ich mich, hier die Parallele aus zwei Jahrhunderten zu verfolgen, und wenn ich es mit einem einzigen Zuge dennoch versuche, so weiß ich, daß ich mich einer Gefahr aussetze. Indes sei es einmal ausgesprochen, daß die Wagnersche Erlösung auch eine Verdammnis in sich barg; daß es kein ganz bedeutungsloser Zufall war, der dem einzigen

[1] *Phaeton ist eine Oper mit Musik von Jean-Baptiste Lully (1632-1687) und zu einem Libretto von Philippe Quinault (1635-1688). Sie wurde 1683 uraufgeführt und basiert auf den „Metamorphosen" von Ovid. In der griechischen Mythologie ist Phaeton der Sohn des Gottes Helios.*

[2] *Die Oper „Parsival" von Richard Wagner wurde 1882 uraufgeführt.*

[3] *Dreadnought (der Bedeutung nach „nichts fürchten") waren die großen Schlachtschiffe der Zeit, in der das Buch erschien, zuerst von Großbritannien gebaut, dann von anderen Staaten wie Deutschland oder Frankreich nachgeahmt.*

[4] *Ausspruch von Kaiser Wilhelm II. bei der Eröffnung des Freihafens Stettin am 23. September 1898, der zu einem geflügelten Wort wurde.*

Alexander Moszkowski

Meister im Höhepunkte seines Schaffens alle produktiven Musiker abwandte und alle unmusikalischen Massen zuführte; ja, daß die Instanz der Zukunft den Bayreuther in ein und demselben Urteil als das größte Genie aller Welt und als den größten Musikverderber aller Zeiten ansprechen wird. Jener Beckmesser[1] Eduard Hanslick, der als Zeitgenosse mit seinem Ohr Unrecht hatte, noch heute nicht Recht bekommen darf, bei uns, die wir unter dem überwältigenden Banne der unerhörten Leistung stehen, er wird im Wiederaufnahmeverfahren vor einem Tribunal der Zukunft als Formalästhetiker den Prozeß gewinnen. So, — und wenn ich jetzt gesteinigt werden soll, muß ich stillhalten.

[1] *Ein Beckmesser ist ein kleinlicher Kritiker. Namensgeber war eine Figur in Richard Wagners Oper „Die Meistersinger von Nürnberg" mit diesem Namen.*

Das Tonwunder.

Alle Orientierung geht verloren, wenn man in den Malstrom[1] gerät, dessen schwindelerregende Wirbel durch jene zwei widerspruchsvollen, einander durchkreuzenden Strömungen hervorgerufen wird. Die eine Strömung ist die Formalästhetik, die andere die Gefühlsästhetik. Jene betrachtet die Tonkunst als bewegte Form, diese verwandelt das Passiv in ein Aktivum, sie sieht in der Musik ein Bewegendes, ja den Urquell aller Bewegung. Eines hat sie unbedingt vor ihrer feindlichen Schwester voraus: die Autoritätsfülle und das ehrwürdige Alter. Von den Heiligenbüchern aller Völker angefangen bis zu den ganzmodernen Poeten vereinigen sich alle Stimmen, um der Musik die gewaltigsten bewegenden Kräfte zuzuerkennen. Ja, sogar der Formalästhetiker kommt von jener Grundanschauung nicht durchweg los: sobald er nur einen Augenblick von der durch schärfstes Denken gewonnenen Nord-

[1] *Der Malstrom ist ein Gezeitenstrom zwischen den Lofoten-Inseln und Norwegen mit starken Wasserwirbeln. Der Begriff wird hier im übertragenen Sinne verwendet.*

Alexander Moszkowski

linie abweicht, sobald er nur einen Blick von dem Kompaß wendet, der ihm die Richtung zum Eispol des Formalen weist, gerät er unweigerlich in jene kochende Strömung; und aus den Musikanatomen wird im selbigen Moment ein Schwärmer, der alle Vorstellungen des Übernatürlichen in seine Betrachtungen hineinträgt.

Von den Tonwundern des Orpheus und Arion[1] brauche ich Ihnen wohl nicht erst zu erzählen. Aber es verlohnt der Mühe, anderen Quellen nachzuspüren, die von Urzeiten her das Paradies des musikalischen W u n d e r s berieselten. In einem alten heiligen Buche der Chinesen, dem Chouking[2], wird berichtet, daß die Bewohner des himmlischen Reiches sich eines besonderen Musikministers erfreuen. Das Attribut des musikalischen Hohepriesters war der Klingstein, Ming-Kieou, ein altklassisches Musikinstrument, in dessen Klängen Akustik und Politik zu einer höheren Einheit verschmolzen. Nach dem Text jener Chinesenbibel versichert der Minister: „Wenn ich meinen Klingstein schlage, stark oder schwach, springen die wilden Tiere vor Freude, und alle Beamtenhäupter stimmen über-

[1] *Arion von Lesbos war ein griechischer Sänger und Dichter im 7. Jahrhundert v. Chr. Orpheus war ein mythischer Sänger und Dichter.*

[2] *Das Buch der Urkunden (chinesisch: shūjīng) gehörte seit der Han-Dynastie zu den Fünf Klassikern und, war mehr als 2000 Jahre grundlegend für die politische Philosophie Chinas.*

Die Kunst in tausend Jahren

ein." Der Konzertminister präludierte[1], gab die motivische Begründung seiner Gesetzentwürfe, und alle politische Dissonanz wich vor dem Zauber des Instrumentes. In schwachen Sprachreflexen spiegelt sich diese Chinoiserie noch heutzutage. Die erste Geige des Ministerpräsidenten klingt noch bisweilen, aber sie beschwört nicht mehr die Divergenzen der Gesetzgeber, und im europäischen Konzert[2] sieht sich der Tonangebende oft genug gezwungen, die Flöte niederzulegen.

In einer sehr gelehrten Chronik aus dem 17. Jahrhundert, deren Verfasser zweifellos aus guten Quellen des Altertums schöpfte, finde ich weitere Belege für die politische Wirkung musikalischer Kundgebungen: „Cajus Gracchus[3] hat durch die Music die Römer offt auf seine Meinung gebracht"; von Thimotheus dem Milesier[4] heißt es in dieser Chronik: „daß er durch sei-

[1] *ein Vorspiel aufführen.*

[2] *Häufig verwendete Umschreibung für das Zusammenspiel der fünf Großmächte in Europa: Großbritannien, Frankreich, Deutschland, Österreich-Ungarn und Rußland.*

[3] *Gaius Sempronius Gracchus (153-121 v. Chr.) war ein römischer Volkstribun und verfolgte ein Programm im Sinne der Popularen, die sich als Vertreter des Volks sahen. Er wurde von seinen Gegnern ausgeschaltet und beging Selbstmord auf der Flucht.*

[4] *Timotheos von Milet (um 450-360 v. Chr.) war ein griechischer Dichter in Athen, Makedonien und Sparta.*

ne Kunst im Singen, welches hoch zu verwundern, den Alexandrum[1] bald zu Kriegen, bald die Waffen abzulegen gezwungen". Wie bescheiden erscheint an dieser Tatsache gemessen die Schillersche Forderung: „drum soll der Sänger mit dem König gehen", da es eine Zeit gab, in der der König mit dem Sänger bis zur ultimo ratio[2] marschierte.

Zahllos sind die Fälle, in denen die Musik als Allheilmittel oder wunderwirkendes Spezifikum angerufen und gepriesen wird. Die Seelenkur des Königs Saul durch David[3] erwähne ich als ein Beispiel mit bestimmt benannten historischen Größen. Wie eine große Seuche durch musikalische Einflüsse gebannt wurde, erfahren wir im ersten Kapitel der Ilias[4]. Apollo hatte durch seine sengenden Pfeile die Epidemie entfesselt und beharrte als Krankheitserreger, bis der Zauber einer Gesangsmelodie dem Wüten der Pestilenz entgegengestellt wurde:

[1] *Im 17. Jahrhundert war es noch üblich, Worte aus anderen Sprachen in diesen zu deklinieren, so hier etwa, „Alexandrum" im Lateinischen als Akkusativ zu „Alexander".*

[2] *letztes Mittel, letzter Ausweg.*

[3] *Nach der Bibel war Saul der erste König von Israel, David sein Sohn König von Juda und zeitweise von Israel. Saul läßt David zu sich holen, damit David ihn durch das Spiel auf der „Harfe" Kinnor aufmuntert, denn er wurde „durch einen vom Herrn gesandten bösen Geist geplagt". (1 Sam 16,14–23.)*

[4] *Epos von Homer über den Trojanischen Krieg.*

Die Kunst in tausend Jahren

Jene den ganzen Tag versöhnten den Gott mit Gesange

Schön anstimmend den Päan[1], die blühenden Männer Achajas[2],

Preisend des Treffenden Macht; und er höret freudigen Herzens.

Als klassische Gewährsmänner für die Heilkraft der Musik werden Thales, der Kretenser, und Ismenias von Theben angeführt. Der eine heilte durch tonkünstlerische Produktion die Hüftsucht[3], der andere die Pest. Dem Xenokrates[4] gelang es auf konzertantem Wege, den Irrsinn zu beseitigen; vielleicht similia similibus[5], durch eine Musik, die normale Hörer zum Irrsinn trieb. Philippus Camerarius[6] schreibt, daß der gif-

[1] *feierlicher Gesang bei den alten Griechen.*

[2] *Die Achaier waren die Bewohner der Landschaft Achaia im Nordwesten der Peloponnes.*

[3] *Neuralgie des Nervus Ischiadicus, landläufig als „Ischias" bezeichnet.*

[4] *Xenokrates von Chalkedon (396 oder 395 bis 314 oder 313 v. Chr.) war ein griechischer Philosoph und Schüler Platons.*

[5] *Das von Samuel Hahnemann (1755-1843) aufgestellte Prinzip für die angebliche Heilwirkung der Homöopathie: similia similibus curentur (Ähnliches möge durch Ähnliches geheilt werden). Hier im übertragenen Sinne verwendet.*

[6] *Philipp Camerarius (1537–1624), Rechtsgelehrter; vielleicht ist aber auch Alexander Camerarius (1665–1721), ein Arzt und Bo-*

tige Biß der Tarantel[1] nur durch eine bestimmte Musikart geheilt werden könne. Wir wissen, daß diese Ansicht sich zum allgemeinen Volksglauben entwickelte und in der „Tarantola" (Tarantella[2]) ihren sinnfälligen Ausdruck gefunden hat. Die Chinesen rühmen ihre alte Musik geradezu als eine makrobiotische[3] Wohltat; sie sagen, daß einer ihrer Könige, namens Tcho-Yank, ungefähr 3000 Jahre vor Chr. auf den Gesang der Vögel lauschte und darnach eine Musik zusammenstellte, die des Körpers Säfte ins Gleichgewicht brachte und das menschliche Leben verlängerte.

taniker, oder der Arzt Elias Rudolf Camerarius (1641–1695) gemeint, was vom Kontext besser passen würde.

[1] *Umgangssprachliche Bezeichnung für verschiedene großwüchsige Spinnen aus der Familie der Wolfspinnen, deren Biß verheerende Wirkungen, wie Tanzwut (Veitstanz) nachgesagt wurden, was sich aber wissenschaftlich nicht halten läßt. Für derartige Symptome könnten wenn überhaupt Europäische Schwarze Witwen verantwortlich sein.*

[2] *Die Tarantella ist ein aus Süditalien stammender Volkstanz im 3/8- oder 6/8-Takt. Namensgeber ist wohl eher die Stadt Tarent in Apulien.*

[3] *Der Begriff Makrobiotik entstand in der Antike und bezeichnete eine Lebensweise, die zu einem gesunden, langen Leben führen sollte. Die heute unter dem Namen bekannte Außenseiterlehre ist späteren Datums, ihr Begründer war der Japaner Georges Ohsawa (1893–1966).*

Die Kunst in tausend Jahren

Bei allen Veranstaltungen der Magie und besonders der Nekromantie[1] ist die Tonkunst von jeher als Werkzeug und illusionsförderndes Mittel in Anspruch genommen worden. Mag einer im Leben getrieben haben, was er wolle, wird er als Geist beschworen, so erscheint er mit musikalischem Akkompagnement[2]. Die vierte Dimension ist von Klangwellen erfüllt. Der Zusammenhang übersinnlicher, spukhafter Vorstellungen mit den emotionellen Wirkungen der Musik braucht nicht erst bewiesen zu werden; hat doch die Komposition selbst aus dem Ideenkreise der Mystik die wertvollsten Anregungen gezogen und nach Ausweis der Opern und Konzertliteratur wahre Schätze für die eigenen Ausdrucksmittel gewonnen. Aber lange bevor Weber, Marschner, Berlioz, Meyerbeer, Saints Saëns, Ducas die Fähigkeit der Musik für das Unheimliche und Gespenstische zur kunstromantischen Blüte entwickelt hatten, benutzte man die Zeichen und Laute der Musik als kabbalistische[3] Beschwörungsformeln zur Anrufung der Geister. Der vorerwähnte Chouking erzählt: „Wenn man die Ming-kieou ertönen läßt oder die Kin oder die Se spielt und sie mit Liedern begleitet, so kommen Vater und Großvater und die Toten nehmen an dem Fest teil"; die Geister verstorbener Herr-

[1] *Totenbeschwörung.*

[2] *Begleitung.*

[3] *Die Kabbala ist eine mystische Tradition im Judentums.*

scher wählen ihren Platz in der Runde der Hörer und beanspruchen den Mitgenuß der musikalischen Darbietungen. In diesen Berichten herrscht ersichtlich das Bestreben, die Wertschätzung der Musik selbst, als einer Schönheitsoffenbarung, mit möglichst starken Akzenten vorzutragen. Die Geister erscheinen, nicht weil sie mit vorbestimmter Absicht durch die Melodien gerufen werden, sondern weil es sich des Konzertes wegen verlohnt, die weite Reise ins Diesseits zu unternehmen. Diese magische Kunst, zum sinnlosen Gebimmel erniedrigt, sendet ihre letzten Ausläufer bis in die Spiritistensitzungen[1] der Neuzeit, wo sie sich in frei umherschwebenden Harmonikas[2] und anderem tönenden Hokuspokus instrumental verkörpert. Zur liturgischen Musik erhöht ist sie einer der stärksten Machtfaktoren der Kirche geworden.

Die Musikgeschichte macht uns einige ernst zu nehmende Tonkünstler namhaft, die hinter den wahrnehmbaren Erscheinungen der Musik das Walten geheimer Zauberkräfte vermuteten und bestimmten Formen einen mysteriösen Priesterdienst widmeten.

[1] *Geisterbeschwörungen, in der Zeit recht beliebt.*

[2] *Vielleicht ist eher ein Harmonium gemeint, wie es in der indischen Musik verwendet wird und sich durch lang anhaltende Kläge auszeichnet. Bei diesem wird der Ton durch verschieden lange Durchschlagzungen erzeugt, die von Luft umströmt in Schwingung versetzt werden.*

Die Kunst in tausend Jahren

Giuseppe Saul, der Lehrer Cherubinis[1], gab seine kontrapunktischen Unterweisungen in einem verfinsterten Raume, dem von einer Seite her durch besondere Vorrichtung ein bläuliches Licht zugeführt wurde. Vielleicht besaß er eine Vorahnung von der merkwürdigen Rolle, die dem Kontrapunkt[2] in der Spukmusik späterer Zeiten zugefallen ist. Fast ausnahmslos stellt sich beim Komponisten, der Gespenster und Hexen kolorieren[3] will, der fugierende[4] Pinsel ein. Der Fugenstil setzt eine ernste Grundlage voraus und erzeugt auf seiner natürlichen Basis gehobene Empfindungen. Das immer wiederkehrende Zauberkunststück der Modernen besteht nun darin, jene Basis unmerklich zu entfernen und durch motivische Stützen von schneidigem oder barockem Rhythmus zu ersetzen. So eröffnet das Formale in beständigen Anläufen eine weihevolle Stimmung, die durch den materiellen Toninhalt fortwährend in entsetzlicher Weise zerrissen wird. Der parodistische Kontrast zwischen der hervorgelockten und im selben Atem verspotteten Empfindung erzeugt

[1] *Möglicherweise: Luigi Cherubini (1760–1842), ein italienischer Komponist.*

[2] *Satztechnik, bei der verschiedene Stimmen gegenläufig geführt werden.*

[3] *farbig ausmalen; hier im übertragenen Sinne.*

[4] *Bei einer Fuge wird eine Melodie in den verschiedenen Stimmen versetzt aufgegriffen, wobei diese sich überlappen.*

im Hörer die Vorstellung des gespenstischen Zaubers, auf die es der Komponist abgesehen hat. Hierdurch erklärt es sich auch, daß diese mit allen technischen Mitteln raffinierte Zaubermusik sich so gern an den Melismen[1] der Kirche vergreift. Als Beispiel nenne ich das „dies irae"[2], welches parodistisch verzerrt im Totentanz von Liszt, sowie in der phantastischen Sinfonie von Berlioz auftritt.

Aber auch das m o r a l i s c h e Wunder ist der Tonkunst vertraut. Schon Plutarch[3] rühmt, ohne verspäteten Widerspruch fürchten zu müssen, ihre auserlesene erziehliche Wirkung; man werde, musikalisch durchgebildet, immer das Schöne loben, unedlen Handlungen fernbleiben und den Vorteil des Vaterlands vor Augen haben. Terpander[4] habe einst unter den Lacedämoniern[5] durch Musik einen Aufruhr ge-

[1] *Ein Melisma ist eine Tonfolge oder Melodie, die auf einer einzigen Silbe gesungen wird und diese ausschmückt und verziert.*

[2] *Tag des Zornes; Anfang einer mittelalterlichen Hymne über das Jüngste Gericht aus dem 14. Jahrhundert, die in der Liturgie als Sequenz der Totenmesse gesungen wurde.*

[3] *Plutarch (um 45 bis um 125) war ein griechischer Schriftsteller und Geschichtsschreiber.*

[4] *Terpandros war ein griechischer Sänger, der zu seinem Gesang die Kithara, ein Zupfinstrument, spielte. Er lebte vermutlich im späten 8. und frühen 7. Jahrhundert v. Chr.*

[5] *Spartaner.*

Die Kunst in tausend Jahren

stillt. Von Pythagoras[1] wird erzählt, er habe einen Jüngling, der von Eifersucht gestachelt das Haus seiner Angebeteten anzünden wollte, durch die Gewalt einer Melodie von diesem Vorhaben abgebracht. Ein klassischer Vorläufer des Stradellamotivs[2]. Der Held Achill beschwichtigte seinen Zorn gegen Agamemnon[3] durch eine hellklingende Harfe mit silbernem Steg. Und für den innigen Zusammenhang kriegerischer Impulse wie strategischer Erfolge mit der Tonkunst liegen von Jericho und Troja bis Gravelotte[4] zahllose Zeugnisse vor.

Aus der anerkannten sittlichen Wirkung entwickelte sich die ästhetische Wertung nach dem unerschütterlichen Prinzip der Kalogathia[5], der Zusammengehö-

[1] *Pythagoras von Samos (um 570 bis nach 510 v. Chr.) war ein griechischer Philosoph, Mathematiker und Naturwissenschaftler*

[2] *Alessandro Stradella ist eine romantische Oper in drei Akten von Friedrich von Flotow (1812-1883). Gemeint ist vermutlich die Hymne „Jungfrau Maria", deren Thema an verschiedenen Stellen der Oper aufgegriffen wird.*

[3] *Mythischer König von Mykene.*

[4] *Die Schlacht bei Gravelotte war eine Schlacht im Deutsch-Französischen Krieg am 18. August 1870, bei der die deutschen Truppen siegten.*

[5] *Kalokagathia bezeichnete das griechisches Ideal, daß körperliche Schönheit mi geistiger Vortrefflichkeit zusammenfällt oder fallen sollte.*

rigkeit des Guten und des Schönen. In oberster Instanz wird nicht die Gehörempfindung, sondern der sittliche Effekt angerufen, in den Erkenntnissen die Schablone nachgepinselt: d i e s e Musik veredelt, also ist sie gut, j e n e verdirbt, also taugt sie nichts. Und nicht alle Autoritäten teilen da den Standpunkt Homers. Ja einige der besten Denker verkünden im Widerspruch zu der herrschenden Meinung das ketzerische Dogma: gute Menschen haben keine Lieder. Aristoteles voran. Er macht der Muse zwar eine erzwungene Verbeugung, indem er die dorischen Melodien[1] als Erziehungsmittel empfiehlt; aber an anderen Stellen öffnet er seinem Haß gegen die klingenden Kundgebungen alle Schleusen; „er zehlet diese Kunst", so schrieb der gelehrte Harßdörffer[2] vor 200 Jahren, „unter die wollüstigen, überflüssigen und unnützen und schändet die Mahler[3], daß sie die Götter mit musikalischen Instrumenten gebildet, weil sie mehr zu versorgen[4], als die Zeit mit Singen und Klingen zu verbrin-

[1] *Eine modale Tonart, bei deren Tonleiter die Halbtöne zwischen dem zweiten und dritten sowie sechsten und siebten Schritt liegen. In der Antike wurde sie mit dem Volk der Dorer in Verbindung gebracht (aber zuerst auch mit den Phrygiern).*

[2] *Georg Philipp Harsdörffer (1607-1658) war ein deutscher Dichter des Barock.*

[3] *Maler.*

[4] *sich um mehr zu kümmern haben.*

Die Kunst in tausend Jahren

gen; wie fast keiner mit Ehren sich für einen guten Saitenspieler ausgeben darf, ohne Verletzung seines ehrlichen Namens". Der Vorwurf, daß die Musik weichlich, weibisch, feige mache, wiederholt sich bei vielen Schriftstellern des Altertums in unendlichen Variationen, allen Erfahrungen zum Trotz, die eine anfeuernde Kraft energischer Rhythmen feststellen. Als Warner und Tadler findet Aristoteles in Ost und West von Konfutse bis Plato gesinnungsverwandte Genossen, die in der Konduitenliste[1] der Tonkunst die Debetseite[2] schwer belasten.

So weit aber die Kalokagathia mitspricht erscheint der Glaube an die übersinnliche Wirkung bereits in einer abgeklärten, der modernen Ansicht nahegerückten Form. Hat doch die Gefühlsästhetik der neueren noch immer nicht den Zusammenhang mit dem alten Zauberglauben aufgegeben, in dem sie ursprünglich mit allen Fasern wurzelte. Gefühl, Empfindung, Leidenschaft, Erhebung, das sind die Zauberformeln, mit denen sie operiert und die Brücke aus akustischen Phänomenen zu den geheimnisvollen Innenvorgängen der Schaffenden und Empfangenden zu schlagen versucht.

[1] *Bericht über die Führung eines Beamten oder Offiziers mit Übersicht über Lebensgang, moralische und Berufseigenschaften, Verhalten, Befähigung zur Beförderung , etc.*

[2] *auf die Sollseite buchen (wörtlich: die Seite mit "er schuldet").*

Alexander Moszkowski

In seiner grundlegenden Schrift über das musikalisch Schöne läßt Hanslick eine große Anzahl dieser Stimmen Revue passieren. Es sind nicht einmal Variationen über ein Grundthema, sondern im Grunde nur Wiederholungen ein und desselben Bekenntnisses, das mit der Starrheit einer Gebetsformel aufgesagt wird. Alle früheren Autoritäten predigen sie als etwas Selbstverständliches, Mattheson, Forkel, Kirnberger, Marpurg, Andree, Sulzer, Thiersch, bei allen ist die Musik das Bewegende, nicht das Bewegte. Bei Schopenhauer ist die Musik geradezu das Abbild des Willens selbst, der sich in ihr samt allen Weltideen objektiviert[1]; wie auch Richard Wagner mit deutlicher Reminiszenz[2] an Schopenhauer behauptet. Alle diese Bekenntnisse wurzeln tief im Zauberglauben. Ob der altindische Künstler vermeinte, Tonströme in Regenströme für das durstige Land verwandeln zu können, ob der Glockenton sein fulgura frango[3] in die Welt hinausläutet, oder ob der Ästhet in seinen seelischen Erschütterungen das wirkliche Wesen der Musik zu finden vermeint, — der Glaube an die Macht ist das Durchgehende, und mit ihr innigst verbunden der

[1] *in eine objektive Form bringen.*

[2] *Erinnerung, Anklang.*

[3] *Teil des Mottos von Schillers "Glocke": „Vivos voco. Mortuos plango. Fulgura frango." („Die Lebenden ruf' ich. Die Toten beklag' ich. Die Blitze brech' ich.")*

Die Kunst in tausend Jahren

Mangel jedes Zweifels an der darstellenden Fähigkeit der Musik. An dieser wird so wenig gezweifelt, daß kaum hier und da eine Diskussion darüber eröffnet wird. Was wäre da auch zu diskutieren? Daß die Musik Dinge, Begebenheiten, Gefühle darzustellen vermag, sie, die nach jener unbesieglichen Zwangsvorstellung die Welt selbst tiefer, gründlicher, erschöpfender erfaßt als alle bildenden Künste zusammengenommen?

Der moderne Ästhetiker hat die scheinbar identischen Gleichungen seiner Vorgänger geprüft und gefunden, daß rechts und links der Gleichheitsstriche ganz verschiedene Größen stehen; inkommensurable[1] Größen, die nur durch die Identität eines Jahrtausende alten, fast unausrottbaren D e n k f e h l e r s zusammengehalten werden. Seiner Weisheit letzter Schluß lautet: Die M u s i k kann nur das M u s i k a l i s c h e darstellen, und sonst Nichts auf der Welt. Jene tiefe und offensichtliche Wirkung auf Herz und Gemüt ist nur eine Begleiterscheinung, in der das eigentliche Wesen der Musik nicht begriffen werden kann; ebensowenig wie aus dem Röcheln und Augenverdrehen eines vorn Blitz Getroffenen auf das wahre Wesen der Elektrizität geschlossen werden dürfte.

[1] *die sich nicht auf ein gemeinsames Maß bringen lassen.*

Kunstfeindliche Erkenntnis.

Die beiden Pole Formal- und Gefühlsästhetik stehen einander gegenüber wie die F r e i h e i t und U n f r e i h e i t d e s W i l l e n s. Das Denkresultat ist für den, der es erfaßte, unerschütterlich, und dennoch wird er von der Gefühltäuschung in jeder Minute überwältigt. Der Monist[1], der Mathematiker, der Molekülforscher, ja überhaupt jeder, der sich tief auf Kausalität eingelassen hat, kann sich eine Freiheit des Willens nicht vorstellen; sie ist ihm eine ebenso absurde Idee, wie die Freiheit eines fallenden Körpers, der sich irgendwelche Unabhängigkeit von den Fallgesetzen und von der Konstanten der Beschleunigung einreden wollte. Gott und Weltall, alle Geschehnisse körperli-

[1] *Monismus bezeichnet Lehren, die keine Dualität, etwa von Leib und Seele, sondern nur eine Einheit annehmen. Der zeitgenössische Bezug sind vermutlich der Deutsche Monistenbund und dessen Anhänger, die Monisten. Der Verein wurde 1906 von dem Biologen Ernst Haeckel begründet und hatte zahlreiche prominente Mitglieder (z. B. Wilhelm Ostwald, Carl von Ossietzky, Wilhelm Schallmayer, Magnus Hirschfeld). Sein Ziel war es nach eigenem Verständnis, eine Weltanschauung auf naturwissenschaftlicher Grundlage zu verbreiten.*

Die Kunst in tausend Jahren

cher und geistiger Art von Anbeginn bis in die Ewigkeit sind nichts anderes, als die Summe sämtlicher Differentialgleichungen[1], rückwärts und vorwärts errechenbar für einen Weltintellekt, der imstande wäre, diese Differentialgleichungen aufzustellen und zu übersehen. Aber derselbe Monist, der von der Willensunfreiheit durchdrungen ist, huldigt mit jeder Verrichtung des täglichen Lebens, mit jedem Plan, mit jeder geistigen Kundgebung dem entgegengesetzten Prinzip. Und man könnte ergänzen: wäre ein Mensch derart philosophisch durchgebildet, mit mechanischer Wahrheit durchtränkt, daß er den Determinismus als eine unverrückbare Denkform in sich aufgenommen hätte, so wäre er untauglich fürs Leben. Er könnte als Kaufmann ebensowenig ein Geschäft abschließen, wie als Feldherr eine Schlacht vorbereiten; er könnte nicht für seine Gesundheit sorgen, nicht heiraten, keine Kinder erziehen, ja er könnte, genau genommen, nur solche Tätigkeiten verrichten, die, wie das Atmen und die Verdauung, eo ipso[2] mit dem Willen, mit der Eigenbestimmung nichts zu tun haben.

Genau so müßte es einem Formalästhetiker ergehen, der in jeder Sekunde das Hauptprinzip seines Denkens gegenwärtig hätte. Schon in der ersten Minu-

[1] *In der Mathematik: Gleichungen, bei denen Funktionen mit ihren Ableitungen in einem bestimmten Verhältnis stehen, etwa die Wärmeleitungs- oder die Wellengleichung.*

[2] *gerade dadurch, von selbst (wörtlich: durch sich selbst)*

te irgendwelchen Kontaktes mit der Musik stünde er vor der Unausführbarkeit. Unterwirft er sich nicht dem Zauberglauben, so kann er weder genießen, noch produzieren. Seine Formalüberzeugung, mag sie auch bei ihm zur selbstverständlichen Denkform organisiert sein, wird von der Gefühlstäuschung im ersten Anlauf überrannt.

Ich ziehe einen ziemlich vulgären, aber wie ich glaube drastischen und ausreichend deutlichen Vergleich heran: auf den Schaubudenplätzen gibt es eine Attraktion, die unter dem Namen Balançoire diabolique, Hexenschaukel, bekannt ist. Ein ganzes Zimmer mit voller Wohnungseinrichtung rotiert um einen festen, senkrecht herabhängenden Stuhl. Hat man auf diesem Stuhl Platz genommen, so unterliegt man einer abenteuerlichen Täuschung: das Zimmer steht fest, und der Mensch wird im Kreise, kopfüber kopfunter, umhergeschleudert. Man kennt die Wahrheit, man hört die Walze des Täuschungsmittels knarren, der Verstand ist von der Sicherheit des ruhenden Sitzpunktes durchdrungen — hilft alles nichts: die Überlegung erlischt vor der Täuschung, die sofort alle Angstzustände heraufbeschwört, Schwindel, Hilferufe, Ohnmachten auslöst. Aber man sagt, daß einer, der es fertig bekommt, 50 und 100mal das Experiment durchzumachen, doch dahin gelangt, seine Nerven der richtigen Koordination anzupassen.

Das ästhetische Prinzip sitzt der Musik gegenüber allemal in solcher Hexenschaukel. Solange die Walze

Die Kunst in tausend Jahren

gedreht wird, ist mit dem Formalbewußtsein einfach gar nichts anzufangen. Das Widerspruchsvolle, hier wird es Ereignis. Man muß das glauben, woran man nicht glauben kann, und muß das verneinen, was sich in seiner sonnenhellen Wahrheit gar nicht verneinen läßt. Sehen Sie sich daraufhin irgend eine Seite aus Hanslicks Schriften außerhalb seines Grundbekenntnisses an. Jede Zeile belegt es, daß er, der Begründer und Apostel des Formalprinzips, im wirklichen Kontakt mit der Musik niemals von der Zauberillusion losgekommen ist.

Der Programmusiker unserer Tage glaubt gewiß nicht mehr so unbedingt wie seine Vorgänger an die allmächtige Fähigkeit der Tonkunst zur sinnlichen Darstellung. Er diskutiert diese Fähigkeit, er hat zu zweifeln angefangen, und wenn er auch munter im Programm fortkomponiert, so unternimmt er es doch lieber, ein allgemeines Heldenleben, als gerade einen Napoleon oder Wallenstein zu komponieren. Und je deutlicher seine Formalerkenntnis sich ausbaut, desto mehr sieht er sein Programmgebiet verengt. Vielleicht schon in wenigen Generationen wird er nicht mehr Tatsachen, sondern nur noch Emotionen darstellen; denn der Beginn eines Zweifels bedeutet über kurz oder lang den Tod des Bezweifelten. Die auf Illusion begründete Immunität ist nicht für die Ewigkeit. Langsam aber sicher frißt sich die Skepsis durch.

Schon heute stellt der betrachtende Musiker Fragen der Logik, die überflüssig erscheinen mußten, als

die programmatische Hexenschaukel noch im allerflottesten Betrieb war. Ist es logisch, daß in Saint-Saëns' „Jeunesse d'Hercule"[1] das Laster durch Flöten, Oboen und Klarinetten dargestellt wird? Sind Holzbläser lasterhafter als Streichinstrumente? Ist es logisch, daß ebendort Herkules schon in seiner „Jugend" auf Feuerflammen zum Himmel aufsteigt, ohne daß ihm die Komposition Gelegenheit geboten, auch nur eine einzige Heldentat zu verrichten? Ist es logisch, daß in Liszts Faustsinfonie Mephisto zum erstenmal erscheint, nachdem Faust mit Gretchen längst fertig geworden? Ist es überhaupt logisch, ein Begebnis so lange zu vergewaltigen, bis es in den sinfonischen Rahmen hineinpaßt?

Ich kenne die Antworten. Das Programm hat natürlich im tiefsten Grunde nichts mit der Komposition zu tun. Es enthält nur das Begeisterungsmotiv für den Komponisten, nicht das Motiv des Stückes. Wie ja auch das Rheintöchtermotiv, Alberichs Herrscherruf und das Motiv des Sühnerechtes im letzten Ende nicht mit schwimmenden Nixen, mit einem bösen Zwerg und mit dem jus talionis[2] kongruent[3] sind. Vorausset-

[1] *Jugend des Herkules, symphonische Dichtung von Camille Saint-Saëns (1835-1921) aus dem Jahre 1877.*

[2] *Das Recht der Talion bedeutet, daß dem Täter ein vergleichbarer Schaden wie dem Opfer zugefügt werden sollte, etwa nach dem Prinzip „Auge um Auge".*

[3] *in Übereinstimmung, passend.*

zung bleibt allemal, daß zwischen dem Komponisten und dem Hörer eine Konvention aufgestellt wird. Aber diese Konvention ist auf einen G l a u b e n gegründet, und an den Wurzeln dieses Glaubens beginnt bereits der Zweifel zu nagen.

Alles Spiel mit gegenständlichem und begrifflichem Musikmotiven ist ein Spiel mit Jetons, die zum vollen Werte ausgegeben und angenommen werden, solange die Kasse intakt ist. Das Kapital dieser Kasse besteht aus Illusionen und bleibt mit der Fülle dieser Illusionen für die Einlösung der Marken solvent, wenn nicht von auswärts Forderungen angemeldet werden. Hier tritt die Erkenntnistheorie, die Formalästhetik, als Gläubigerin auf. Vorläufig erst mit leiser Mahnung, später mit Prozeßandrohung. Und dieser Prozeß ist unverlierbar. Ist er erst eingeleitet, dann kommt ein Riß durch die Konvention, und die Jetons müssen aus dem Spiel gezogen werden. Kurswert behalten dann nur noch die klingenden Münzen der absoluten Musik.

Aber selbst hier ist eine Grenze, wenn auch in sehr weiter Ferne, erkennbar. Die reine, voraussetzungslose, nichtprogrammatische Musik schaltet zwar die Konvention aus, beruft sich aber dafür um so nachdrücklicher auf das Emotionswunder. Denn im Programm, im begrifflich umschriebenen Leitmotiv kann die Emotion wenigstens mit Worten definiert werden, im absoluten Tonbereich bricht sie ohne Anlehnung an etwas Vorstellbares hervor. Eine Erklärung wird nicht einmal versucht, das Wunderhafte tritt also abso-

lut in die Erscheinung. Und hieraus folgt wiederum unmittelbar, daß diese scheinbar voraussetzungslose Kunst, die Musik an sich, ihre Existenz und Lebenskraft doch auf zwei Voraussetzungen gründet: erstens auf die menschliche Emotionsfähigkeit im allgemeinen, zweitens auf deren Zusammenhang mit der akustischen Erregung. Ihre Stärke und Wirkung kann die reine Musik nur dann behaupten, wenn die allgemeine Emotionsfähigkeit der Menschen als reagentes Gegenstück erhalten bleibt, und wenn die Brücke zwischen Emotion und Akustik nicht unterminiert wird. Beide Voraussetzungen werden aber durch den Gang der Dinge widerlegt Die Emotionsfähigkeit verringert sich, und jene Brücke wird unterminiert.

Untersuchen wir zunächst die Brücke. Ich stelle mir zwei Musiker vor, die von der Natur mit annähernd gleichem, gleich starkem Talent ausgerüstet sind. Ihre spezifisch musikalische Begabung soll dieselbe sein. Aber während der eine mit der voraussetzungslosen Naivität eines Mozart oder Schubert ans Werk geht, soll der zweite den Drang zur philosophischen Grübelei besitzen, dem Grunde der kompositorischen Entzückung nachspüren, von erkenntnistheoretischen Trieben verfolgt werden. Beide werden virtuell dasselbe leisten können, aber de facto nicht dasselbe leisten. Bei dem ersten wird die kompositorische Begabung ohne Hemmung dahinfahren, beim zweiten wird sie einen gewissen Widerstand im Denkapparat finden. Die tonbildnerische Freudigkeit wird beim er-

Die Kunst in tausend Jahren

sten überwiegen. Die Frage nach Warum und Weil muß beim zweiten einen Teil der kompositorischen Impulse absorbieren und dämpfen. Der eine komponiert von innen heraus, der andere von außen hinein, bei dem einen strömt es, beim andern arbeiten die Schleusen, der eine erfindet ohne Grund und Beziehung, beim andern färbt die Reflexion auf die Eingebung ab, jener kann etwa ein Chopin werden, dieser wird sich bei gleich starkem Ingenium etwa zu einem Brahms auswachsen.

Je weiter die Erkenntnis vorschreitet, desto mehr Musiker müssen in die Reflexionslinie einbiegen. Jeder folgende auf dieser Linie verstärkt in sich die nachdenklichen Hemmungsmomente, findet immer schwerer den Weg zur reinen musikalischen Offenbarung, und immer mehr graut ihm vor jener Brücke, in deren Pfeilern er das Dynamit der Formalästhetik wittert.

Die instinktive Scheu vor der dort lauernden Gefahr muß sich von Generation zu Generation verstärken, und die Kapriolen, die schon heute der reflektierend kompositorische Geist ausführt, sind nichts anderes als die Symptome dieser Angst; krampfhafte Versuche, im Akustischen neue Möglichkeiten anstatt der emotionellen vom andern Ufer zu suchen; irgendwelche Kompromisse mit dem immer imperativer[1] auftretenden, aber für die Gestaltung unfruchtbaren

[1] *befehlender, gebieterischer.*

Formalprinzip zu schließen; kurzum Vorboten des großen musikalischen Krachs[1], der nicht mehr aufzuhalten ist, seitdem die Emotion der Akustik die Kündigung ihres Guthabens angedroht hat.

[1] *Als Krach wird in der Zeit ein Kurseinbruch an der Börse bezeichnet, der heute eher „Börsencrash" genannt würde. Hier im übertragenen Sinne gemeint.*

Wille und Emotion.

Wenn auch die Musik nicht das Abbild des Weltwillens ist, wie Schopenhauer meint, so bietet sie doch erkenntnisfördernde Vergleichspunkte mit dem Willen. Ich habe bereits darauf hingewiesen und möchte nunmehr die Parallele um ein Stück verlängern. Mit den Verlängerungsstrichen werden wir schließlich auf das reagente Gegenstück zur Komposition stoßen, auf die Emotionsfähigkeit. Und ich glaube, Ihnen beweisen zu können, daß es auch bei dieser nicht viel trostreicher aussieht; daß, um beim Bilde zu bleiben, die Kündigung jenes Guthabens mit der Verarmung der Gläubigerin, der Emotion, zusammenhängt.

Die Überzeugung von der Unfreiheit des Willens braucht im Individuum gar nicht lebendig zu sein; in einem größeren Kreise weiß sich diese Überzeugung schon durchzusetzen. Der Determinismus ist der stärkste politische und soziale Faktor aller Zeiten. Der einzelne fühlt ihn nicht, aber die Masse gehorcht ihm. Während das Individuum in dem unbesieglichen Wahne lebt, seinen Willen frei zu betätigen, zwingt die Masse allen Willen immer entschiedener in die Klammern des Gesetzes. Immer geringer wird die Willens-

genialität, immer seltener der Willensmensch und die große Aktion des Willens. Das „Sic volo, sic jubeo"[1] ist eine papierene Formel ohne sichtbare Begleiterscheinung geworden, eine Vogelscheuche, auf deren Hut die Krähe hockt. Jede wachsende Kultur ist willensfeindlich, jede starke Handlung stört sie im Leben wie in der Kunst, besonders auch im Schauspiel. Man will Stimmung, Milieumalerei[2] und empfindet mit verfeinerten Sinnen eine kräftige Bewegung als Brutalität. In der Parallele stehen die Tonerzeuger mit ihrem künstlerischen Determinismus, der sich hier als das formale Prinzip kundgibt. Dem starken Willen im Leben entspricht die eruptive, überrumpelnde Erfindung in der Musik; jene Erfindung, wie sie in der fünften Sinfonie von Beethoven den Gardisten[3] zu dem Triumphruf: „c'est l'empereur!"[4] aufstachelte; wie sie im Freischütz allem Singen und Klingen des Volkes eine neue Orientierung gab; wie sie in der Marseillaise ein

[1] *"So will ich es, so befehle ich es." Der Ausspruch geht auf den römischen Dichter Juvenal zurück, ist aber in der Zeit mit Kaiser Wilhelm II verbunden., der ihn und ähnliche Mottos gerne benutzt.*

[2] *Auch:Genre- oder Sittenmalerei: Malerei, die alltägliche Szenen darstellt und die vor allem die Umgebung und die Lebensweise wiedergeben möchte.*

[3] *Mitglied einer Garde, hier wohl der „Alten Garde", die 1804 von Napoleon aus Veteranen seiner Kriege gebildet wurde.*

[4] *„Das ist der Kaiser!" Gemeint ist Napoleon.*

Die Kunst in tausend Jahren

Schlachtruf wurde, dessen strategische Bewegung eine Armee aufwog. Wenn solche Erfindungen seltener werden, selten bis zum Fastverschwinden, so ist der Trost, das könne sich wohl einmal ändern, auf das Diminuendo[1] könne ein Crescendo[2] folgen, ein recht kümmerlicher. Gewiß geht es in der Kunst niemals geradlinig zu, aufwärts bis zum Zenit und abwärts bis zum ewigen Nullpunkt; überall gibt es Zickzack und Spiralen. Aber gelegentliche Rückfälle können das Gesamtbild der Entwicklung ebensowenig ändern, wie gelegentliche Vorstöße. Die Abweichungen von der großen Linie sind eine Frage des Zufalls in den einzelnen Talenten. Die große Linie selbst aber wird von übergeordneten Prinzipien bestimmt. Trotz aller Seitenexkursionen geht die Reise nach Nirwana; dorthin, wo der Wille erlischt und die tonkünstlerische Erfindung stillsteht, was ja nach buddhistischem Glauben identisch sein mag mit dem absoluten Gefühl der Glückseligkeit.

Wissenschaft und Technik, Bildung und Kultur, Besitz und materielles Wohlbehagen, — diese Faktoren sind in Rechnung zu stellen und können gar nicht hoch genug eingestellt werden, wenn man den Abschwung des Tatwillens und der mit ihm unlöslich verknüpften Kunstemotion ermessen will. Die Zeit

[1] *Leiser werden.*

[2] *Lauter werden.*

Alexander Moszkowski

der Heroen ist unwiederbringlich dahin. Zu ihrer Hervorbringung gehört ein Weltganzes, das mit Göttern und Fabelwesen bevölkert ist, gehört eine Tiefe der Menschenmasse, die noch nicht an die Erhebung ihres Niveaus denkt, gehört Unterwürfigkeit, frommer Glaube und eine schrankenlose Phantasie, die in jedem Moment bereit ist, mit dem Unglaublichen zu spielen, Offenbarungen zu erwarten und sich von göttlichen Menschenwundern überwältigen zu lassen. In ihrer Voraussetzung finden wir die Wildnis, den Krieg aller gegen alle[1], die ungezähmte Natur, die Grausamkeit, die Herrschaft der Dämonen und den Schrecken in jeder Gestalt. Sie konnten sich entwickeln in Urzeiten, beim Beginn der Staatenbildungen, die jenseits enger Grenzen das Chaos, das große Unbekannte vermuteten, in den Weltreichen des Altertums, die auf Herden blindgläubiger Knechte gegründet waren, in der Renaissance, in der Zeit des Konquistadoren- und Rittertums, der Glaubens- und Städtekriege, zuletzt vielleicht als Folge der Eroberung der Menschenrechte in der erwachenden Selbstbestimmung der Völker. Aber selbst der Cäsar der Neuzeit verhält sich zu dem des Altertums wie das Bataillon zur Phalanx[2], wie der De-

[1] *Formulierung von Thomas Hobbes (1588-1679), die die Verhältnisse vor Errichtung von Staaten beschreiben soll.*

[2] *Eine Phalanx war im Altertum eine dichtgeschlossene Kampfformation von schwerbewaffneter Infanterie mit mehreren Reihen, oft mit Speeren ausgerüstet.*

Die Kunst in tausend Jahren

gen zum Schwert, wie militärische Technik zu kriegerischer Legende. Nur noch in Bildern der Farbe und des Gleichnisses ist er ein Heros, ein Gott; weit entfernt bleibt er vom Urtypus, der zu den schmeichlerischen Bildern erst das lebende Modell geliefert hat. Wenn wir heute mit dem Gedanken an den Übermenschen[1] liebäugeln, so meinen wir den, der gewesen ist, dessen Erscheinung wir sehnsüchtig und vergeblich auf die Gegenwart und Zukunft projizieren wollen. Er wird nicht wiederkehren, er kann es nicht. Der Held stürmt nicht mehr voraus, er wirkt hinter der Front, als strategischer Schachmeister, der seine Züge telegraphisch bekannt gibt. Die Schlacht wird nicht mehr im Felde gewonnen, sondern in den vorbereitenden Papieren und Kalkülen des Generalstabs. Nicht der Wille entscheidet, sondern der Intellekt, an die Stelle der heroischen Geste ist das Schweigen getreten. Vor der Standarte flattert das rote Kreuz[2], neben der Fanfare tönt die Flöte des Mitleids, hinter den Entschlüssen lauert das internationale Schiedsgericht[3]. Die Feuerli-

[1] *Für Alexander Moszkowski sind etwa Nietzsches Schriften relativ aktuell, in denen der Philosoph den Begriff verwendet, beispielsweise in „Also sprach Zarathustra" (1883–85).*

[2] *Das Internationale Komitee vom Roten Kreuz wurde 1863 begründet.*

[3] *Das I. Haager Abkommen zur friedlichen Erledigung internationaler Streitfälle vom 18. Oktober 1907 sieht internationale Schiedsgerichte vor.*

nie wird nicht mehr gesehen, nicht mehr gehört, keiner weiß, gegen wen er kämpft, das Schlachtfeld stellt eine große Leere dar, aus der nicht Tatwille und Kraft, sondern die technischen Ergebnisse der Laboratorien die Entscheidung treffen[1]. Das ist die Basis unseres Heldentums, unserer Achilles, Leonidas, Scipio und Hannibal!

Heute gehört keine große Prophetie mehr dazu, um zu erkennen, daß der Krieg überwunden wird vom Kriege. Technik und Wissenschaft, internationales Bewußtsein und weiteste Interessengemeinschaft vereinigen sich und finden den unbesiegbaren Bundesgenossen in der Unmöglichkeit, Millionen bei völlig ausgeschaltetem Heroismus kriegerisch zu bewegen. Und vor diesen Kräften verschwindet mit aller Sicherheit die Plattform, auf der die Menschheit überhaupt die Größen des Gewaltwillens spielen sehen kann.

Wer war früher unter den Trägern der Macht impulsiv und wer ist es heute? Früher war es der Mann, der über den Rubikon ging[2], der Rom anzündete, der

[1] *Im Gegensatz zu manchem Zeitgenossen ahnt Alexander Moszkowski hier 1910, wie ein großer moderner Krieg geführt werden wird.*

[2] *Der Rubikon war der Grenzfluß zwischen dem diesseitigen (d. h. diesseits der Alpen gelegenen) Gallien und dem eigentlichen Italien. Als Caesar ihn am 10. Januar 49 v. Chr. gegen die Anweisungen des Senats überschritt, um auf Rom zu marschieren, gab es für ihn kein Zurück. In übertragener Bedeutung: Entscheidung, die sich nicht mehr ändern läßt.*

Die Kunst in tausend Jahren

das Meer peitschte, der das Blut des Feindes trank. Heut zeigt sich die Impulsivität in einer rasch entworfenen Depesche, in einer flüchtigen Entgleisung des Wortes, in der unvermuteten Ernennung oder Absetzung eines Hofchargierten[1]. Nehmen wir zum weltlich Gekrönten das Gegenstück eines Kirchenfürsten: dessen starker Wille manifestierte sich früher in einer Feuerlinie von Scheiterhaufen, in Bullen[2], die alle Himmels- und Höllenmächte ins Treffen[3] führten, wohl auch in fröhlichen Schlachten, bei denen er selbst mit bewaffneter Faust voranritt. Heute dokumentiert sich sein Wille bureaukratisch und redaktionell, er sucht in feinstilisierten Reskripten[4] eine mittlere Linie, äußerstenfalls entzieht er einem Widerspenstigen die venia legendi[5]. Der Jesuit von ehedem kämpfte für seine Weltmacht; heut ist er mit dem Willen in die Klasse des Intellekts abgewandert, er treibt Differentialrechnung, mikroskopiert und bestimmt Kometenbahnen. In absehbarer Zeit wird er einen Lehrstuhl für modernistische Philosophie, für Darwi-

[1] *Würdenträger an einem Hof.*

[2] *Als eine Bulle wurden Urkunden bezeichnet, die wichtige Rechtsakte des Papstes verkündeten.*

[3] *in die Schlacht.*

[4] *Wörtlich ist ein „Reskript" eine Antwort. Es handelt sich um eine Regelung in einer Einzelfrage durch eine Behörde.*

[5] *Lehrbefugnis.*

nismus bekleiden, dem er nach Maßgabe seiner wissenschaftlichen Neigung schon heute gewachsen ist.

Den großen Willensmenschen entsprechen wörtlich und bildlich genommen die g r o ß e n D i s t a n z e n . In ihnen ruht eine Quelle der Emotion, die durch Jahrtausende ausgereicht hat, um die Werke der Phantasie mit unendlichen lebendigen Kräften zu treiben. Halten wir das Sonst wiederum gegen das Jetzt. Die Erde wird als Unendlichkeit vorgestellt. Nur der Weitblick auserlesener Geister wagt sich bis an die Säulen des Herkules[1]; darüber hinaus liegt ein unvorstellbares Vakuum, und selbst diesseits eine Unendlichkeit, die mit Dämonen, Schrecknissen, Abenteuern, zahllosen außerhalb des Begriffshorizontes liegenden Erscheinungen erfüllt ist. Jede Ortsveränderung ist ein Wagnis, in allen Organen der Natur nistet das Entsetzen. Nichts ist geordnet, klassifiziert, katalogisiert, dem Menschengeist unterworfen, an Regel, Gesetz, Wiederholung und Vergleich gebunden. Aus dieser räumlich und sinnlich gemessen ungeheuerlichen Distanz zu allen Dingen entwickelt die Phantasie Götter und Helden, Ober- und Unterwelt, Gespenster und

[1] *Mit dem Begriff wurden im Altertum zwei Felsen auf den Seiten der Straße von Gibraltar bezeichnet. Nach der Legende brachte Herkules dort die Inschrift „Nicht mehr weiter" an. Aus Sicht der Griechen war dieser Ort das Ende der Welt.*

Die Kunst in tausend Jahren

Fabeltiere, Zentauren[1], Harpyien[2], Sirenen[3], Zyklopen, und als komplementäres Gegenspiel alle apollinischen[4] Herrlichkeiten des Mythus. Und mit diesem Mythus entwickelt sich jene Vereinigung von Vorstellungen, von denen alle Klassiker und Romantiker der Welt bis auf unsere Zeit gelebt und gezehrt haben. Noch ist dieses immense Kapital nicht ganz aufgebraucht, und bis auf Jahrhunderte hinaus wird es Dichtkunst und Skulptur, Malerei und Musik versorgen. Aber wir merken doch schon, daß der Buchwert[5] des Ganzen außerordentlich vermindert ist, sozusagen durch Abschreibungen im Doppelsinn des Wortes, und daß wir bereits den Reservefonds angegriffen haben. Für viele denkende Künstler zählen die Figuren des Mythus bereits zu den toten Symbolen; und die materialistische, hellasfeindliche Tendenz moderner Erziehung[6] ist

[1] *Mischwesen aus Pferd und Mensch, wobei der Kopf von letzterem stammt.*

[2] *Mischwesen mit Flügeln.*

[3] *Weibliches Mischwesen aus Frau und Vogel oder auch Frau und Fisch.*

[4] *Zu Apollo gehörig, bezeichnet seit Schelling die menschliche Seite, die sich in Form und Ordnung ausdrückt (im Gegensatz zu seiner dionysischen Seite, die rauschhaft und schaffend ist).*

[5] *Wert, zu dem etwas, eingebucht und in den Büchern geführt wird. Hier im Sinne von: wahrer Wert bei nüchterner Betrachtung.*

[6] *So äußerte sich etwa Kaiser Wilhelm II. abfällig über alte Spra-*

scharf am Werke, um die noch halbwegs Lebendigen sicher zu ertöten. Wenn erst die Frage aufkommen kann, wie sie wirklich gestellt wird, was für die Erziehung wichtiger ist, Griechisch oder Rudern, dann ist die Götterdämmerung nicht mehr fern. Und bricht sie herein, so wird damit wiederum eine Quelle der Emotionen verschüttet, für die wir einen Ersatz mit allen Wünschelruten der Kunstwelt nicht entdecken werden.

chen als Teil des Lehrplans.

Kunst und Distanz.

Es gibt keinen Wert ohne Gegenwert und keine Rechnung ohne Gegenrechnung. Jede Größe, jede Errungenschaft zerstört ein Äquivalentes, jede neue Kunstform entwertet eine alte, jeder neue Bewußtseinsinhalt läßt einen alten versinken, und jeder Kulturfortschritt muß sich mit einem Verlust bezahlt machen. Gegen keinen Wert wüten Kultur und Technik so grausam und hartnäckig als gegen die Distanz. Sie eröffnen die Kontinente, erschließen die Wälder, nivellieren die Höhen, überbrücken die Meere, lassen das Weltgebilde zusammenschrumpfen. Auf den Linien Herodots schreibt der unter der Firma von Cook Brothers[1] schlendernde Tourist seine Ansichtskarten, zwischen den Ufern der Fabelländer, die Ulysses[2] befuhr, verkehren die Luxusdampfer. In der Zeit, die Goethe brauchte, um von Trient bis Padua zu gelangen, kommt man heut von Paris bis Peking, in sechs

[1] *Der Engländer Thomas Cook (1808 – 1892) of Melbourne, Derbyshire, England gründete 1872 eine Reiseagentur: Thomas Cook & Son (Vorläufer der heutigen Thomas Cook Group).*

[2] *Auch als Odysseus bekannt.*

Alexander Moszkowski

Wochen um die ganze Welt. Die Erde wird nicht bloß astronomisch klein vorgestellt, sondern direkt als klein wahrgenommen. Alle Sprachgrenzen werden vom Esperanto[1] überflogen. Über tausend Kilometer hinweg fliegt in der telephonischen Unterhaltung der neueste Witz, in Budapest erzählt, in Berlin belacht. Wo noch vor fünfzig Jahren auf den Schulatlanten große weiße Flecke mit dem Querdruck „Unerforscht" zu sehen waren, werden heut Personenzüge abgefertigt, langsamer Schritt geübt, Verbotstafeln aufgestellt, Rapporte nach London und Berlin telegraphiert. Der Enkel des Kleinbürgers, dem seine Provinz die Welt bedeutete, macht seine Hochzeitsreise nach Indien oder Florida. Zwei einsame Punkte waren bis in unsere Tage als unberührte Symbole der Distanz übriggeblieben. Der eine von ihnen verkündet bereits mit hochgezogener Fahne den Verlust seiner Jungfräulichkeit; und wenn uns der Südpol vorläufig noch als geheimnisvoller, unerreichbarer Punkt[2] vorschwebt, so interessiert uns das sportliche Problem stärker als das geographische. Gelangen wir über kurz oder lang dahin, so wird alle Sensation der Angelegenheit auf der Seite des Technischen liegen und durch den Triumph der starren über

[1] *Esperanto wurde 1887 von Ludwik Lejzer Zamenhof (1859-1917) als Welthilfssprache vorgeschlagen.*

[2] *Der Südpol wird aber sehr bald erreicht werden, nämlich am 14. Dezember 1911 durch den Norweger Roald Amundsen und seine Expeditionsgruppe.*

Die Kunst in tausend Jahren

die halbstarre[1] Flugmaschine, oder umgekehrt, bezeichnet werden.

Mit der Distanz zugleich verschwindet das Exotische, die Phantastik des Fernen und Märchenhaften. Die nivellierende Dampfwalze geht über Sitte, Religion, Tracht, über alles Typische und Spezielle. Der Bankdirektor, der vom Bureau weg aus dringender Veranlassung mit dem Expreß nach Rom oder Konstantinopel eilt, ohne sich erst persönlich von seiner Familie zu verabschieden, findet dort Herrschaften, die seine Sprache reden, seine Anzüge tragen, seine Gedanken mitdenken, zu seiner gewohnten Stunde sein gewohntes Diner verzehren. Der spanische Hidalgo[2] promeniert im Zylinder, der neapolitanische Kutscher versteht Deutsch, die venezianische Gondel verliert ihre Form und gewinnt den Benzinmotor, die athenische Nachfolgerin der Aspasia[3] wie die Zirkassierin[4] hinter Haremsgittern läßt bei Paquin[1] arbeiten

[1] *Ein halbstarres Luftschiff hat ein Teilskelett, meist aus einem festen Kiel entlang der Längsachse. Starre Luftschiffe haben hingegen ein komplettes Skelett aus Trägern und Streben*

[2] *Titel eines Angehörigen des niedrigen Adels in Spanien, der etwa in der Figur des Don Quijote parodiert wurde.*

[3] *Aspasia (um 470 bis um 420 v. Chr.) war eine griechische Philosophin und die zweite Frau des Perikles.*

[4] *Alte Bezeichnung für eine Tscherkessin, hier als Sklavin im osmanischen Reich. Diese galten als besonders schön.*

Alexander Moszkowski

und liest Maupassant; der japanische Kriegsmann hat in Potsdam gedient, der Sproß aus der Taipingdynastie[2] verkehrt in den Blumensälen[3]. Das eine Wort „Bagdadbahn"[4] redet ganze Bände voller Traueroden über verklungene Romantik des Orients. Der Araber geht von den Irrungen der tausend Märchen zur parlamentarischen Tagesordnung über, der Perser von den Gesängen seines Firdusi[5] zu den Berichten seiner Budgetkommission. Der Präfekt von Stambul[6] plant schnurgerade Avenuen durch das Gewirr der Basare,

[1] *Jeanne Paquin (1869-1936) war eine der ersten Modeschöpferinnen und führend in ihrer Zeit. Berühmt wurden ihre mit Pelz besetzten Kostüme und Mäntel.*

[2] *Es handelt sich nicht um eine Dynastie, sondern um eine endzeitliche Sekte unter Hong Xiuquan (1814-1864), der behauptete der jüngere Bruder von Jesus zu sein. Von 1850 bis 1864 kam es zu einem Aufstand gegen die Manchu-Dynastie der Qing, bei der mehr als 20 Millionen Menschen das Leben verloren.*

[3] *1892 von Hugo Oertel in München begründetes Varieté-Theater.*

[4] *Die Baghdadbahn verläuft von Konya in der Türkei bis Baghdad im Irak und ist 1.600 Kilometer lang. Ihr Bau begann 1903 und wurde von Deutschland unterstützt, um Einfluß in der Region und auf das osmanische Reich zu gewinnen.*

[5] *Abū 'l-Qāsim Firdausī (940 oder 941 bis 1020) wr einer der bedeutendsten persischen Dichter.*

[6] *Istanbul.*

Die Kunst in tausend Jahren

um das Straßenbild von Byzanz[1] dem von Charlottenburg und Mannheim zu nähern. Über der Schmiedeesse im Vesuv glänzt das Sternchen Bädekers[2], und über dem Herdfeuer des Vulkans kocht der Pächter des Berges das Lunch à prix fixe[3]. Ein ganz gefährlicher und raffinierter Emotionsräuber von immenser Praxis ist der Kinematograph[4], denn er versteht es, seine Technik zur Mission zu verkleiden: er wendet keine rohe Kraft beim Einbruch an, sondern bestiehlt die Exotik mit ihrem eigenen Tresorschlüssel.

Schon heute verlohnt es sich kaum noch, der Exotik wegen irgendwohin ins Weite zu reisen. Man findet nicht nur, unerfreulich genug, sich selbst wieder, nicht nur seine Bekannten, was ebenso fatal ist, nein, auch das angeblich Fremde erscheint als Abklatsch der Heimat; vielleicht ein bißchen anders koloriert, aber wesentlich mit denselben Konturen. Und was das Schlimmste ist: nicht nur die Distanz selbst, auch die Freude an der Distanz ist verloren. Trifft der Reisende wirklich einmal eine Divergenz, die ihm die Entfer-

[1] *Anderer Name für Konstantinopel, das heutige Istanbul.*

[2] *Der Baedeker war ein Führer für Reiseziele im In- und Ausland, der seit 1832 erschien.*

[3] *zu festem Preis.*

[4] *Bewegte Bilder mit dem Kinematographen („Kino") waren zuerst am 22. März 1895 zu sehen, in einer öffentlichen Aufführund dann am 28. Dezember 1895.*

nung kräftig fühlbar macht, dann wird er je nach Eigenart ärgerlich oder melancholisch, er bekommt es mit dem Heimweh zu tun und beklagt sich beim Gesandten.

Auch der Reiz des Märchens beginnt zu verblassen. Elfen und Gnomen, verzauberte Prinzessinnen und verwunschene Prinzen finden selbst in der Kinderwelt nicht mehr die mächtige bis ins Mannesalter hineinreichende Resonanz wie vordem. Schneewittchen ist von Buffalo Bill[1] überritten, Klein-Däumling vom Detektiv[2] verdunkelt. Schon dem Kinde ist heut eine Erfindung lieber als etwas Erfundenes, und als Weihnachtsgeschenk erregt ein Spielzeug, das sich auf die Phantasie verläßt, lange nicht so viel Freude als eine Sache mit Elektrizität. Der beabsichtigte Rückfall in Kindheit und Narrheit, wie ihn der Karneval darstellt, wird immer seltener und widerwilliger exekutiert, ist in nordischen, wissenschaftlichen Ländern schon gänzlich von der Verstandesklarheit überwunden. Um Gotteswillen bloß nichts, was die Einbildungskraft zur Mitarbeit heranzieht.

[1] *William Frederick Cody, genannt Buffalo Bill (1846-1917) war ein Bisonjäger, der später mit seiner Wild-West-Show um die Welt tourte, so etwa auch 1890 in Deutschland.*

[2] *Das Genre der Detektivgeschichte war zwar älter, erfreute sich aber in jenen Jahren einer besonders großen Popularität.*

Die Kunst in tausend Jahren

Edgar Poe hat schon vor siebzig Jahren die Wunder von Tausendundeiner Nacht durch die Errungenschaften der modernen Technik ad absurdum geführt. Heute muß auch Poes Skizze schon zum alten Eisen geworfen werden. Wer in hundert Jahren die Erzählungen der Scheherasade[1] liest, wird kaum noch die Romantik des Morgenlandes spüren, und zwei Drittel aller Märchenmagie im arabischen Mythus werden ihm vor den Tatwundern seiner Zeit als dilettantische Versuche erscheinen. Das holde Spiel mit utopischen Gebilden muß in der Modernität versagen, die an die Unmöglichkeit weit stärkere Probleme stellt und sie praktisch überwindet.

Das romantische Gefühl der großartigen Natur gegenüber scheint ja freilich noch in Blüte zu stehen. Und in der Tat, der letzte Rest des Distanzbewußtseins hat sich in dies Gefühl geflüchtet. Wo sich in einem starken Geiste die ahnende Vorstellung dem sehnsüchtigen und vergeblichen Verlangen gesellt, da erreicht dieses Gefühl den Höhepunkt. So wurde Schiller im Tell der eloquenteste Sänger der Höhenwelt, er, der von ihren Wundern zeitlebens abgetrennt die größte Distanz zu ihnen hatte. Die dritte Dimension in der Erhebung gewaltiger Gebirgsmassen ist als ausdrucks- und eindrucksvolles Moment dem Menschen relativ sehr spät aufgefallen. Die ganze Berg-

[1] *Scheherazade ist eine der Hauptfiguren aus der Rahmenhandlung von Tausendundeiner Nacht.*

romantik ist höchstens zweihundert Jahre alt und tritt in der Zeit vor Rousseau[1] jedenfalls nur in verschwindenden Andeutungen auf. Alle früheren Reisebeschreibungen feiern nur die Ebene und deuten auf Felsgipfel und Gletscher im besten Fall als auf etwas Gleichgültiges, in der Regel als auf Widriges, jedenfalls zu Vermeidendes. Was die Bergromantik für die Emotion in kurzer Zeit geworden ist und noch heute bedeutet, will ich gewiß nicht unterschätzen; ich selbst bekenne mich mit aller Leidenschaft zu ihr. Aber auch hier nagt die Technik bereits recht bedenklich an der Distanz der Höhe. Jede Zahnrad- und Drahtseilbahn, jede Unterkunftshütte und jedes in Gletschernähe prunkende Hotel, jeder Tunneldurchstich und jedes Telephon in unwirtlicher Lage unterwühlen die Distanzempfindung und drücken auf die Emotion. Der hohe Aussichtspunkt, auf dem zwischen Frühkonzert und five o'clock[2] telephoniert wird, liegt ästhetisch genommen schon im Niveau des Meeresspiegels. Das Schreckhorn[3] bewältigen hat keinen rechten Sinn

[1] *Jean-Jacques Rousseau (1712-1778) , Schriftsteller und Philosoph, der aus Genf stammte.*

[2] *Der klischeehafte Fünfuhrtee der Engländer.*

[3] *Das Schreckhorn ist der nördlichste Viertausender der Alpen mit einer Höhe von 4078 Metern über dem Meeresspiegel. Es liegt im Kanton Bern. Alexander Moszkowski war selbst ein passionierter Bergsteiger.*

Die Kunst in tausend Jahren

mehr, wenn nahebei die Jungfrau[1] sich dem eiligen Touristen fahrplanmäßig anbietet. Der rüstige Naturfreund, der auf dem alten Fußpfade neben den Bergbahnen einhergeht, kommt nicht mehr zum Hochgefühl der Wanderlust. Der Gedanke, daß er seine Zeit verliert, die Sohlen zerreißt und dafür zehn Franken Fahrgeld spart, steht im Vordergrunde. Heut tragen die Kulturnationen in unabsehbarem Touristenstrom 300 Millionen Franken jährlich nach der Schweiz. Aber der emotionelle Gegenwert, den sie heimbringen, ist wahrscheinlich sehr viel geringer als zur Zeit der ersten Niederwerfung des Matterhorns[2]. Auch hier wirkt die Nivellierung gegen die Emotion, und so sicher wie die Gebirgswasser durch Erosion alles Gebirge Meter auf Meter abwaschen, trägt auch die Kultur von der Gebirgsromantik Stück auf Stück davon ins Uferlose.

Es gälte ein Buch für sich zu schreiben, wenn ich diese Studie auch auf die Tiefste der Emotionen, auf die Liebe, ausdehnen wollte. Ich zweifle auch daran, daß es mit den mir verfügbaren darstellenden und be-

[1] *Die Jungfrau ist mit 4158,2 Metern über dem Meeresspiegel der dritthöchste Berg der Berner Alpen.*

[2] *Das Matterhorn in den Walliser Alpem ist mit 4478 Metern Höhe über dem Meeresspiegel einer der höchsten Berge der Alpen.*

trachtenden Mitteln gelingen kann, hier zu einem glaubhaften Beweise zu gelangen. Ich möchte deshalb statt eines Beweises nur die subjektive Überzeugung aussprechen, daß auch sie bereits anders gearteten, vorwiegend materiellen Interessen ihren Tribut gezahlt hat. Nicht bezüglich ihrer sinnlichen Intensität, aber in Ansehung ihrer Farbigkeit, ihres Hinüberspielens ins Mystische, Überweltliche, in ihrem Zusammenhang mit religiöser und künstlerischer Offenbarung. Emanzipation, Berufstätigkeit und Berufssorge, neuzeitliche, durch den Mutterschrei betonte Pflicht zur Fortpflanzung verweisen die Frau mit ungalanten Befehlen auf Gebiete, in denen der Venus Amathusia[1] nicht mehr um ihrer selbst willen gehuldigt wird. Die heroische Liebe rückt wie die heroische Männerfreundschaft immer weiter aus dem Sehfelde der Gegenwart und weckt nicht mehr das Weltecho der Künstlerschaft. Wo sie sich etwa noch zuträgt und im sozialen Abstand des Liebespaares Balladenhöhe und Tragödientiefe erreichen könnte, verfällt sie schneller dem Spötter als dem Dichter. Der Minnesänger, der nur von Minne, von eigenen und fremden Liebesqualen zu erzählen weiß und von gar nichts anderem, der nicht mindestens imstande ist, seine süßen Gefühle mit Ironie zu pfeffern, findet heute weder Verleger noch Publikum. Die Fülle der Liebesabenteuer in Zeitungen,

[1] *Ein Beiname der Venus mit der Bedeutung: aus Amathunt. Dort hatten sie und Adonis einen berühmten Tempel.*

Die Kunst in tausend Jahren

Romanen und Theaterstücken kann mich nicht irre machen. Für mich bedeutet ein geglaubtes Madonnenbild, eine aus der Legende herauswachsende Isolde[1], ja selbst in der karrikierenden Prosa eine Dulcinea[2] mehr als Berge heutigen Schrifttums. Indes durchgreifend beweisen läßt sich da nichts. Es bleibe daher die Liebe als einer der wenigen Kreditposten in diesem Konto der Emotionen bestehen.

Was ihr aber, wie überhaupt jeder Emotion das eigentliche Relief gibt, das ist die Gefahr. Gleichfalls ein Distanzgefühl, nämlich in Ansehung des Abstandes von der Sicherheit. In der Gefahr liegt Resonanz und Folie, auf der jede Leidenschaft erst so recht eigentlich zu singen und zu leuchten vermag. Ungebändigte Kräfte, mit allem Rüstzeug des Willensarsenals bewaffnet, mit Dolch, Gift, Verschwörung und jedem Impromptu[3] der List und Gewalt, müssen überall hervorbrechen, um auf dem schwarzen Hintergrunde der Gefahr das helle, farbige Spiel der Emotion wirksam herauszuheben. Dieser Hintergrund, wie er in der Le-

[1] *Isolde von Irland ist die Titelheldin des höfischen Romans von Tristan und Isolde. Alexander Moszkowski denkt aber vielleicht eher an die gleichnamige Oper von Richard Wagner.*

[2] *Dulcinea del Toboso ist die von Don Quijote angebetete Dame im nach ihm benannten Roman von Miguel de Cervantes (1547-1616).*

[3] *Ein Impromptu (wörtlich: „zur Verfügung stehend") ist ein kleineres instrumentales Musikstück.*

bensgeschichte Benvenuto Cellinis[1] gespannt ist, läßt den Vordergrund mit den auf sich selbst und auf das Schicksal der Minute gestellten Menschen so interessant erscheinen. Von dieser durchgreifenden Gefahr wissen wir Lebenden nichts mehr. Kultur, Gesetz, Polizei und Versicherungsprinzip haben diese Distanz so weit verkleinert, daß wir die Sicherheit mit den Fingerspitzen fühlen. In allen Peripetien[2] des Lebens und des Sterbens stehen wir mit den Elementarmächten durch unsere Policen auf gemütlichem Geschäftsfuß. Wir wissen, es kann uns nichts passieren, wir fühlen nicht mehr das Übergeordnete des Fatums[3] in seiner Gefahrgestalt. Auf diesem Gefühl kann wohl jenes Behagen gedeihen, das man als Begleiter guter Mahlzeiten braucht, jenes schöne Gleichgewicht, das die Altersgrenze hinausschiebt und die Taillenweite vergrößert, jenes moderne Rentierbewußtsein[4], das heute auch schon den vierten Stand[5] beglückt, aber nicht der star-

[1] *Benvenuto Cellini (1500-1571) war ein italienischer Goldschmied und Bildhauer. Seine um 1557 geschriebene Autobiographie wurde erst 1728 veröffentlicht und später von Goethe auf Deutsch herausgebracht.*

[2] *Peripetie bezeichnet einen Wendepunkt (zum Guten oder zum Schlechten).*

[3] *Schicksal.*

[4] *Ein Rentier ist jemand, der von den Zinsen (Renten) seines Vermögens lebt.*

[5] *Unter dem alten Regime waren Adel und Klerus die ersten bei-*

Die Kunst in tausend Jahren

ke Wille und die unberechenbare Emotion, die wir als die zauberischen Urquellen der Kunst erkannt haben.

Das künstlerisch Wertvolle ist und bleibt die Distanz und nicht deren Überwindung, die von der Kultur so emsig betrieben wird. Um zu begreifen, warum sie es tut und nicht anders kann, müssen wir uns zwei tiefliegende Gesetze klarmachen, von denen die Ästhetik, soweit mir bekannt, noch keine Notiz genommen hat.

Der Physiker und Denker Ernst Mach[1] hat darauf hingewiesen, daß die Empfindung für die Zeiteinheit sich mit zunehmendem Alter verringert. Minute, Tag und Jahr erscheinen dem Greise kürzer als dem Jüngling und vollends dem Kinde. Die Zeitperspektive verkürzt sich für jeden Beobachtenden rückwärts und vorwärts gemessen.

Aber nicht nur für den einzelnen, sondern für die Gattung, für die Menschheit. Denn die Gattung repe-

den Stände und die Bürger der dritte Stand. Die ursprüngliche Bedeutung ist dabei, daß zu den Bürgern alle gehören, die nicht zu den ersten beiden Ständen gehöre: sie sind das Volk. Nach gewissen politischen Ideologien wird das Bürgertum verengt als „Bourgeoisie" und Klasse der Besitzenden definiert, der dann ein vierter Stand der „Besitzlosen" gegenübergestellt wird, wahlweise als „Proletariat" bezeichnet.

[1] *Ernst Waldfried Josef Wenzel Mach (1838-1916) war ein österreichischer Physiker, Philosoph und Wissenschaftstheoretiker.*

Alexander Moszkowski

tiert[1] in allen Stücken die Entwicklungsphasen des Individuums. Die Ontogenie ist nichts als der kurze Abriß der Phylogenie[2], und diese eine erweiterte Ausgabe der Ontogenie. Als biologische Erscheinung ist diese rasche Wiederholung der Gattungsveränderung in der embryonalen Stufenleiter eine der Hauptstützen der Darwinschen Theorie geworden. Aber es bleibt nicht bei dieser einen Wiederholung der Formen im Körperlichen. Auch in den Empfindungsformen repetiert der Einzelne nur, was als ein Empfindungsgesetz der Gattung angesprochen werden muß. Für unsern Fall angewandt bedeutet dies: die ganze Menschengattung empfindet heute die Zeiteinheit kürzer als ehedem, sie ist schneller metronomisiert[3].

[1] *wiederholt.*

[2] *Es handelt sich um eine Hypothese des Biologen Ernst Haeckel aus dem Jahre 1866, nach der die Entwicklung des einzelnen Lebewesens („Ontogenie" oder „Ontogenese") genau der Entwicklung der Art („Phylogenie" oder „Phylogenese") entspricht. Haeckel brachte diese „Biogenetische Grundregel" in die Formulierung: „Die Ontogenese rekapituliert die Phylogenese."*

Die Behauptung war von vornherein umstritten. Es gibt tatsächlich eine große Ähnlichkeit von Ontogenese und Phylogenese, da beide letztlich zusammen entstanden sind. Allerdings ist die Gleichsetzung, die Haeckel postulierte, nicht richtig. Zudem gibt es Zweifel an seinen Beweisen bis hin zum Vorwurf der Fälschung.

[3] *Zu einer schnelleren Grundgeschwindigkeit, wie sie von einem Metronom als Taktgeber vorgegeben wird.*

Die Kunst in tausend Jahren

Die Kultur greift da nur auf, was ihr als ein unwandelbares Gesetz entgegentritt. Und sie würde unkulturell handeln, wollte sie diesen Zwang verleugnen. Wir empfinden es somit als Kulturfortschritt, wenn Zeit gespart und unserem wachsenden Stundengeiz Rechnung getragen wird. So kann die Kultur, speziell die Technik, nicht anders als distanzzerstörend auftreten, fort und fort demolierend gerade an dem Faktor, der uns in anderem Sinne als ein so hohes Kulturelement, nämlich als Träger der kunsterzeugenden Emotion, entgegentritt.

Ließe sich nun etwa behaupten, daß die Kultur den Ast absägt, auf dem sie sitzt? Ach nein. Sie sitzt sicher und fest und sägt nur am Nebenaste, der allerdings die lockendsten Blüten und Früchte zeigt. Aber der enthält gerade auch das beste Nutzholz, und deshalb muß er herunter.

Das Gesetz der Interessen.

Die Boussole[1] des Interesses hat sich eben anders orientiert. Ich nehme an, daß die Summe der Interessen zu allen Zeiten eine Konstante darstellt. Die Ästhetik der Zukunft wird — daran zweifle ich nicht — ein Gesetz von der Erhaltung der Interessen mit der nämlichen Selbstverständlichkeit in ihre Betrachtungen aufnehmen, mit der der Naturforscher das Gesetz von der Erhaltung der Kraft in seine Berechnungen einstellt. Beweisen läßt sich eines so wenig als das andere. Es ist wahr, vermöge seiner inneren Klarheit und weil es von keiner Erfahrung widerlegt wird. Auf diesem Gesetz haben sich die Interessen der Wissenschaft und der Kunst auszubalanzieren. Wird auf der einen Seite mehr absorbiert, eine stärkere Arbeitsleistung verlangt, so zeigt sich die Verminderung auf der anderen Seite. Für jede Ausdehnung des Wissenschaftsinteresses wird das Kunstinteresse mit einer Abgabe herangezogen. Die Wissenschaft wirtschaftet aus dem Vollen, die

[1] *Eine Bussole ist ein Instrument mit Magnetnadel und dient als Winkelmeßinstrument und Orientierungsmittel in der Vermessungskunst. Hier im Sinne von „Kompaß" verwendet.*

Die Kunst in tausend Jahren

Kunst zahlt die Steuern. Diese Gegenrechnung läßt sich nicht täuschen, auch nicht dadurch, daß eine Berliner Saison tausend Konzerte bringt, daß in allen Häusern fleißig musiziert wird, und daß jede Konservatoristin[1] neben einem Konservatorium wohnt. Denn nicht die Breite gibt das Maß für die Intensität, sondern die Tiefe und die Strömung. Aber auch schon in der Fläche gemessen, verhalten sich die beiden Interessen wie der Landsee zum Weltmeer.

Auf den Einwand: die Kunst ist unendlich, bin ich gefaßt. Und es wäre abgeschmackt, ihr diese Grenzenlosigkeit bestreiten zu wollen. Aber es ist nicht ein Unendlich so groß wie das andere. In der exakten Betrachtungsweise ist A durch Null gleich Unendlich, und 5A durch Null ebenfalls, indes ist jedem Mathematiker geläufig, das zweite Unendlich genau 5mal so hoch zu werten als das erste[2]. Die Unendlichkeit des Raumes ist um ein Unendlichfaches mächtiger als die Unendlichkeit der Ebene[3]. Die Unendlichkeit der Wis-

[1] *Schülerin eines Konservatoriums.*

[2] *Das ist nicht richtig. Ein Mathematiker würde das jeweils beides als dasselbe Unendlich ansehen.*

[3] *Hier scheint Alexander Moszkowski verschiedene Dinge durcheinander zu bringen. Die Menge des dreidimensionalen Raums ist genauso groß wie die des zweidimensionalen. Es lassen sich aber Maße erklären, die eine Art Inhalt nach Dimensionen erklären. Eine zweidimensionale Ebene im dreidimensionalen Raum hat danach einen Inhalt von 0, womit sie in dem Sinne viel kleiner ist als der umgebende Raum.*

Alexander Moszkowski

senschaft übertrifft die der Kunst schon darum, weil sich in ihr fast alle Disziplinen durchdringen, Physik, Chemie, Mathematik, Astronomie, Biologie, Philosophie, während in der Kunst höchstens zwischen Poesie und Musik eine Berührungsfläche erkennbar wird, trotz aller schönen Worte von der Baukunst als einer gefrorenen Musik. I. Newton[1] sagt: „In der Wissenschaft gleichen wir alle nur den Kindern, die am Rande des Wissens hie und da einen Kiesel aufheben, während sich der weite Ozean des Unbekannten vor unseren Augen erstreckt. Nichts ist sicherer, als daß wir nur eben begonnen haben, in den Wundern unserer Welt den ersten Anfang zu erkennen." Man versuche diesen Satz etwa auf Skulptur oder Baukunst umzubilden: ist da auch alle Perspektive und Erwartung auf die Zukunft gerichtet, der gegenüber Gegenwart und Vergangenheit verschwinden müssen? Oder operieren wir da nicht vielmehr mit dem Begriff der Klassizität, der den Brennpunkt der Offenbarung zurückverlegt? In der Wissenschaft führt jede Berührung vorhandener Erkenntniselemente zu etwas Neuem. In der Kunst, besonders in der Musik, führt unter Millionen ausführbarer Permutationen[2] kaum eine zu einer Kunstmöglichkeit, unter tausend Kunstmöglichkeiten zeigt sich vielleicht eine Kunstbrauchbarkeit, und unter tau-

[1] *Isaac Newton (1643-1727) war ein englischer Mathematiker und Physiker.*

[2] *Vertauschungen, Umordnungen.*

Die Kunst in tausend Jahren

send Kunstbrauchbarkeiten höchstens ein Kunstfortschritt. Die Welt der Gelehrten stellt ein Parlament mit geschlossener Majorität dar, die der Künstler ein Aggregat von Stimmen, die einander nicht verstehen, und mit der Geschäftsordnung nicht fertig werden können. Halten Sie sich das alles gegenwärtig, und Sie werden begreifen, nach welcher Seite eine auf Fortschritt und Resultat gestimmte Welt mit Notwendigkeit ihr Interesse einstellen muß.

Je höher das allgemeine Niveau steigt, desto weniger überragend erscheinen die Spitzen, desto seltener werden die Prestige-Menschen. Ja es kann dahin kommen, und in verschiedenen Gebieten der Kunst haben wir es erlebt, daß wir nicht einmal mehr neue Persönlichkeiten mit Prestige e r w a r t e n . Wir haben das Starsystem[1] überwunden, und auch in der Produktion hören die Genialischen allmählich auf, Stars zu bedeuten. Wir haben so viele mit dem Marschallstab im Tornister[2], daß kein einziger so recht zum Kom-

[1] *Der Begriff des „Stars" ist damit älter, als oft angenommen wird, und stammt bereits aus der Zeit vor dem Aufkommen des Kinos. Filmstars konnte es erst a 1909 geben, als zum ersten Mal die Namen der Schauspieler überhaupt erwähnt wurden.*

[2] *Die Redewendung mit der Bedeutung: "es noch zu Großem bringen können" stammt möglicherweise von Napoleon Bonaparte (1769-1821). Auf jeden Fall ist sie belegt für eine Rede seines Nachfolgers König Ludwig XVIII. aus dem Jahr 1819.*

mandieren kommt. Historisch genommen gehören die darstellenden und die schöpferischen Stars ohne gegenseitige Störung zueinander. Zur Zeit Farinellis[1] blühte Händel, zur Zeit der Catalani[2] Beethoven, und die Triumphe der Adelina Patti[3] fallen in den Höhepunkt Wagnerschen Wirkens. Es ist im Grunde die gleiche Welle, welche die Großen der Kunst und den Virtuositätsgott, die bravouröse Diva, emporträgt. Wo Prestige waltet, entwickelt sich Prestige. In der Wissenschaft gibt es nur einen Star, das ist die Wissenschaft selbst. Der Phänomenale braucht kein Prestige, nicht einmal Volkstümlichkeit. Männer wie Gauß, Laplace, Riemann, Weierstraß, Mach, Van t'Hoff, Poincaré waren und sind für den Beifall der Menge kaum erreichbar. Wie gewaltig muß ein Gebiet sein, das Dutzende der Gewaltigsten hervorbringen kann, ohne daß sie als sensationell auffallen! Wie mächtig in der Strömung, daß es aus der allgemeinen Genialität so viel Genie zu erfassen und fortzureißen vermag! Wenn heute ein Genie in der Anlage auftaucht, so orientiert es sich nach der Richtung der stärksten Strömung;

[1] *Farinelli, eigentlich Carlo Broschi (1705-1782) war ein italienischer Kastratensänger.*

[2] *Angelica Catalani (1780–1849), italienische Sopranistin.*

[3] *Adelina Patti (1843-1919) war eine gefeierte Koloratursopranistin und trat weltweit auf, etwa auch vor dem amerikanischen Präsidenten Lincoln. Sie war Spanierin, ihre Familie stammte allerdings aus Italien.*

Die Kunst in tausend Jahren

dasselbe Genie, das vor hundert Jahren Kantilenen[1] erdacht hätte, erweitert heute die Funktionentheorie, oder erfindet einen Torpedo.

Aber auch in den Niederungen der Menschheit ist der Wissenszug durchgreifend geworden; mag sein zum Unsegen des Individuums, das vom Wissensteufel besessen ist. Früh morgens, kaum dem Bett entstiegen, muß der Bürger schon wissen; und was er mit einer Morgenzeitung in sich hineinschlingt an positiven Fakten übertrifft das an Menge, was ein Florentiner des Cinquecento[2] in einem Jahr konsumierte. Der Florentiner wiederum behielt genau so viel Zeit und Interesse für das Bildwerk übrig, das der Meister am frühen Morgen aufdeckte. In wenigen Stunden flatterten um dieses Bildwerk Hunderte von Epigrammen[3], nicht

[1] *Eine Kantilene ist eine Melodie mit eher getragenem Zeitmaß oder eine längere gesangreiche Stelle in einer größeren Komposition.*

[2] *Wörtlich: 500. Im Italienischen werden die Jahrhunderte durch Weglassen des führenden 1000 bezeichnet. Auf Deutsch ist das das 16. Jahrhundert.*

[3] *Ein Epigramm war ursprünglich eine Inschrift auf einem Gegenstand wie einem Kunstwerk. Später wurden diese poetisch ausgeschmückt und entwickelten sich zu einer eigenen Gattung. Nach Lessing handelt es sich um ein Gedicht, in welchem nach Art der eigentlichen Aufschrift unsere Aufmerksamkeit und Neugierde auf irgendeinen einzelnen Gegenstand erregt und mehr oder weniger hingehalten werden, „um sie mit Eins zu befriedigen".*

Alexander Moszkowski

von Feuilletonisten, sondern vom Volk erdacht; schmal begrenzt war der Horizont dieses Gemeinwesens, aber sein Bewußtsein wurde bis zur Tiefe von diesem Kunstwerk erfüllt. Und die Probe auf das Exempel? Ich habe es mehr als einmal erprobt. Mächtig rauschte es durch unsern Blätterwald, wenn ein neues hohes Bildwerk auftrat, wie Klingers[1] Beethoven oder Brahms. Da sah man schon förmlich im Geiste den gewaltigen Pilgerzug, der sich mit Evoerufen[2] vor der Halle staute. Aber nur im Geiste, nicht in der Wirklichkeit der Dreimillionenstadt[3]. Als ich andachtsvoll vor Klingers Beethoven trat, zur besten Besuchszeit, war ich der einzige Beschauer, keiner neben mir, keiner, den auch nur die Neugier getrieben hätte. Und ich hatte alle Muße, an Michel Angelos David zu denken, von dem Hermann Grimm[4] berichtet: „Seine Aufstellung war ein Naturereignis, nach dem das Volk zu rechnen pflegte. Man findet: soundsoviel Jahre nach der Aufstellung des Giganten. Das wird angeführt in

[1] *Max Klinger (1857-1920) war ein deutscher Bildhauer, Maler und Grafiker.*

[2] *Jubelruf bei den Festen zu Ehren des Gottes Bacchus.*

[3] *Gemeint ist Berlin, das etwa 2 Millionen Einwohner um die Zeit hat. Möglicherweise zählt Alexander Moszkowski hier noch nahegelegene Städte hinzu, die schon mit Berlin zusammengewachsen sind und später eingemeindet werden.*

[4] *Herman Friedrich Grimm (1828-1901) war ein deutscher Kunsthistoriker und Publizist.*

Die Kunst in tausend Jahren

Aufzeichnungen, in denen sonst keine Zeile für die Kunst übrig war." Stimmt es nun annähernd, was ich von der Ausbalancierung der Interessen auf dem Gesetz von der Konstanten entwickelt habe?

Der heutige Großstädter braucht in den meisten Fällen das Kunstwerk nicht zu sehen oder zu hören. Ihm genügt es im allgemeinen, darüber das Nötige aus Beschreibungen, Abbildungen und Kritiken zu erfahren, dann weiß er, wie es ist, und das Wissen ist die Hauptsache. Selbst dann, wenn er mit dem Kunstwerk in Kontakt kommt. Er hört eine Beethovensche Sinfonie unter Nikisch, Weingartner oder Mottl, wesentlich um zu wissen, wie Nikisch sie nimmt, wie Mottl phrasiert, wie Weingartner die Tempi mißt. Sein Bildungsniveau soll auch hier steigen. Handelt es sich um Novitäten[1], so verliert er nichts, wenn er an ihnen vorübergeht. Er weiß, sie werden versinken, wie sie gekommen sind, wie überhaupt jede Vorschicht der Kunst, sobald sie überholt und unmodern geworden ist. Aber die Vorschicht der Wissenschaft verschwindet nicht, mag sie auch zu höchsten Jahren kommen. Die Fundamente eines Euklid, Archimedes, Pythagoras bleiben sichtbar. Und sie brauchen sich nur die Frage vorzulegen, was aus letzter Zeit größere Aussicht hat, in tausend Jahren lebendig zu wirken: unsere

[1] *Neuheiten.*

Alexander Moszkowski

Lyrik, unsere Sinfonie, oder das Radium[1], die Röntgenstrahlen[2], die Serumtherapie[3], um ahnend wahrzunehmen, welchem Richtungsziel die destruktiven Kräfte der Zeit entgegeneilen.

Wer über die heute gezogene Peripherie der Wissenschaft hinausschweift, wer überhaupt befähigt ist, sie irgendwo zu überschreiten, findet etwas Neues, Unverlierbares. In der Kunst liegt jenseits der Peripherie neben dem Bedeutenden das Abstruse, und dieses höchst wahrscheinlich in unendlich größerer Dichtigkeit und Mannigfaltigkeit, als das für die Zukunft Wertvolle. Über diese Peripherie hinausgehen heißt nicht, unerforschtes Land mit der Gewißheit von dessen Erforschbarkeit betreten, sondern Lotterie spielen; und zwar eine Lotterie, die auf einen Treffer tausend Nieten verspricht.

[1] *Das Element Radium wurde am 21. Dezember 1898 von den Physikern Pierre und Marie Curie in Pechblende aus dem böhmischen St. Joachimsthal entdeckt.*

[2] *Die Röntgenstrahlung wurde von Wilhelm Conrad Röntgen zum ersten Mal am 8. November 1895 registriert, worüber er bereits am am 28. Dezember 1895 die Arbeit „Über eine neue Art von Strahlen" veröffentlichte.*

[3] *Unter diesen Begriff können verschiedene Prozeduren fallen. Woran Alexander Moszkowski vermutlich denkt, sind im heutigen Sinne Impfungen.*

Neutöner.

Im Gegensatz zu den Pionieren der Kultur und Wissenschaft treten die modernsten Musiker, die Neuland betreten und erobern, als Konquistadoren[1] auf, also zunächst mit der obligaten Willkür und Grausamkeit. An Zahl sind sie stark, und es befinden sich zweifellos bedeutende Talente unter ihnen. Vielleicht zu viele, als daß eines als Genie angesprochen werden könnte. Denn das Genie ist einsam und zieht an einem Strange für sich. Hier zerren alle auf derselben Seite und vermuten das Heil alle in derselben Richtung. Zur Betrachtung wähle ich nicht den erfolgreichsten, nicht Richard Strauß, sondern denjenigen, der mir in der vorgefaßten Linie als der konsequenteste und extremste erscheint, nämlich Claude Debussy. Aus der Schule der neutönenden Auflöser, die durch die Namen Max Reger, Vincent d'Indy, Fauré, Charpentier bezeichnet wird, ragt er als programmatische Persönlichkeit hervor. In seiner Methode erkennen wir klar, daß darin das rein musikalische Prinzip definitiv aufgegeben ist und durch physikalische Errechnungen ersetzt werden

[1] *Eroberer, im engen Sinne: die Eroberer Südamerikas.*

soll. Um ihn hat sich eine Geheimkaste von Verstehern gebildet, aus deren Orakelsprüchen das eine hervorgeht, daß er zugleich ein hochraffinierter und ein tiefprimitiver ist. In einer okkulten Vorwelt arbeitet er mit motivischen Schatten ohne Gliederung. Kein Wunder, daß ihm auch seine Verehrer nur okkulten Weihrauch darzubringen wissen. Ich unterdrücke für den Moment mein persönliches Werturteil und will hier lediglich zitieren. Also man höre, wie sich ein Unentwegter über den Neutöner äußert: „Ein Klang ist eine Verbindung von 16 Aliquottönen[1], wenn wir also einen Dreiklang anschlagen, erklingen nicht drei, sondern dreimal 16 = 48 Töne" (in Parenthese[2] bemerkt: jeder Physiker, der mit Obertönen Bescheid weiß, wird diesen Satz als blanken Unsinn festnageln). „Wir" (d. h. wir gewöhnlichen Musiker) „empfinden 16 Töne als Klang, Debussy aber empfindet erst 48 Töne als einen Klang. Daraus ließe sich das physiologische Rätsel erklären, warum er angeblich auf die Melodie verzichtet. Nämlich so: man erkennt bei Debussy die Melodie, wenn man sie gleichzeitig horizontal und vertikal anhört; und zwar zuerst horizontal und erst zweitens vertikal" (aber das erstens und zweitens nicht getrennt,

[1] *Obertöne.*

[2] *Ob ein Klang tatsächlich so viele Obertöne mit einer hinreichenden Lautstärke hat, kann man bestreiten. Daß ein Klang aus vielen Frequenzen besteht (außer eine reine Sinusschwingung), ist aber eigentlich richtig.*

Die Kunst in tausend Jahren

sondern akustisch zusammen). „So gehört, erscheint Debussy als ein großer Künstler, obschon seine Musik uns noch auf die Dauer langweilt, quält und martert." Diese Empfehlung geht von dem nämlichen Versteher aus, dem wir folgen müssen, um für die Offenbarung Debussys in den Stand der Gnade zu gelangen.

Aber in all diesem Gallimathias[1] steckt ein beachtenswerter Kern. Im letzten Ende läuft es nämlich darauf hinaus, daß ein begabter Musiker schon heute instinktiv daraufhin arbeitet, zu jenen gänzlich gestaltlosen Klangmassen zu gelangen, deren Bedeutung ich in der früheren optophonischen Betrachtung entwickelt habe. Ich begrüße ihn daher als ein Glied in meiner Beweiskette.

Auf den Grad des Genusses kommt es dabei nicht an. Es gibt keinen Debussyaner in dem Sinne eines Mozartianers, Schumannianers oder Wagnerianers; es gibt keinen, dem aus seinen extremen Schöpfungen eine bestimmte greifbare Stelle gegenwärtig oder gar ans Herz gewachsen wäre. Auch nicht unter den Kritikern, die sich für ihn als Herolde etabliert haben. Die Kritik wartet heute nicht mehr, bis ihr von einer Gemeinde das Mot d'ordre[2] zugerufen wird. In der über-

[1] *Unverständliches, verworrenes Geschwätz; angeblich entstanden durch Verdrehung von Gallus Matthiae (der Hahn des Matthias) in Galli Matthias (der Matthias des Hahns).*

[2] *Stichwort.*

Alexander Moszkowski

wiegenden Menge ihrer Vertreter befolgt sie vielmehr nur die eine Parole: um des Himmels willen nicht wieder so eine Blamage, wie zur Zeit der Wagnerschen Reform! Damals in den Anfängen der Reform wurde ein Großer verkannt — nie wieder darf das vorkommen! Und so verschlucken wir denn den denaturierten Spiritus[1] eines neuen Reformers mit dem tapferen Gedanken: es schmeckt grauenhaft, aber vielleicht ist dies das Wahre!

Es ist ermittelt worden, daß Claude Debussy, der ohne Melodie, ohne erkennbare Harmonie, ohne Thema, ja ohne Motivansatz arbeitet, seine Schöpfungen auf Grund der Ganztonleiter aufbaut. Das hat noch keiner vor ihm gewagt. Wirklich nicht? Ach, ihr Herren Versteher, da habt ihr doch wohl ein Datum aus den Musiktabellen übersehen. Die Ganztonleiter bildet nämlich die Basis für die Musik mehrerer wilder Völkerschaften, zumal der Sotoneger![2]

Aber das wäre ja eine Rückbildung? Debussy ist der letzte, sich gegen eine solche Annahme zu wehren. Er verkündet sogar ganz unabhängig von der höchstmodernen Richtung seiner Partituren die Notwendigkeit solcher Rückbildung, freilich nicht mit Berufung auf die Sotoneger, von denen er vermutlich gar nichts

[1] *Vergällung des Alkohols, womit er ungenießbar ist und nicht mehr der Steuer unterliegt.*

[2] *Die Sotho leben in Südafrika und gehören zu den Bantu.*

Die Kunst in tausend Jahren

weiß, sondern mit dem Kulturpostolat: Revenons à Rameau![1] Er hat eine ganz klare Vorstellung davon, daß das Ziel der Tonkunst in den Anfängen liegt, beim Nullpunkt. Erinnern Sie sich dabei meiner Ausführungen über die verschiedenen Unendlichkeitsgrade: hier haben wir eine solche Unendlichkeit niederer Art, nämlich die Unendlichkeit des Kreises, der in sich zurückkehrt. Dabei ergibt sich noch eine Nebenfolge: das Neueste und das Älteste in der Musik vertragen sich so gut, wie die beiden Klingen einer Schere; sie bilden zusammen ein Instrument, fügen einander trotz scheinbarer Gegnerschaft keine Verletzung zu, zerschneiden aber alles, was dazwischen kommt.

Ein modernes Genie mit beschränkter Haftung hat die Gleichung aufgestellt: Salome[2] verhält sich zu Elektra[3] wie die Zauberflöte zum Tristan. Wie wird

[1] *„Kehren wir zu Rameau zurück!" Gemeint ist damit Jean-Philippe Rameau (1683-1764), ein französischer Komponist und Musiktheoretiker.*

[2] *Salome (op. 54) ist eine Oper in einem Akt von Richard Strauß (1864-1949), auf der Grundlage eines Dramas von Oscar Wilde aus dem Jahr 1891 mit gleichem Titel. Die Uraufführung fand 1905 in Dresden statt.*

[3] *Elektra (op. 58) ist eine Oper in einem Aufzug von Richard Strauß (1864-1949) zu einem Libretto von Hugo von Hofmannsthal. Sie wurde 1909 in Dresden uraufgeführt.*

Alexander Moszkowski

wohl die zukünftige Musik klingen, die sich zu Pelleas und Melisande[1] verhält, wie der Tristan zur Zauberflöte? Daß sie in naher Zeit kommen muß, ist ja sicher, und ebenso gewiß, daß sie der Tonkunst der Mongolen und Kalmücken näherstehen wird, als dem Fidelio. Aus dieser Vermutung spricht ganz entschieden keine reaktionäre Anschauung, sondern im Gegenteil eine recht fortschrittliche. Wird nun diese für unsere Vorstellung noch horrende Zukunftsmusik eine h ö h e r e Stufe bedeuten? Nein, nur eine a n d e r e im Gebiete des Jenseits von Schön und Häßlich eine zeitliche Notwendigkeit, eine weitere Etappe auf dem Wege zur Vernichtung des Begriffs unserer Musik, an deren Stelle eine andere, uns völlig unbekannte Kunst treten wird.

Vor kurzem war ich Zeuge eines eigenartigen akustischen Experiments: die Walze eines Phonographen, die ein melodiöses Tonstück aufgenommen hatte, wurde verkehrt abgedreht, so daß der letzte Ton zuerst, der erste zuletzt erschien und sich die ganze Mu-

[1] *Pelléas et Mélisande ist ein Schauspiel von Maurice Maeterlinck (1862-1949), das 1893 in Paris uraufgeführt wurde und als Hauptwerk des Symbolismus gilt. Es diente als Grundlage für die gleichnamige Oper von Claude Debussy, die 1902 ihre Premiere erlebte. Daß Alexander Moszkowski hier ein anderes Werk mit demselben Titel meint (etwa das von Jean Sibelius oder von Arnold Schönberg, beide aus dem Jahr 1905) ist zwar nicht auszuschließen, aber unwahrscheinlich, weil er Claude Debussy immer wieder als den Inbegriff der neusten Tonkunst anspricht.*

Die Kunst in tausend Jahren

sik sozusagen in ihr Gegenteil verwandelte. Takt, Rhythmus und Tonalität gingen in dieser komplett sinnwidrigen Tonfolge zugrunde, wie es ja bei einer absichtlich konstruierten Klangfratze nicht anders zu erwarten war. Unter den Zuhörern befand sich ein dekadenter Tonkünstler, dessen Nerven auf jenen Kunstgenuß anders reagierten, als die unsrigen. Er gab zwar zu, daß das verkehrt wiederholte Tonstück einen Stich ins Grotesk-Komische besäße, fand jedoch in seiner Abenteuerlichkeit einen interessanten, ungewöhnlich originellen Wertzuwachs und erklärte schließlich, daß ihm die überraschenden Intervalle der Produktion eine bedeutsame Anregung für sein eigenes Schaffen geliefert hätten. Ich zweifle nicht daran, daß dieser Ultraempfinder schon heute eine größere Komposition im Stile des verkehrten Phonographen unter der Feder hat; und wenn er nur noch ein gutes Pronunciamento[1] hinzufügt, etwa „Kehren wir zu Palestrina zurück!"[2], so wird er eine Anhängerschaft finden und uns nach Maßgabe seiner Kräfte dem unvermeidlichen Ziele eine Strecke näherführen.

[1] *Ausspruch.*

[2] *Giovanni Pietro Aloisio Sante da Palestrina (zwischen 1514 und 1529 bis 1594) war ein italienischer Komponist und Erneuerer der Kirchenmusik.*

Operndämmerung.

Wenn der Historiker ein rückwärts gekehrter Prophet ist, so braucht man seine Perspektive bloß zu verändern, um ihn in einen vorwärts schauenden Propheten zu verwandeln. Ja, eigentlich gelangt er erst in dieser Umkehrung vom Niveau des Registrators[1] zur wissenschaftlichen Höhe. Er muß imstande sein, die Erfahrungslinien nicht nur nachzuzeichnen, sondern auch zu verlängern und die bis zur Gegenwart reichenden Entwicklungsgesetze über die handgreifliche Aktualität hinaus zu verfolgen. Seine historische Arbeit gewinnt erst tieferen Sinn, wenn sie von der Berufsfrage: wie ist es gewesen? zu der weiteren fortschreitet: was wird werden?

So oft ein praktischer Musiker sich mit solcher Frage beschäftigte, hat er stets versucht, den kommenden Mann zu erraten; denn vom Persönlichkeitskultus kommt auch in abstracto[2] derjenige nicht los,

[1] *Archivar.*

[2] *im Abstrakten.*

Die Kunst in tausend Jahren

der in concreto[1] für sich selbst Lohn und Beifall erhofft. Insofern haben sich meine Vorgänger das Feld ihrer Prognose von vornherein so sehr verengt, daß sie mit ihrer Untersuchung im ersten Anlauf stecken bleiben mußten. Es ist sehr viel schwerer, den kommenden Mann als die kommende Zeit zu erraten, und man hält sich den Blick viel freier, wenn man das Horoskop der Gattung stellt, anstatt die Merkmale irgendwelcher Zukunftspersönlichkeit aus den Sternen zu lesen.

Wir sind hier von sehr verschiedenen Prämissen ausgegangen, von den Formen der Ästhetik, von der Emotionsfähigkeit, von der Raumerfassung im Ohr, von der Interessenverteilung, vom biologischen Gesetz, und haben gesehen, daß alle Betrachtungen nach ein und demselben Punkte konvergierten; nach einem fernen Punkte jenseits und außerhalb unserer Kunst. Ein Denken, das nicht auf diesen Punkt lossteuert, ist inkonsequent; es ist so, als wenn ein Grieche zu Themistokles' Zeit[2] gefragt hätte: wird der Seekrieg der Zukunft durch Dreiruderer oder Fünfruderer oder gar durch H u n d e r t r u d e r e r entschieden werden? Die Frage ist sinnlos und erhält einen Sinn erst dann, wenn sie zum Zweifel heranwächst, ob d a n n ü b e r h a u p t noch Ruderer existieren werden.

[1] *im Konkreten, in der Wirklichkeit.*

[2] *Themistokles (um 525 bis um 459 v. Chr.) war ein Staatsmann und Feldherr in Athen, als die Perser Griechenlands bedrohten.*

Alexander Moszkowski

Betrachten wir statt der Gattung eine bestimmt umschriebene Art: das musikalische Drama. Ich zweifle nicht daran, daß eine Reihe sehr einsichtsvoller Beurteiler geneigt sein wird, der Frage: was wird aus der Oper? mit strotzendem Optimismus zu begegnen. Den historischen Leitfaden in der Hand werden sie uns rekapitulieren, wie es die Oper von ihren kindlichen Anfängen bis hierher so herrlich weit gebracht habe, um mit den Kernworten Excelsior![1] und ad astra![2] auf eine weitere, noch viel gedeihlichere Entwicklung zu toasten. Bei anderen wird sich ein Zweifel an dieser herrlichen, niemals endenden Zukunft regen. Sie werden es für diskutierbar halten, ob der Organismus sich zur Überoper entwickeln oder der Verkümmerung anheimfallen muß. Was unsere eigene Prognose sagen wird, ist von vornherein klar, denn innerhalb der Gattungsverurteilung kann die Art keinen Teilpardon beanspruchen. Nicht nur die allgemeine Betrachtung, sondern schon die Zusammenfassung näherliegender Symptome führt uns zu dem Schluß, daß die Oper in einer zwar fernen, aber nicht unabsehbar fernen Zeit verschwinden wird. Wir erweisen dem Opernmassiv vielleicht eine übertriebene Ehre, wenn wir es mit den Alpen vergleichen, die scheinbar unerschütterlich und für alle Ewigkeit gefügt ihre Firnhäupter in den Äther strecken. Aber setzen wir einmal

[1] *Steigerung von lateinisch "excelsus" (hervorragend, hoch).*

[2] *Zu den Sternen!*

Die Kunst in tausend Jahren

die Parallele, bei der die Oper in Wert und Mächtigkeit keinesfalls verkürzt erscheint. Mit dem Vergleich wird sich auch unser Schönheitssinn gut abfinden. Aber gerade das, was die Schönheit der Alpen ausmacht, der reiche Wechsel zwischen Berg und Tal, die entzückenden Profillinien der Gipfel und Grate, der Farbenkontrast zwischen Höhenazur und Seesmaragd, die künstlerische Gliederung der Massive, sie sind bedingt und hervorgerufen durch die nämlichen Kräfte der Verwitterung und Auswaschung, deren zernagende Arbeit allmählich das ganze Gebäude unterwühlt und dereinst der Ebene gleichmachen wird. Niemand vermag zu sagen, welche architektonischen Formen den Alpen für die nächsten Jahrtausende bestimmt sind; nur das eine ist erwiesen, daß sie nach Millionen von Jahren, zu Schutt zermalmt, die Niederungen der Meere füllen werden. Mit so ungeheuren Zeiträumen wie im Naturschönen brauchen wir im Kunstschönen nicht zu rechnen. Hier schrumpfen die Jahrmillionen zu Jahrhunderten zusammen, und wie der Beginn der Oper in einer relativ nahen Vergangenheit liegt, so rückt auch das Ende des Prozesses beinahe in Sehweite, wenigstens für den, der mit der Oper nicht bloß als Theaterhabitué[1] von gestern auf heute und als Monsieur de l'orchestre[2] von heute auf morgen lebt und sie sich

[1] *Ständiger Besucher (wörtlich jemand, der an etwas gewöhnt ist).*

[2] *Der Herr im Parkett.*

darnach als eine amüsante Folge von Premieren vorstellt.

Seit dreihundert Jahren existiert die Oper, sie war also nicht von Urbeginn eine Kunstnotwendigkeit. In dieser Zeit hat sie von der Gesamtheit der dramatischen Motive gelebt, soweit diese befähigt sind, in Musik aufzugehen. Liegt hier eine Endlichkeit vor oder eine Unendlichkeit? Anders ausgedrückt: darf sich die Oper Hoffnung machen, fort und fort neue und ausgiebige Stoffgebiete zu entdecken?

Diese Frage ähnelt der geographischen: Ist es denkbar, daß noch weiterhin neue Kontinente von der Größe des amerikanischen aufgefunden werden? Beide Möglichkeiten sind ausgeschlossen, und beide aus dem nämlichen Grunde; denn die Seefahrt wie die Opernsuche bewegen sich in hundertmal durchquerten Gebieten. Und hier stoßen wir auf eine merkwürdige Erscheinung. Die beiden Elemente der Oper sind, j e des für sich genommen, an keine erkennbare Grenze gebunden. Die Musik sowohl wie das dramatische Motiv erweitern vorläufig noch ihre Bereiche von Tag zu Tag; sie stellen Unendlichkeiten dar in dem Sinne, daß wir fortdauernd die stetige Erweiterung ihrer Peripherie beobachten können. Sie berühren und durchschneiden einander indes nur in einer endlichen Anzahl von Punkten, und diese Punkte scheinen zum Verhängnis der Oper fast ausschließlich der Vergangenheit anzugehören.

Die Kunst in tausend Jahren

In einigen Fällen läßt sich der Beweis für diese Behauptung direkt erbringen. Die K o l o r a t u r [1] als musikalische Form ist unendlich und als Permutationsgebilde unerschöpflich; käme es bloß auf die Musik an, sie würde uns in jedem Jahrzehnt frische, überraschende und künstlerisch wertvolle Figuren liefern. Sie tut es auch tatsächlich im Instrumentalen, im Passagenwerk jedes neuen Klavier- und Geigenkonzertes. Aber sie vermag keine neuen Berührungspunkte mit den lyrischen Bestandteilen der Oper herzustellen. Während sich die Koloratur, musikalisch aufgefaßt, in einer Spirale bis ins Unendliche zu heben vermag, folgt ihr die Oper nur in der Projektion, in ebener Kreislinie, und dieser Kreis hat sich längst geschlossen. „So viel ist gewiß, mit Rossini starb die Oper", sagt Richard Wagner in seinem ästhetischen Hauptwerk. Ich hätte diesen lapidaren Satz dem ganzen Kapitel als Motto voraussetzen können; ich will ihn aber als beweiskräftig nur für die Koloraturoper verwerten, die sich aus einem ehedem blühenden Gewächs in ein Konservenpräparat verwandelt hat und als solches wohl noch feinschmeckerische Liebhaber finden mag, allein nie mehr junge Triebe ansetzen wird.

[1] *Eine Koloratur (wörtlich: Färbung) ist eine schnelle Abfolge von gleichlangen Tönen, mit denen Sänger ihre Kunstfertigkeit unter Beweis stellen können.*

Alexander Moszkowski

Noch sinnfälliger zeigt sich die Beschränktheit der Opernmöglichkeiten und der enge Zirkeltanz[1] der Opernsuche, wenn wir auf das Dramatisch-Stoffliche eingehen. Der Niedergang und Untergang der Operette — wohlverstanden, der von innerem musikalischem Witz durchleuchteten — wiegt gewiß nicht allzuschwer in der Bilanz der Gesamtkunst. Allein ich kann mich der Befürchtung nicht entschlagen, daß der hier beobachtete Prozeß der Verflauung und Dekomposition, der vor unseren Augen die burleske[2] Spezies ruiniert hat, auch auf die edleren Teile der komischen Oper in naher Zeit übergreifen wird. Mißt man Produktion gegen Produktion, vergleicht man den Tiefstand von heute mit der Blüte der Auberschen[3] und Boieldieuschen[4] Zeit, so könnte man wohl unschwer von der Befürchtung zur Gewißheit übergehen. Aber da ließe sich ja noch immer der berühmte kommende Mann erwarten, der Mißwuchs in Überfluß und Ebbe

[1] *Tanz im Kreis, hier im Sinne von: selbstbezogene Aktivität.*

[2] *Als burlesk wird die Art des Komischen bezeichnet, in welcher der falsche Anspruch des Wertvollen und Wichtigen durch den Kontrast des Alltagsurteils als unberechtigt erwiesen wird.*

[3] *Daniel-François-Esprit Auber (1782–1871), französischer Komponist*

[4] *François-Adrien Boieldieu (1775-1834) war ein französischer Opernkomponist.*

Die Kunst in tausend Jahren

in Flut verwandelt. Als ein Krösus[1] an musikalischen Einfällen, als ein Meister der graziösen Gestaltung wird er gewiß den Anschluß an die Oper suchen und mit einigen Kabinettstücken[2] auch erreichen. Nur eines wird er nicht aufhalten können: die Erschöpfung der Möglichkeiten, die durch den Musiker allenfalls noch für etliche Generationen vor dem Verdursten, aber durch keinen Textdichter der Welt vor dem Verhungern gerettet werden kann. Nicht weil es an humoristischem Nahrungsstoff fehlte; dieser erneut sich stetig und garantiert, aus den unablässig wechselnden Formen der Wirklichkeit erzeugt, dem rezitierenden Lustspiel ein unabsehbares Bestehen. Die Oper selbst ist es, die den Stoff zurückweist, indem sie sich kraft ihrer innersten lyrischen Natur immer entschiedener von dem ewig gefüllten Proviantmagazin des Humors zurückzieht.

Und damit gelangen wir an den Hauptpunkt. Um ihre Glaubwürdigkeit, ja ihre Wesenheit aufrecht zu erhalten, sieht sich die Oper auf das Entlegene, das Romantische, Malerische und Gegensätzliche angewiesen, also auf das, was die Kultur in der Wirklichkeit immer unnachsichtiger zerstört. Heute mag die Oper ihre Modelle noch in den Vorstädten von Neapel und

[1] *Krösus (um 590 bis um 541 v. Chr. oder später) war der letzte König von Lydien und für seinen Reichtum bekannt.*

[2] *ein meist kleinformatiges Meisterwerk.*

Alexander Moszkowski

im Morgenlande finden; wenn aber erst der nivellierende Fortschritt Santa Lucia umgebaut, die künftige Santuzza[1] parfümiert, die Wüstenwege asphaltiert und den Beduinen vom Kamel aufs Veloziped[2] gebracht haben wird, dann bleibt der Oper nur Abkehr von der Gegenwart, Nachlese an Stelle neuer Ernte, Ausarbeitung der beaux restes[3] mit frischen musikalischen Mitteln. Aber diese Mittel werden nicht mehr zeugend und fortpflanzend, sondern in der Hauptsache nur antiseptisch zu wirken haben. Immerhin wird sich der natürliche Reiz der Gattung noch durch Jahrhunderte behaupten und jedenfalls so lange, bis der Zukunftsmensch verlernt haben wird, mit der Vergangenheit emotionell zu empfinden. Man braucht gar nicht so weit zu gehen wie M a x N o r d a u[4], der aus den Analogien des Tanzes, der Fabel und des Märchens, da sie einst die Beschäftigung der vornehmsten und geistig Reifsten bildeten, den Wahrscheinlichkeitsschluß zieht, daß schon nach einigen Jahrhunderten die Kunst

[1] *Hauptfigur in Pietro Mascagnis (1863-1945) Oper "Cavalleria Rusticana", deren Uraufführung 1890 in Rom stattfand.*

[2] *Fahrrad.*

[3] *die schönen Reste. Im Französischen bedeutet "avoir de beaux restes", daß eine Frau trotz ihres Alters noch schön aussieht.*

[4] *Max Nordau (1849-1923) war ein Schriftsteller, Politiker und Mitbegründer der Zionistischen Weltorganisation.*

Die Kunst in tausend Jahren

als solche reiner Atavismus¹ geworden und nur noch vom emotionellsten Teile der Menschheit, den Frauen, der Jugend, vielleicht nur der Kindheit gepflegt sein wird. Desto unbedenklicher wird man seine schon für die Gegenwart gültige psychologische Bemerkung annehmen, daß die Entwicklung überhaupt vom Trieb zur Erkenntnis, von der schweifenden zur geregelten Ideenassoziation geht. „An die Stelle der Gedankenflucht tritt Aufmerksamkeit, an die der Laune der vom Verstande geregelte Wille. Die Beobachtung besiegt also die Einbildungskraft, und der künstlerische Symbolismus, das heißt das Hineintragen irriger persönlicher Deutungen, wird immer mehr vom Verständnis der Naturgesetze verdrängt." Ich bekenne mich gern zu dieser weitblickenden Anregung Nordaus, muß jedoch im selben Atem eine scharfe Trennung zwischen unseren Grundbekenntnissen aussprechen. Ich bin Progressist², habe dies in schriftstellerischer Lebensarbeit bewiesen und glaube nicht an pathologische Entartung, sondern nur an biologische Notwendigkeiten. Eine dieser biologischen Notwendigkeiten gehört zur Darwinschen Ideenreihe und verlangt das vorzeitige Aussterben der Zwischenglieder, weil diese im Kampf ums Dasein bedrängter stehen als diejenigen Typen, die sich weiter voneinander differenziert haben. Die

¹ *Wiederauftreten von verschwundenen und überholten Erscheinungen (etwa in der Anatomie).*

² *Jemand, der an den Fortschritt glaubt und diesen bejaht.*

zwischen absoluter Musik und Poesie stehenden Mischlinge, Oratorium und Oper, müssen den Tribut eher zahlen, als die selbstständigen Eckpfeiler, die ihnen als Stütze dienen. Beide haben zudem, als an bestimmte Stoffkreise gebunden, von der Poesie der Zukunft keine erhebliche Bereicherung ihres wirklichen Inhalts zu erfahren; das Oratorium so wenig, daß es schon heute als vorübergehende Erscheinung erkannt wird. Die vollends zwischen ihnen eingekeilte geistliche Oper existiert kaum noch dem Namen nach und hat eigentlich schon im neunzehnten Jahrhundert die letzten Ehren erfahren.

Noch in unserer Zeit konnte es gelingen, die alte Helden- und Göttersage neu zu beleben. Aber gerade das Kunstwerk des großen Bayreuthers[1] zeigt bis zur Evidenz, daß das vorgeschrittenste Tonmaterial die Neigung hat, sich mit den urweltlichsten Vorgängen zu verknüpfen. Mit ihrem Schwerpunkt im Orchester, atavistisch in der Sprechweise, vorzeitlich in den dramatischen Motiven weist dieses Kunstwerk zugleich in die entlegene Vergangenheit und in die Zukunft; es deutet auf den kommenden Mann der nächsten Jahrhunderte, dem die Aufgabe zufallen wird: Abkehr von der Zwitterform und Loslösung der Musik von allen Erdenresten. Er wird weder die Edda, noch das Testament, noch den Sophokles nach packenden Motiven durchforschen, weder Wunschjungfrauen, noch

[1] *Richard Wagner.*

Die Kunst in tausend Jahren

Rachejungfrauen, noch perverse Jungfrauen der Sage auf die Bühne stellen; er wird vielmehr sein Genie in der Richtung der kosmischen Musik entwickeln, für die sich der noch im Halbschlummer befangene sechste Sinn im Ohre vorbereitet. Und sein Publikum wird die weiland[1] Oper als eine historische Reminiszenz[2] betrachten, mit ähnlichen Empfindungen, mit denen wir Zeitgenossen etwa eine Messe von Orlando di Lasso[3] anhören würden.

[1] *in der Vergangenheit, verstorben.*

[2] *Erinnerung.*

[3] *Orlando di Lasso (1532-1594) war einer der bedeutendsten Komponisten der Renaissance.*

Erkennbare Grenzen.

Bei einigen der reizvollsten Elemente können wir den Verwelkungsprozeß direkt beobachten. Wir haben sie noch in Blüte gekannt und sehen sie heute auf dem Siechbett, die Grazientrias[1]: Opera italianissima[2] — Gesangskoloratur — Balletmusik. Sie sind auf die festen Formen angewiesen und konnten sonach den verflüssigenden Kräften am wenigsten widerstehen. Fragt sie, die Ballerinen, die wenigen, die mit dem vollen Bewußtsein ihrer Kunst noch übriggeblieben sind, mit welchen Empfindungen sie heute an ein modernes Tanzgebilde herangehen; an eine jener Kompositionen, die nicht f ü r, sondern g e g e n die Beine ersonnen sind. Aber da gibt es „Reform", angebahnt von Künstlerinnen, die gleichfalls Formen sprengen wol-

[1] *Eine Trias ist eine Dreiheit. Die drei Chariten sind die Göttinnen der Anmut und die Töchter des Zeus und der Eurynome. Sie heißen Euphrosyne („Frohsinn"), Thalia („Festfreude") und Aglaia („die Glänzende").*

[2] *Wörtlich: sehr italienische Oper.*

Die Kunst in tausend Jahren

len, die es unternehmen, Chopinsche Nocturnes[1] und Beethovensche Sonatensätze zu tanzen. Schon daß diese Künstlerinnen dem Tanzwalzer gegenüber mit ihrer Rhythmik versagten, mußte bedenklich stimmen. Wer sie aber in ihrer ganzen Unbeholfenheit beobachtet hat, wenn sie sich unterfingen, ihre Glieder für Tonwerke einzurenken, von deren musikalischer Gliederung sie nicht die leiseste Ahnung besitzen, der mußte sich sagen: diese Reform ist der Anfang vom Ende.

Tanzunlust bei den ganzmodernen Komponisten, Tanzwidrigkeit bei den Reformerinnen, Tanzfaulheit bei der Jugend — sie sind die komplementären Erscheinungen zu der Tanzimpotenz einer von klarer Rhythmik und Tonalität abgekehrten Tonkunst. Auch hier heißt es: das alte aufbrauchen, solange die verklingenden Takte noch einigen Reiz bewahren, aber keine neue Sensationen mehr erwarten. Wenn die letzte Diva ihre letzte Bravourarie[2] ausgehaucht haben wird, dann ist auch die Tanzdämmerung nicht mehr fern. Und ich brauche mich gar nicht auf die Überschrift dieses Buches zu berufen: „in tausend Jahren" — ich kann um mehrere Jahrhunderte kürzer limitieren, um mit meiner Prognose diese Dämmerung zu erreichen.

[1] *Nocturnes sind in dieser Bedeutung Charakterstücke für Klavier. Die 21 Nocturnes von Chopin (1810-1849) entstanden zwischen 1827 und 1846.*

[2] *Eine Bravourarie ist eine schwierige, auf virtuose Wirkung abzielende Arie meist für Frauenstimmen.*

Alexander Moszkowski

Untrennbar ist der Tanz vom Nationalen. Ja, in keiner musikalischen Gattung vernehmen wir so deutlich den Pulsschlag, das Temperament und jede Eigenart eines Volkes, wie in seiner Tanzmusik. Auch hier finden wir ein Element, das vergeht und ganz folgerichtig ausstirbt, nämlich in der Folge der nivellierenden Kultur. Wenn sich die nationalen Verschiedenheiten überhaupt ausgleichen und verwischen, so findet die Musik, die den Reflex liefert, nichts mehr zum Widerspiegeln vor. Diese Reflexspezialitäten der Musik, das Orientalische, Spanische, Skandinavische, Ungarische, Polnische, ja sogar weiter gegriffen das spezifisch Deutsche, Russische, Französische, Italienische, sind Posten auf dem Aussterbeetat[1], sie werden allesamt von der kosmischen Musik verschlungen, die selbst aufhören wird, Musik in unserem Sinne zu sein.

Aber bisweilen geht doch eine starke Rückströmung durch das Publikum. Es ist als ob eine plötzliche Welle der Angst vor dem leeren Unbekannten die Massen dahin jagte, wo noch das Alte exerziert wird. Da tut sich eine italienische Oper auf, in der eine Kehlvirtuosin mit Lucia und Traviata Triumphe feiert; dort erregt eine slavische Tänzerin, die atavistisch tanzen kann, Stürme der Begeisterung mit altbackenen

[1] *aussterben, eingehen, nicht fortbestehen sollen (ursprüngliche Bedeutung für die Posten eines Budgets, die zwar verlängert werden, aber keine Zukunft haben).*

Die Kunst in tausend Jahren

Walzern. Und dann regen sich wohl auch im Gehege der Kritiker sehnsüchtige, klagende, rückwärtsverlangende Stimmen. Die leicht faßliche Melodie wird wieder Trumpf, man verwünscht die Folterkomponisten, und leichtgläubige Gemüter könnten wohl auf die Meinung verfallen, die Zukunftkunst brauche nur ernstlich zu wollen, um eine Wiedergeburt aus der einfachen Diktion der Vorzeit zu gewinnen; und in endloser Wiederholung dieses Verfahrens könnte sie mit stetig erneuertem Inhalt sehr wohl das ewige Leben erlangen.

Aber hier lauert der Trugschluß. Der kurze Rückprall gestauter Massen kann den Strom nur zeitweilig aufhalten, aber die Richtung zum Ozean, zur kosmischen Endflut, nicht ändern. Und wiederum muß ich an das Gesetz appellieren, das die Gleichheit zwischen Phylogenie und Ontogenie ausspricht. Das Menschengeschlecht als Ganzes repetiert in langen Zeiträumen die nämlichen Formen, die das Individuum in raschem Ablauf erledigt. Es kann ernstlich ebensowenig zu den Liebhabereien der Jugend zurückkehren, wie ein Schachmeister zu den Verlockungen des Murmelspiels. Alles Antikisieren[1], jedes naive Zurückschraubenwollen im Sinne malerischer oder musikalischer Präraffaeliten[2] beruht auf Selbstbetrug. Ebenso könnte sich ei-

[1] *als antik erscheinen lassen.*

[2] *Die Präraffaeliten waren englische Maler in der Mitte des 19. Jahrhunderts, deren Stil stark von den italienischen Malern ab*

ner die Poesie des Morgenlandes vorgaukeln, wenn er sich durchs Gewühl der Automobile in einer Sänfte tragen läßt. Selbst im verwegensten Phantasten bleibt ein Rückstand von Besinnung, der sich nicht bluffen läßt, der ihm zuruft: du bist nicht Träger einer Idee, sondern eines für die Nacht geliehenen Kostüms, das du ablegen wirst, wenn die Laune verfliegt. Ein mit modernen Klängen gesättigtes Ohr erfreut sich an den Melismen Rossinis und Donizettis oder an einem gut getanzten Czardas[1] etwa so, wie sich ein gereifter Mann des Nordens an der Phantastik eines Maskenfestes berauscht; immer mit dem Nebengedanken: Ausnahmsfall! Jugenderinnerung! und mit dem nie zu übertäubenden Untergefühl: Überwunden! für immer überwunden!

dem 14. Jahrhundert bis zur Renaissance beeinflußt war.

[1] *Ungarischer Tanz; der Name ist vom Wort für Wirtshaus abgeleitet.*

Das Erlöschen der Künste.

„Die Kunst ist eine Vermittlerin des Unaussprechlichen; darum scheint es eine Torheit, sie wieder durch Worte vermitteln zu wollen." Dieser Satz Goethes enthält eigentlich eine Verurteilung jeder ästhetischen Analyse. Aber es ist eine bedingte Verurteilung. Goethe selbst ist in diese Torheit mit zahllosen Worten der Weisheit verfallen, unter denen seine Sentenz am höchsten steht: „bilde Künstler, rede nicht!" Die Weisung wird der Vertreter der unsubstantiellsten Kunst am leichtesten befolgen, weil es ihm am schwersten ist, sie zu umgehen. Aber je schwerer es erscheint, über Musik zu reden, desto leichter wird es wiederum, ihren historischen Ablauf darzustellen, weil die in Betracht kommenden Zeiträume hier am kürzesten und übersichtlichsten sind. Alles hat sich sozusagen in Sehweite zugetragen. Die Musik ist die Blume, die am spätesten zum erblühen gelangte und die folgerichtig am frühesten dem Verwelken anheimfallen muß. Der Zeder, die auf tausend Jahre zurückblickt, trauen wir eher noch weitere tausend Jahre zu, als der jungen Lilie neben ihr, deren Knospen wir beobachtet haben. Sie enthält im Ablauf ihrer Erscheinungen weniger Unbe-

kannte. Es ist weniger Paläontologisches[1] darin, die durch merkbare Verschiedenheit auffallenden Positionsglieder liegen enger beieinander, die Unbekannte der Zeit bietet uns deutlich wahrnehmbare, rasch aufeinanderfolgender Zäsuren[2], die das Errechnen der Zukunft erleichtern. Wesentlich aus diesem Grunde ist die Musik in den vorliegenden Betrachtungen zum Ausgangs- und Kernpunkte gewählt worden.

Die stärkste Konsistenz in Ansehung der Zeit zeigt die Dichtkunst, weil in ihren großen Werken das Antiseptikum[3] des Verstandes steckt, das sie gegen die zersetzenden Einflüsse der Zeit bis zu einem gewissen Grade immun macht. Die Gesänge des Homer, die Dramen des Äschylos[4], das Gedicht des Kalidasa[5] erscheinen uns alt und verwittert, aber nicht durchaus veraltet und verwest. Als Spiegelbilder des Lebens geben sie uns auch heute alle Züge der Wirklichkeit, die

[1] *Die Paläontologie ist die Wissenschaft von den Lebewesen vergangener Erdzeitalter.*

[2] *Einschnitte.*

[3] *Mittel, um die Infektion einer Wunde und eine Sepsis (Blutvergiftung) zu verhindern.*

[4] *Aischylos (525 bis 456 v. Chr) war einer der großen Dichter der griechischen Tragödie.*

[5] *Kalidasa war ein indischer Dichter etwa Ende des vierten bis Anfang des fünften Jahrhunderts und Hauptvertreter der Sanskrit-Lyrik.*

Die Kunst in tausend Jahren

von der politischen und sozialen Nivellierung noch übrig gelassen wurden. Sie zeigen vor allem die Kontraste zwischen Hoch und Niedrig, zwischen Menschenschwäche und Naturkraft, sie zeigen die Fallhöhe der Großen, den Wert der Distanz, die als Kunstfaktor ihr Geltung behaupten wird, bis die Kultur sie endgültig überwindet. Und so auch umgekehrt. Ein alter Meister der Dichtkunst würde, wenn er heute wiederkehrte, in der Lage sein, ein modernes Stück wenigstens im Aufbau und den Grundzügen zu begreifen. Ich stelle mir ein persönliches Privatissimum[1] mit einem antiken Großmeister vor. Da könnte ich freilich übersetzen, erklären und deuten, so viel ich wollte, ich würde niemals dahin gelangen, einem Anakreon[2] eine moderne Lyrik von Liliencron[3] oder Dehmel[4] begreiflich zu machen. Aber ich getraute mir, in einem mäßig ausgedehnten Kursus den Plautus[5] so weit zu orientieren,

[1] *Eine Veranstaltung nur für einen ausgewählten Teilnehmerkreis.*

[2] *Anakreon (um 575/570 v. Chr. bis 495 v. Chr.) war ein griechischer Lyriker.*

[3] *Detlev von Liliencron (1844-1909) war ein deutscher Lyriker, Prosa- und Bühnenautor.*

[4] *Richard Fedor Leopold Dehmel (1863-1920) war ein deutscher Schriftsteller.*

[5] *Titus Maccius Plautus (* um 254 bis um 184 v. Chr.) war einer der ersten Komödiendichter im alten Rom.*

daß er die annähernde Vorstellung eines Dramas von Wildenbruch[1], ja sogar von Ibsen[2] gewänne. Ob's ihm gefiele, steht dahin, aber er würde ungefähr verstehen, was der neue Dichter gemeint und gewollt hat. Im Gebiete der Baukunst und Skulptur würde dasselbe Experiment noch weit schneller und sicherer glücken. Kalikrates[3] würde den Messel[4], Phidias[5] den Reinhold Begas[6], Donatello[7] den Rodin[8] begreifen. Ja, auf den ersten Blick würden sie ohne den geringsten Zweifel empfinden: das ist unsere Kunst! anders dargestellt, aber zweifellos unsere. Und in weiterem Abstande würde Zeuxis[9], oder näher gegriffen Giotto[1], vor ei-

[1] *Ernst von Wildenbruch (1845-1909) war ein deutscher Schriftsteller und Diplomat.*

[2] *Henrik Ibsen (1828–1906), norwegischer Schriftsteller und Dramatiker.*

[3] *Kallikrates (um 470 bis 420 v. Chr.) war ein antiker griechischer Architekt.*

[4] *Alfred Messel (1853-1909) war ein deutscher Architekt.*

[5] *Phidias (um 500/490 bis um 430/420 v. Chr.) war ein antiker Bildhauer.*

[6] *Reinhold Begas (1831-1911) war ein deutscher Bildhauer.*

[7] *Donatello (um 1386 bis 1466) war ein italienischer Bildhauer.*

[8] *François-Auguste-René Rodin (1840-1917) war ein französischer Bildhauer und Zeichner.*

[9] *Zeuxis von Herakleia, griechischer Maler im 5. und 4. Jh. v. Chr.*

Die Kunst in tausend Jahren

nem modernen Aktbilde immerhin noch Absicht von seiner Absicht erkennen. Nehmen wir in der Musik dagegen ganz kleine Zeitmaße. Was wüßte wohl Mozart mit dem Feuerzauber[2] anzufangen? was Haydn mit dem Tanz der Salome[3]? was Rossini mit dem Après-midi d'un Faune[4]? Und was hilft da alle Erklärung und Wiederholung? sie wüßten nicht die leiseste Beziehung zwischen diesen Künsten und ihrer Kunst herauszufühlen und wären weltenweit davon entfernt, dergleichen überhaupt als Musik wiederzuerkennen. Der Analogieschluß ist unabweisbar: jene Elemente, die der Poesie und den bildenden Künsten der Zeit gegenüber eine gewisse Kontinuität verbürgen, sind in der Musik nahezu ausgeschaltet, diese ist verurteilt oder auch berufen, einem Novum[5] Platz zu machen, das nach heutigem Gehörmaße nicht mehr Musik sein

[1] *Giotto di Bondone (1266-1337) war ein italienischer Maler und Wegbereiter der Renaissance.*

[2] *die 3. Szene im 3. Akt aus Wagners Walküre.*

[3] *Salome (op. 54) ist eine Oper in einem Akt von Richard Strauß (1864-1949), auf der Grundlage des Dramas gleichen Namens von Oscar Wilde aus dem Jahre 1891. Die Uraufführung fand 1905 in Dresden statt.*

[4] *Prélude à l'après-midi d'un faune (Vorspiel zum Nachmittag eines Faunes) ist eine symphonische Dichtung von Claude Debussy (1862-1918) und wurde am 22. Dezember 1894 in Paris uraufgeführt.*

[5] *etwas Neues.*

wird. Was es sein wird? Ignoramus[1]. Wir können höchstens sagen: etwas fürs Ohr; etwas in Schwingungen, aber nichts in Ganz- und Halbtönen Ausdrückbares. Etwas Kosmisches, das sich nicht in Notenschrift festhalten, nicht auf einem Podium exekutieren läßt; eine Neukunst, für die unser Gehör noch taub ist, die sich auf eine noch unbekannte Erregbarkeit stützt; etwas für einen Sinn, der wahrscheinlich als Nervenkomplex anatomisch schon vorgebildet, aber zur künstlerischen Betätigung noch gar nicht herangezogen ist und erst dann zu künstlerischer Empfängnis erwachen wird, wenn die bekannten Gehörfunktionen musikalisch abgewirtschaftet haben werden.

Dem künstlerischen Auge steht ein ähnlicher, wenn auch langwierigerer Prozeß bevor. Er wird dadurch verzögert, daß die Malerei im Kontakt mit der Wirklichkeit lebt, den sie definitiv nicht aufgeben kann, ohne sich selbst aufzugeben. Aber an sie schleicht sich eine andere Gefahr heran. Sie ist die einzige unter den Künsten, die nicht nur in ihrem Substrat, in der Emotion, sondern auch in ihrer H e r v o r b r i n g u n g von der Technik bedroht wird. Das klingt im ersten Anlauf banausisch, muß aber doch in diesem Zusammenhang ausgesprochen werden. Und einige der vorzüglichsten Künstler haben es auch schon ausgesprochen, wenn auch mit selbstverständli-

[1] *Wir wissen es nicht.*

Die Kunst in tausend Jahren

chen Vorbehalten. Hören wir Alma Tadema[1]: „Ich bin überzeugt, daß die Photographie einen sehr gesunden und nützlichen Einfluß auf die Kunst ausübt. Sie ist den Malern außerordentlich nützlich." Delacroix: „Wenn sich ein genialer Künstler der Daguerrotypie[2] bediente, wie man sich ihrer bedienen muß, dann würde er sich zu einer Höhe aufschwingen, von der wir keine Ahnung haben." Wiertz[3]: „Ehe ein Jahrhundert vergeht, wird diese Maschine (die photographische) alles ersetzen: die Pinselführung, die Palette, die Farbe, die Geschicklichkeit, die Gewohnheit, die Geduld, das schnelle Auge, den Ateliertrick, die Technik, die Glätte." Und wenn auch zahlreiche andere Größen die Photographie nur sehr bedingt oder gar nicht gelten lassen wollen, so sieht man doch: hier ist eine Technik aufgetreten, die sich als Hilfsmittel oder Konkurrentin anschickt, in die Geschäfte der Kunst einzugreifen.

Es vergeht keine Ausstellung, ohne daß die Kritiker von dem ganz ernst gemeinten Kunstwerte der Photographie reden; ja die Fälle sind nicht selten, in denen ihr ein höherer Wert zugesprochen wird, als den

[1] *Lawrence Alma-Tadema (1836–1912), britischer Maler und Zeichner.*

[2] *Die Daguerreotypie war ein Fotografie-Verfahren, das von dem französischen Maler Louis Jacques Mandé Daguerre zwischen 1835 und 1839 entwickelt wurde.*

[3] *Antoine Joseph Wiertz (1806–1865), belgischer Maler, Zeichner und Kupferstecher.*

gleichzeitig ausgestellten, von Künstlerhand geschaffenen Porträts. Selbst derjenige Beurteiler, der diesen Wert der Photographie recht gering einschätzt, muß zugeben, daß sich die Distanz zwischen ihr und den wirklichen Malerwerken von Jahr zu Jahr verringert. Mag die Distanz auch eine ungeheure sein, so findet doch eine Annäherung statt, in der das stärkere Tempo von der Technik eingeschlagen wird. Ihr positiver Einfluß ist unverkennbar, und wenn wir bei minderwertigen Genremalern[1] den gegründeten Verdacht äußern, daß sie nach Photographien arbeiten, so liegt auch in diesem Verdacht die Anerkennung eines Kunstwertes; eine noch stärkere in der Wahrnehmung, daß die Momentphotographie selbst den besten Künstleraugen für die Erfassung transitorischer Vorgänge Lehrmeisterin geworden ist[2]. Wo gibt es dergleichen in der Poesie und in der Musik? Wo ist die Technik, die auch nur aus Siriusferne[3] versuchen wollte, das allerkleinste, allernichtigste poetische oder kompositorische Element zu leisten? Es gibt keine, es kann keine

[1] *Die Genre-, Milieu- oder Sittenmalerei stellt alltägliche Szenen dar und sucht vor allem die Umgebung und die Lebensweise wiederzugeben.*

[2] *Beispielsweise war es vor dem Aufkommen der Photographie nicht bekannt, wie Pferde sich genau bewegen. Für den Betrachter waren die Bewegungen zu schnell.*

[3] *Sirius ist ein Doppelsternsystem des Sternbildes „Großer Hund" und liegt 8,6 Lichtjahre von uns entfernt.*

Die Kunst in tausend Jahren

geben; denn die Wortpoesie und die musikalische Komposition sind rein produktive Künste, während in der Malerei bei allem Neuschöpferischen ein Rest von Modell und materiell Vorgebildetem nie zu überwinden ist. Aus dem schweren Bewußtsein dieser Abhängigkeit strebt der Künstlersinn zur Losreißung von der konturierten Wirklichkeit, zur Verbannung der Anekdote, ja überhaupt zur Darstellung der Stimmung an sich, in Farbenflecken, die wiederum in sehr ferner Zeit zu einer neuen Kunst, der rhythmisierten, nach Art der Musik in der Zeitdimension erfaßbaren Farbenkunst führen wird.

In die r e p r o d u z i e r e n d e Tonkunst freilich ist die Technik auch schon eingebrochen. Pianola[1], Mignonklavier[2], Phonograph[3] sind Mechanismen, die ganz zweifellos künstlerische Emotionen erzeugen und bis zu einem gewissen Grade den Kunstmenschen ersetzen. Dennoch sind sie als Requisiten[4] im Haushalte

[1] *Ein Pianola (zunächst nur ein Markenname) ist eine Selbstspielapparatur für Klaviere.*

[2] *Das Welte-Mignon-Reproduktionsklavier war der erste mechanische Musikautomat, der 1904 patentiert und ab 1905 vermarktet wurde.*

[3] *Der Phonograph war ein Gerät zur Aufnahme und Wiedergabe von Schall. Er wurde 1877 von Thomas Alva Edison (1847-1931) patentiert.*

[4] *Zubehör, Beiwerk.*

der Kunst höchst untergeordnet, dumpfe Knechte im Verhältnis zur Photographie, die auf eigene Entdeckungen ausgeht. Der Tonmechanismus vermag nur das nachzubilden, was ihm als fertige Künstlertat bereits vorgelegen hat, eine Komposition, eine gesungene Arie, eine Klavierleistung. Die Photographie sucht sich ihre Modelle im Leben, in der Natur und braucht nicht auf den vorbildenden Künstler zu warten. Sie souffliert[1] sogar ihre Anregungen dem Künstler, während Pianola und Phonograph nicht einen Ton hervorbringen, der ihnen nicht vom Künstler zugerufen wurde. Aber es erscheint nicht ausgeschlossen, daß diese Tonmechanismen dereinst das K o n z e r t getriebe gewaltig beeinflussen werden. Wir alle kennen heute schon Künstler, deren Vortragskunst vom Mignonklavier übertroffen wird, und die vor der Pianola als Persönlichkeitsmomente nur die Unreinheit des Passagenspiels und das stockende Gedächtnis voraushaben.

Wenn somit auch die Malerei als produktive Kunst in der Technik eine stärkere Konkurrentin hat als die Musik, so kann sie doch von der Prognose langfristiger bemessen werden, weil in ihr ein Abnutzungskoeffizient[2] weit gelinder wirtschaftet. Sie wird nämlich in

[1] *Ein Souffleur ist eine Person im Theater, die zur Unterstützung der Darsteller die Rollen flüsternd mitliest.*

[2] *Anteil, der abgenutzt wird.*

Die Kunst in tausend Jahren

viel geringerem Grade durch das Amüsement entwertet. Das Amüsementsbedürfnis ist die Begleiterscheinung der Kulturnivellierung und der durch diese hervorgerufenen Verlangweiligung der Welt. Die Freude an den Errungenschaften der Kultur, an der Zerkleinerung der Distanz läßt uns diese Verlangweiligung des gesamten Weltbildes nicht direkt ins Bewußtsein kommen. Im Vollgefühl der Überwindung merken wir nicht so recht das durch die Abschleifung aller Kontraste hervorgerufene Manko[1]. Nur als Untergefühl macht es sich geltend und verlangt nach Kompensation in der Zerstreuung. Da wird denn in all den höchst verfeinerten Tempeln der Kultur, in all den mondänen[2] und mit letzter Zivilisation gesättigten Vereinigungen und Veranstaltungen, die an sich wahre Brutstätten der Langeweile sind, die Kunst als Helferin angerufen. Sie muß dann auf Parketts und in Saisons mitarbeiten, den Rest der Zeit, den die Technik noch übrig gelassen hat, weiter zu zerkleinern. Und je besser ihr dies gelingt, desto kultureller erscheint sie uns raschmetronomisierten Genießern. Die Malerei hat mit diesem Frondienst[3] viel weniger zu schaffen, als die Musik. Was vordem noch hohe und selten ge-

[1] *Fehlbetrag, Mangel.*

[2] *Zur Halbwelt (Demi-Monde) gehörend, von zwielichtiger Qualität.*

[3] *Leistungen, die ein Leibeigener für seinen Herrn erbringen muß.*

hörte Tonkunst war, ertönt heute beim Five o'clock als Begleitung zur Konversation, wird morgen von einem vorstürmenden Rezensenten als Unterhaltung-Musik klassifiziert. Es versinkt in eine tiefere Schicht des Amüsements und zwar so schnell, daß neue Oberschichten gar nicht entsprechend nachwachsen können. Auch das Drama, zumal die Komödie, verraten die Spuren dieses Abnutzungskoeffizienten. Aber die dramatische Kunst kann das vermöge ihrer enormen Konsistenz und Zählebigkeit eher aushalten. Sie steht da wie der sagenhafte Granitberg, der dadurch verringert wird, daß ein Vogel seinen Schnabel an der Felskante wetzt; die Musik wie eine Waldpflanzung, in der Raubbau getrieben wird. Oder wenn der Vergleich mit einer Leuchte besser gefällt: als eine Kerze, die an beiden Seiten angezündet ist; oben leuchtet sie dem Kunstverstand, und unten wird ihr vom Amüsement das Material fortgebrannt.

Die Kunst in tausend Jahren

„In tausend Jahren."

Das ewige Feuer glüht nur in der Wissenschaft. Alle Helligkeit in ihr seit Thales[1] und Aristoteles ist nur ein erstes Aufflammen, und jeder Strahl, den sie entsendet, verdunkelt irgend ein Kunstelement. Sie legt Beschlag auf die Interessen und leuchtet in Gebiete hinein, die Helligkeit nicht vertragen können. Denn die Kunst lebt von Illusionen, nichts in ihr ist erweislich richtig, alles jener holde Wahnsinn[2], der den Dichter begeistert und der vom Dichter gefeiert wird. Das „nullum ingenium sine dementia"[3] gilt nur in der Kunst. Noch schwingen mächtige Saiten in uns, die eine willige Resonanz abgeben für diese dementia;

[1] *Thales von Milet (um 624 bis um 547 v. Chr.) war ein griechischer Philosoph, Mathematiker und Astronom.*

[2] *Zitat aus dem Versepos „Oberon" von Christoph Martin Wieland (1733-1813) aus dem Jahre 1780: „Wie lieblich um meinen entfesselten Busen / Der holde Wahnsinn spielt!"*

[3] *Verkürztes Zitat von Seneca (1-65): „nullum magnum ingenium sine mixtura dementia fuit" (es ist kein großes Genie ohne eine Beimischung von Wahlsinn gewesen").*

noch reagieren wir freudig auf sie, und wenn uns der Wohllaut der Lyrik, die Teufelsmagie des Faust, die Widerspruchswunder der Nibelungen entgegentreten, so empfinden wir den Widersinn noch als zeitliche Notwendigkeit des Entzückens, und wir wollen in solchen Momenten nichts von der Richtigkeit eines Keplerschen Gesetzes oder einer Logarithmentafel wissen. Aber essetai hemar![1] Einst wird kommen der Tag! Nicht bedeutungslos ist es, daß die Wahrheit auch in der Kunst immer größeres Terrain der Lüge abgewinnt, daß sie im Drama den wirklichen Menschen verlangt, in der deklamatorischen Musik die Richtigkeit des Ausdrucks betont, durchweg die Charakteristik über die Schönheit stellt. Es sind Wissenschaftselemente, Tropfen der Erkenntnis, die in die feinen Poren der Kunst eindringen, dort kristallisieren und mit tückischen Molekularkräften gegen das zarte Gewebe arbeiten.

In der Formalästhetik haben wir eine dieser Kräfte erkannt, die sich gegen ihren Lebensnerv verschworen haben. In mächtigem Abstand von ihr zeigt sich ein weiterer Feind, der aus dem Lager der Evolutionstheorie heranrückend, der Kunst auf einer andern Seite in die Flanke fallen will.

[1] *Erster Teil eines Ausspruchs von Hektor in der Ilias: „Einst wird kommen der Tag, da die heilige Ilios [d. i. Troja] hinsinkt."*

Die Kunst in tausend Jahren

Herbert Spencer[1] hat in seinen „Essays"[2] den ersten Anlauf genommen, das Entwicklungsprinzip nach Darwinscher Methode in die Kunst einzuführen. Er gibt nur die Anfänge. Aber am Ende seines Weges wird die Erkenntnis stehen: Schön und Häßlich sind nur Umdeutungen für Nützlich und Schädlich. Alles, was uns heute schön erscheint, war in der Urstufe etwas Nützliches, sei es für die Erhaltung des Individuums, sei es für die Fortpflanzung der Gattung. Und die wichtigste Funktion, die hier in Betracht kommt, ist die Erregung des Geschlechtszentrums. Der Vogelgesang, der diese Funktion noch heute unverhüllt ausübt, ist der paläontologische Rest, den uns die Natur zur Erforschung dieser Entwicklungskette darbietet.

Aus diesem Ansatz einer Theorie schimmert uns vorerst nur ein äußerst schwaches Glimmen entgegen; nicht so hell, als das Funkeln eines Glühwurms im nächtlichen Urwald, bei dessen Schein wir uns über die Topographie[3] des Landes orientieren sollen. Aber es ist doch der Anfang einer Erkenntnis, der nur einmal ausgesprochen zu werden braucht, um der Fort-

[1] *Herbert Spencer (1820–1903), britischer Philosoph und Soziologe.*

[2] *Gemeint ist das dreibändige Werk: Essays: Scientific, Political, and Speculative vo 1891.*

[3] *die geographische Lehre der Lagebeschreibung von Objekten auf der Erdoberfläche.*

setzung sicher zu sein. Die ungeheure Schwierigkeit des Problems bedingt nichts anderes, als ungeheure Zeiträume zu seiner Bearbeitung, und mit solchen Zeiträumen ist die ewige Zukunft nicht in Verlegenheit. Daß die Nützlichkeit auf anderen Wegen zur M o r a l erstarrt, wird der Folgezeit als eine Binsenwahrheit erscheinen. Hier ist das ganze Gebiet dem Beweise zugänglich; und dieser Beweis drängt alle Ethik vom Boden des kategorischen Imperativs[1] auf den des gattungserhaltenden Vorteils. Was vom Einzelfall für die Lebenspraxis der Menschheit verallgemeinert als ersprießlich[2] erkannt wird, gilt als sittlich; was in dem nämlichen Sinne schädlich erscheint, wird in gehäufter und vererbter Vorstellung als unsittlich verfemt[3]. Daher die Unsicherheit des Moralbegriffs und dessen Wechsel nach Zeit, Klima und veränderten Lebensbedingungen. Und man kann nicht behaupten, daß der Moralbegriff durch diese Erkenntnis an Göttlichkeit und Kunstwert gewonnen habe; denn er erscheint nicht mehr durch ein Transzendentes gehoben und verklärt, sondern durch den Egoismus belastet und herabgezogen.

[1] *Nach Immanuel Kant (1724-1804): „Handle nur nach derjenigen Maxime, durch die du zugleich wollen kannst, dass sie ein allgemeines Gesetz werde."*

[2] *nutzbringend.*

[3] *geächtet.*

Die Kunst in tausend Jahren

Wenn aber dereinst auch die Kunst s c h ö n h e i t als aus dem Erdreich der Nützlichkeit erwachsen und mit Egoismus gedüngt erkannt wird, dann muß auch i h r e Herrlichkeit erblassen. Diese Erkenntnis und noch viel mehr die fortgesetzte Gewöhnung an diese Erkenntnis führt nicht über die Spitze des Parnasses[1] hinweg zu lichten Himmelshöhen, sondern in die Niederungen der Notwendigkeit. Die Kunst ist dann nicht mehr absolut für die Kunst vorhanden, schwebt nicht als ein Erhabenes über uns, sondern liegt in der Ebene des Lebens, koordiniert mit Gattungserhaltung, Fortpflanzung und förderlicher Erregung des Geschlechtszentrums. Nicht die heilige Auffassung Wolfram v. Eschenbachs[2] setzt sich durch, sondern die brutale Theorie Tannhäusers[3]. Und so ahnen wir, daß aus einer vorläufig dunklen Ecke der Wissenschaft abermals eine Gewalt hervorbrechen wird, die sich mit andern Gewalten zu einem Pogrom[4] auf den Kunstwert verbündet.

[1] *Der Parnaß ist ein 2.455 Meter hoher Gebirgsstock in Zentralgriechenland. In der griechischen Mythologie war er Apollo geweiht und die Heimat der Musen, der Göttinnen der Künste, weshalb er auch als Sinnbild und Inbegriff der Lyrik gilt.*

[2] *Wolfram von Eschenbach (um 1160/80 bis 1220) war ein Dichter und Minnesänger.*

[3] *Tannhäuser (gestorben nach 1265), war ein deutscher Minnesänger und Spruchdichter.*

[4] *Pogrom bedeutet im Russischen wörtlich: „nach dem Donner",*

Alexander Moszkowski

Wenn diese vorerst nur in den leisesten Anfängen vorhandene Theorie Ausdehnung, Vertiefung, System gewonnen haben wird, wenn die Linien einer Melodie, der Wohllaut eines Gedichtes annähernd so als Sexualcharaktere begriffen werden, wie die Buntheit eines Vogelgefieders oder Schmetterlingsflügels, dann wird vielleicht der archimedeische Punkt der Kunsterkenntnis erreicht werden. Etwas allgemein Anerkanntes könnte dann endlich aus der Flut der Polemik emportauchen. Nämlich ein absolutes Wertmaß in dem Sinne, daß diejenige Kunstgattung am höchsten bewertet wird, die nachweislich am intensivsten die Geschlechtszentren anregt, im Zuge der Arterhaltung die wirksamsten biologischen Impulse geliefert hat. Und es verschlägt dann nichts, wenn diese Erkenntnis in eine Zeit fällt, die den Reiz des Melodiösen selbst vollständig überwand und die Gefühlslyrik als eine Reinkultur des Unsinns begriff. Abgestorbene Werte werden dann ringsum das Museum der Kunst erfüllen. Aber in diesem Museum wird Einheit und Wissenschaftlichkeit herrschen, und die Betrachter werden ganz genau wissen, wieviel jede einzelne Nummer im Haushalt der entwickelnden Natur wert gewesen ist.

im übertragenen Sinne: „Verwüstung", „Zerstörung", „Krawall". Bezeichnet wurden so gewalttätige Auschreitungen gegen Juden, vor allem in den 1880er Jahren. Hier im übertragenen Sinne als Ausschreitung verwendet.

Die Kunst in tausend Jahren

Eine nicht zu unterschätzende Stütze für diese Ansage liefern uns indirekt diejenigen Sinne, welche sich niemals zu einer Kunstschönheit emporgearbeitet haben, nämlich der Geruch und der Geschmack. Beide sind stationär geblieben aus dem Grunde, weil sie von Anbeginn den Zusammenhang zwischen dem Angenehmen und dem Nützlichen, hygienisch Fördernden unmittelbar erkannt haben. Nur in verschwimmenden Dichterträumen fließen die Interessensphären sämtlicher Sinne durcheinander. In E. T. A. Hoffmanns Impression wird die rote Nelke zum Waldhorn. Sein Kapellmeister Kreisler droht, sich mit einer übermäßigen Quinte zu erdolchen, er trägt dabei einen Rock in Cis-Moll und einen Kragen in D-dur. Hans v. Bülow verlangte, daß gewisse Stellen röter oder grüner gespielt werden, und wenn man sich ein Orchester vorstellt, das dieses Kommando vollständig begreift, so könnte man sich mit einiger Anstrengung auch eine Geruchs- oder Geschmackssinfonie als in Zukunft möglich denken. Aber diese Prognose soll ausgeschaltet werden. Zwischen rot und A-dur, grün und Cis-moll, zwischen Auge und Ohr kann schon heute ein gewisses Illusionsverständnis walten. Geruch und Geschmack haben zu sehr mit der Nützlichkeit Bekanntschaft gemacht, um sich in visionären Ahnungen zu ergehen. Sie trugen von jeher die wissenschaftliche Kontrolle mit sich herum und waren somit niemals in der Lage, die Illusion zu pflegen. Beide kennen die Kunst nur als eine gewisse Verfeinerung ihrer Genüsse in höchst engen Grenzen. Die Nachbarsinne, Ohr und Auge arbeiten

von Natur aus ohne solchen Kontrollapparat. Erst durch den erkennenden Verstand werden sie gezwungen werden, sich mit jenen Zusammenhängen abzufinden, für deren Wahrnehmung in ihrer sinnlichen Konstruktion kein Nerv vorhanden ist.

Wann dies geschehen wird? Sie werden im Ernst auch eine annähernde Schätzung von mir nicht erwarten. Ebenso wie bei der Abmessung der Weltdistanzen der Kilometer versagt und an seiner Stelle die Sonnenferne, die Lichtsekunde und das Lichtjahr eintritt, wird man wohl auch hier statt des Zeitjahrs und Zeitjahrhunderts eine übergeordnete Einheit zu Hilfe rufen müssen. Meine ernste Untersuchung soll aber nicht in eine Zahlenspielerei ausarten. Wir haben hier, kurz gesagt, mit Verstandesepochen zu rechnen. So wenig der Mensch der Tertiärzeit[1] befähigt war, ein verwikkeltes System von Gleichungen zu übersehen und auszurechnen, so wenig sind wir heut imstande, von dem Ansatz einer Kunstevolutionstheorie das Endresultat in ausreichend klarer Beleuchtung zu erkennen. Der Intellekt steht da vor verschlossenen Fächern. Deren Oeffnung wird erst möglich sein, wenn sich die Geistesschärfe des Zukunftsmenschen zu der feinstge-

[1] *Das Tertiär ist ein geologischer Zeitabschnitt von vor 65 Millionen Jahren bis vor rund 2,6 Millionen Jahren.*

Die Kunst in tausend Jahren

schliffenen von heute verhalten wird, wie die eines Helmholtz[1] zu der eines Pfahlbauern.

Die tausend Jahre der Überschrift dieses Buches sollen daher nur eine Sprachformel sein, die auf ihren Zahlenwert nicht geprüft werden darf. Sie sollen nur eine Fernprognose darstellen, die immerhin größeren Anspruch auf Zuverlässigkeit erhebt, als jede Nahprognose. Unsere Vorahnung, die beim nächsten Hindernis nicht um die Ecke kann, vermag im Weitflug Wunderbares zu leisten. Mit freiem Auge können Sie von Ihrem Fenster aus den Polarstern erblicken, aber wenn Sie von Berlin bis Magdeburg sehen wollen, so hilft Ihnen kein Teleskop der Welt. Und so leiden fast alle prognostischen Aussprüche an einer kärglichen und engherzigen Nahbegrenzung. Napoleon mußte mit seinem Wort, daß Europa in fünfzig Jahren kosakisch oder republikanisch sein würde, ins Unrecht geraten, nicht weil er prinzipiell daneben griff, sondern weil er zu kurz limitierte. Die Alternative „republikanisch" wird wahrscheinlich richtig sein, wenn die fünfzig Jahre zu fünfhundert erweitert werden. Und Bellamys[2] soziale Ansage, die in neunzig Jahren fällig ist,

[1] *Hermann Ludwig Ferdinand von Helmholtz (1821-1894) war ein deutscher Physiologe und Physiker.*

[2] *Edward Bellamy (1850-1898) war ein amerikanischer Autor und Politiker ("Nationalist Clubs"), dessen bekanntestes Werk, der 1888 erschienene Zukunftsroman: „Ein Rückblick aus dem Jahre 2000 auf das Jahr 1887" war.*

wird am Verfalltage auch nicht viel richtiger sein als heute. Wer prognostizieren will, darf mit den Jahrhunderten nicht knausern.

Er darf aber auch an keiner Erscheinung des Gegenwärtigen hängen bleiben und muß mit dem Mut zur Zeitdimension auch den Mut des Opfers aufbringen. Er muß vor allem die vertraut und lieb gewordene Vorstellung von irgendwelcher Dauerhaftigkeit von sich werfen. Der Kirchenvater, der sich die ewige Seligkeit als ein ewiges Psalmensingen vorstellt, ist hierin weitsichtiger, als die Verfasser der meisten prognostischen Bücher irdischen Inhalts. Wir besitzen eine französische Utopie aus dem achtzehnten Jahrhundert, dessen Verfasser die Wende des Zwanzigsten romanhaft zu prophezeien unternahm. Aber seine Romanfiguren fahren in der Zeit der Blitzzüge mit der Postkutsche und verständigen sich für die dringlichsten Angelegenheiten durch Briefe. Bellamy erblickt die Zukunft der Tonkunst in einem Telephon, das ans Bett angeschraubt wird und um acht Uhr früh den Schläfer mit einem entzückenden Adagio aufweckt. Er addiert einfach die ihm bekannten Elemente: Bett, Telephon, Adagio, und glaubt so eine künstlerische Ferne erraten zu können.

Das kann er nicht, und das kann keiner, der nur graduelle Treppen in die Zukunft hineinbaut. Ob ich die Postschnecke mit dem Nebengedanken einer gewissen Beschleunigung verewige, oder ob ich am Adagio festhalte, das ist im Grunde ein und dasselbe. Die

Die Kunst in tausend Jahren

erste Frage muß vor jeder Ansage lauten: wird es das überhaupt noch geben? und die Grundlage: „wird das Substrat[1] der ganzen Erscheinung, in unserem Falle, wird die Kunst überhaupt noch existieren?"

Ich verneine die Frage, und ich glaube genug Argumente aufgefahren zu haben, um die Verneinung ziemlich schlüssig zu gestalten. Von allen Seiten sind die Erkenntnisgründe herbeigekommen, aus der exakten und biologischen Wissenschaft, aus der historischen Betrachtung, aus alten und neuen Gesetzen, aus der Kunstentwicklung selbst, um uns konzentrisch auf diesen Punkt hinzudrängen. Und nicht als grausige Gespenster haben sie das Lager der Kunst umkrochen, um sie mit schlimmem Verhängnis zu schlagen; denn das Prinzip der pathologischen Entartung, der Fäulnis, des Marasmus[2], ist in diesen Untersuchungen nicht ausschlaggebend gewesen. Wir haben die Kunst, speziell die Musik, nicht als krank oder verwesend erkannt, sondern als endlich und von Urbeginn zu begrenzten Funktionen berufen. So mag sie in Schönheit sterben, die in Schönheit lebte, die Tonkunst der Opern und Konzerte; wie ein Ideal sich verflüchtigt, unbetrauert, nachdem es seine Sendung erfüllt hat.

[1] *das Zugrundeliegende.*

[2] *Auszehrung aufgrund von Proteinmangel.*

Alexander Moszkowski

Einst wird kommen der Tag.[1] Aber dann wird sich ein neues Feld aufgetan haben für irgend ein Etwas, das aus unserer Kunst herauszuwachsen bestimmt ist, wie die Blüte aus dem Samenkorn. Wollen Sie auch dieses Unbekannte Kunst nennen, so ist nichts dagegen einzuwenden. Nur müssen Sie sich dessen bewußt sein, daß es a l l e Elemente, mit denen wir heute operieren, die Tonhöhe, den Rhythmus, die Herkunft aus dem Instrument, die Fixierbarkeit in Noten, das Schwingungsverhältnis, ja, wahrscheinlich sogar die K l a n g qualität abgestreift haben wird. Es wird eine Gehörkunst sein, deren Offenbarungen aus der Natur, a u s d e m R a u m e direkt, ohne konzertante Vermittelung in den Sinn überfließen wird. In der Schwesterkunst, der Malerei, wird das Übergangsstadium dadurch gekennzeichnet werden, daß die „Gemäldespeicher" verschwinden, die Museen und Kunstausstellungen, gegen die sich das verfeinerte Auge schon in einer nahen Folgezeit mit der gleichen Heftigkeit auflehnen wird, wie sich unser Ohr gegen ein Konzert mit hundert gleichzeitig gespielten Programmnummern sträuben würde. Auf einer weiteren fernen Stufe wird die Malerei zur Augenkunst werden, o h n e B i l d e r ü b e r h a u p t, gewonnen und empfunden durch persönliches künstlerisches Erlebnis aus der Na-

[1] *Erster Teil eines Ausspruchs von Hektor in der Ilias: „Einst wird kommen der Tag, da die heilige Ilios [d. i. Troja] hinsinkt."*

Die Kunst in tausend Jahren

tur und deren transitorischen[1] Licht- und Farbenvorgängen. Ansätze zur Empfänglichkeit für solche optische Erlebniskunst jenseits von Pinsel und Palette sind schon heute in bevorzugten Künstleraugen vorhanden. Ausgebildet und auf weite Kreise verallgemeinert wird sie dem optischen Genuß Gebiete erschließen, in die der reproduzierende Apparat des Kunstmalers gar nicht einzudringen vermag. Die M e n s c h h e i t wird dann anfangen mit ihrem e i g e n e n Temperament die Natur zu sehen und in ihr die Stimmungen der Weltseele künstlerisch zu beobachten. Und wenn der Tastsinn so weit verfeinert ist, daß er aus den Pünktchen der Phonographenwalze die Zäsur eines Gedichtes heraushfühlt, dann wird ihn der Kunstverstand schon durch Entdeckung einer neuen Poesie überflügelt haben; einer Lyrik, die aus dem Rauschen des Waldes und aus dem Auge der Kreatur hohe Kunstwerte jenseits von Papier und Druckerschwärze gewinnen wird.

Heute stehen unsere Künste, wenn auch mit verschwimmenden Grenzlinien, so doch unvermischt nebeneinander; bisweilen in Symbiose oder mechanisch gemengt, aber nicht chemisch verbunden. In ihrer dereinstigen Feinheit können die Gehörraumkunst, die Augenkunst und die wortlose Lyrik geeignet sein, zu einer höheren Einheit zu verschmelzen, die ohne die uns geläufige Emotion, mit uns gänzlich unbekannten

[1] *vorübergehenden.*

Empfindungsqualitäten das Leben durchziehen werden. Und von der Höhe dieser Qualitäten herab wird die Zukunftsmenschheit all die Kunststreitigkeiten belächeln, mit denen wir Vorfahren uns das bißchen Genuß aus Opern, Konzerten, Bildern und Druckbänden verbittert haben.

* *

*

Ich sehe voraus, daß mancher mich nach meiner Legitimation für diese Betrachtungen und Untersuchungen befragen wird. Wie soll ich da bestehen? Ich bin kein Musiker, kein Maler, kein schaffender oder ausübender Künstler und gehöre auch nicht der professoralen Zunft an, die aus zwölf kompilatorischen[1] Werken über Ästhetik das dreizehnte baut. Einen Befähigungsnachweis[2] außerhalb der vorliegenden Studie vermag ich nicht zu führen. Meine einzige Legitimation für diese Schrift ist die, daß ich sie geschrieben habe.

[1] *zusammengestellt aus verschiedenen Teilen.*

[2] *staatliche Genehmigung zur Ausübung eines Handwerks.*

Anhang

Der Telegastrograph[1].

Nach Amerikanischen Berichten ist es gelungen, den langvermißten Telegastrographen zu construiren, nämlich eine Maschine, durch welche mit Hülfe elektrischer Ströme der Geschmack und Geruch einer jeden Speise oder eines beliebigen Getränks auf dem Wege des Drahtes nach jeder Entfernung hin übermittelt werden kann.

Ohne uns zuzutrauen die gewaltigen Umwälzungen, welche dieser Apparat im gesellschaftlichen Leben zweifelsohne hervorbringen wird, schon jetzt vollständig übersehen zu können, wollen wir doch einige der nächstliegenden Folgen skizziren und zwar in Form von Inseraten, wie wir sie hoffentlich in nicht allzuferner Zeit in unseren Zeitungen finden werden:

— Einem geehrten Publikum zur gefl. Nachricht, daß ich Ecke der Behren- und Friedrichstraße eine mit

[1] *Entnommen aus „Marinirte Zeitgeschichte" aus dem Jahre 1884 (Neuausgabe bei Libera Media: http://libera-media.de).*

Anhang

der Nordsee in directer Verbindung befindliche Stehfrühstücks-Drahtstube errichtet habe, und offerire ich frischen Holsteiner Austerngeschmack, die Stunde 50 Pf., Hummern-Illusion, die complete Täuschung à 75 Pf. Julitz, Hoftraiteur.

— Vorzügliche Madeira-Reizung, frisch von der Insel weg, sechsmal den Gaumen entlang für eine Mark bei Dressel.

— An einem Telegastrographentisch mit guter galvanischer Hausmannskost ist noch eine Elektrode zu vergeben; Näheres in der Expedition der Vossischen Zeitung.

— Echt importirte Cigarrotelegastrogramme, in Athemzügen, das Mille für 3,25 Mark, kommen täglich an bei: Saling: unter den Linden.

An Emma: Ob ich Deine Nähe auch vermisse,
 Liegt auch zwischen uns das Weltenmeer,
 Dringen dennoch Deines Mundes Küsse
 Telegastrographisch zu mir her!

Dem Generalpostmeister Stephan empfehlen wir für diese Maschine die folgenden Benennungen: Fernesser, Schmeckedraht, Zungenrekker, Gerichtsbote, Magentäuscher, Kostgeldsparer, Nimmersatt, Speisefaden, Schlemmseil, oder Bratantwort.

Reichsmusikalische Zukunftsbilder[1].

Auszug aus dem Reichstagsbericht vom 1. April 1910.

Abg. Klingemann: ... Und deshalb, meine Herren, muß der Ruf nach Staatshilfe zu einer allgemeineren Forderung erweitert werden; wir brauchen, um es kurz zu sagen, die Verstaatlichung der Musik! Angesichts des ungeheuren, von allen Seiten zugestandenen Einflusses der Tonkunst auf die Volksseele kann es uns nicht gleichgiltig sein, in welcher Weise sie ausgeübt und gehandhabt wird. Geben wir

[1] *Entnommen aus: „Anton Notenquetscher's Lustige Fahrten" aus dem Jahre 1895 (Neuausgabe bei Libera Media). Der Titel spielt auf den Roman „Sozialdemokratische Zukunftsbilder" von Eugen Richter von 1891 an, in dem die Wirklichkeit des Sozialismus vorhergesagt wird mit Spitzelsystem und Schießbefehl an der Grenze (Neuausgabe ebenfalls bei Libera Media). Alexander Moszkowski wandelt das in eine Zukunftsphantasie für die Politik seiner Zeit ab, die eine Verstaatlichung von immer mehr Bereichen anstrebt, wie etwa bei der Verstaatlichung der Eisenbahnen oder des Versicherungswesens.*

Anhang

endlich die manchesterliche Anschauung auf, nach der es jedem unbetitelten Stümper frei stehen soll, sich in der musischen Arena so breit zu machen, als es ihm irgend beliebt; bringen wir Zucht, Ordnung, Oberaufsicht, amtliches Wesen in die Sache! Auf keinem Gebiete hat das Prinzip der Konkurrenz so verwüstend gewirkt, wie auf diesem: wir haben hundert Schulen, eben so viele Methoden und Richtungen, die einander ausschließen, ja bekämpfen, da sie an hundert divergierenden Strängen zerren. Da ist es denn selbstverständlich, daß die hieraus entspringenden Leistungen, anstatt sich zu summieren, einander aufheben und nullifizieren. Mit einem Worte: es fehlt die Organisation, die dem gesamten musikalischen Apparate ein bestimmtes Richtungsziel anweist und alle vorhandenen Kräfte zur Erreichung dieses Ziels zusammenfaßt. Indem ich hierfür den Staat als einzig zuständigen Faktor anrufe, lege ich meinen Antrag auf den Tisch des Hauses nieder. Sie werden ihm Ihre Zustimmung nicht versagen, nachdem Sie sich überzeugt haben, wie segensreich die Verstaatlichung auf allen verwandten Gebieten gewirkt hat.

A b g. S o n d e r m e y e r. Ich kenne die Stimmung dieses Hauses zu gut, um mich noch irgend welcher Hoffnung betreffs der Aufrechterhaltung der freien musikalischen Privatarbeit hinzugeben. Trotzdem halte ich es für meine Pflicht, in letzter Stunde darauf hinzuweisen, daß die angestrebte Verstaatlichung gerade dasjenige in der Kunst ersticken würde, was wir

Reichsmusikalische Zukunftsbilder

Kenner am höchsten an ihr schätzen; die Offenbarung der Individualität. Nicht Drill und planmäßige Schulung, nicht Zünfte noch Regeln haben die Musik vorwärts gebracht, sondern die Genies, sie, die sich stets abseits von der Heerstraße gehalten haben und kein Dogma, keine Autorität, keinen Zwang einer vorgeschriebenen Richtung anerkannten. Versuchen Sie es nicht, das Genie vor den Staatskarren zu spannen; es würde unter einem Joche mit dem musikalischen Rindvieh ziehend, bald genug kläglich zusammenbrechen. Kommt es aber dennoch, wie wir befürchten, zur Annahme des Klingemannschen Antrags, so soll dies wenigstens nicht ohne den lauten Protest derjenigen geschehen, die mit mir in dem freien Wettbewerb, in der ungehinderten Entfaltung der Einzelleistung das Heil der Kunst erblicken.

Abg. Geiger: Als wir vor drei Jahren die musikalischen Innungen beschlossen, haben wir bereits die nämlichen Unkenrufe gehört, die uns soeben aus dem Munde des Vorredners entgegenklangen. Sie wissen indes, wie segensvoll sich das Institut bewährt hat; ich, als Obermeister der Violinspieler, bin in der Lage hinzuzufügen, daß sich meine Standesgenossen dem milden Zwange der Innung freudig fügen, um ihre schützenden Privilegien zu genießen. Gehen wir deshalb getrost einen Schritt weiter; vereinigen wir die Bataillone, die wir heute in den Zünften der Streicher, Bläser und Komponisten erblicken, zu einer Armee und seien wir überzeugt, daß sie in der Hand unserer ent-

Anhang

schlossenen und zielbewußten Regierung Wunder thun wird. Als selbstverständlich setze ich voraus, daß nur Meister mit Charge, Gradabzeichen und Pensionsberechtigung in den großen staatlichen Verband übernommen werden.

Der Reichskanzler. Die Regierung steht dem Antrage sympathisch gegenüber und wird nach erfolgter Annahme sofort alle Maßregeln ergreifen, um an Stelle der obwaltenden Zersplitterung im musikalischen Betriebe Ordnung und Einheitlichkeit zu setzen. Über die Kostendeckung können wir uns ja in der nächsten Session unterhalten.

* *
*

Reichsanzeiger vom 1. April 1911.

Der Hauptmann Gemoll à la suite des zweiten Komponisten-Regiments ist zum Major befördert und mit der Führung des vierten Rheinischen Tonsetzer-Betaillons betraut werden. —

Auf Befehl des Korps-Kommandos tragen die Mannschaften der A-dur-Sektionen fortan drei Kreuze auf den Achselstücken.

Reichsmusikalische Zukunftsbilder

Die Sängerin Amanda Schmetter von der fünften Sopran-Batterie zu Fuß ist wegen Versagens der höheren Töne zum Altistinnen-Train versetzt worden.

* *
 *

Verordnungsblatt vom 1. April 1912:

Se. Excellenz der Minister der tonkünstlerischen Angelegenheiten hat nachstehende Verordnungen erlassen:

An Sonn- und Feiertagen darf fortab nur in den Vormittagsstunden von 10 bis 12 Uhr komponiert werden. Häusliches Klavierspielen ist erlaubt, dagegen wird hiermit verboten, über die Straße hinweg zu musizieren.

Nachdem im Musik-Aichungsamte ermittelt worden ist, welchem Kraftverbrauch eine bestimmte Tonleistung entspricht, wird hierdurch in Übereinstimmung mit den analogen Paragraphen des Arbeiterschutzes festgesetzt:

Kinder unter zwölf Jahren dürfen nur bis zu 200 Kilogramm täglich Pianoforte spielen.

Anhang

Musikstücke, welche von Posaunisten und Trompetern mehr als fünf Kubikmeter Blaseluft beanspruchen, werden untersagt.

„Detonationen", welche sich im Bereiche des bel canto ereignen, fallen in Zukunft unter die Strafbestimmungen des Dynamitgesetzes.

Die Allegrosätze aller Symphonien unterliegen vom 1. Mai ab dem obrigkeitlich festgesetzten Einheitstempo. Die halben Noten entsprechen ausnahmslos einem Pendelschlag des 100 gestellten Reichsmetronomen, Verschleppungen oder Beschleunigungen ziehen die im Reichs-Vortragsgesetz vom 3. März 1912 bezeichneten Ordnungsstrafen nach sich.

* *
 *

Amtliche Musikzeitung, bearbeitet im kritischen Büreau unter Aufsicht Geheimer Rezensions-Räte:

Gestern fand im Treppenhause des neuen Mueums das erste der diesjährigen „optischen Konzerte" statt. Der ungeheure Raum war vollständig gefüllt, ein Beweis für die Beliebtheit, deren sich diese bildlich-musikalischen Paraden in weitesten Kreisen des Publikums erfreuen.

Reichsmusikalische Zukunftsbilder

Das Problem, malerische Darstellungen in eine Folge von Tönen zu verwandeln, darf nach dem Ergebnis des gestrigen Abends als völlig gelöst betrachtet werden. Seit dem Ende des vorigen Jahrhunderts, da der treffliche Erfinder Pleßner zuerst auf diese Möglichkeit hinwies, sind die Versuche nach dieser Richtung niemals zum Stillstand gekommen, bis es vor fünf Jahren, wie allgemein bekannt, endgiltig gelang, Lichtschwingungen durch Einschaltung elektrischer Ströme in Schallwellen umzusetzen. Zwei durch die Jahrtausende scharf getrennte Gebiete, wie die Welt des sichtbaren Scheins und die Welt des Klanges, sind dergestalt miteinander verschmolzen worden, und heute sind wir imstande, alles was sich dem Auge wahrnehmbar macht, dem Ohr zuzuführen, in Sonderheit die bildliche Darstellung symphonisch zu deuten und auszufolgern.

Unsere Väter und Großväter wußten, wie die Kaulbachschen Fresken a u s s e h e n; wir haben gestern staunend erfahren, wie sie k l i n g e n! Das gewaltige O p t o p h o n, jenes auf Verfügung des Ministers in der Reichs-Elektrizitätsanstalt erbaute Rieseninstrument, war so aufgestellt werden, daß es die Figuren der Fresken der Reihe nach bestrich und zum Ertönen brachte, wodurch wir den Eindruck gewannen, als ob die Kaulbachen Gruppen den melodiösen Kommentar zu ihrer eigenen Existenz lieferten.

Und da stellte sich die merkwürdige, wiewohl nicht gänzlich ungeahnte Erscheinung heraus, daß die erziel-

Anhang

ten Klangbilder, respektive Bildklänge, eine gewisse Ähnlichkeit mit denjenigen Kompositionen aufwiesen, welche die Privatmeister früherer Zeiten den nämlichen Stoffen angedeihen ließen. Der Kaulbachsche Babelturm erinnerte in mehreren Akkordfolgen lebhaft an den Chor aus Rubinsteins „Turmbau von Babel"; die Hunnenschlacht brachte etliche Modulationen, die sich in der gleichnamigen symphonischen Dichtung von Liszt vorfinden, so daß wir kaum noch überrascht waren, als das Freskobild „die Reformation" mit einigen unverkennbaren Anklängen an das Allegro vivace der Mendelsohnschen Reformations-Symphonie einsetzte.

Was ergiebt sich daraus? Nichts anderes, als daß der Komponist als solcher vollkommen überflüssig ist, da seine Thätigkeit durch das jedenfalls ungleich korrekter arbeitende Optophon vollkommen ersetzt werden kann. In diesem Sinne sprachen sich bereits gestern die Spitzen der Musik-Behörden aus; die hiermit verknüpften Erwägungen dürften demnächst ihren Ausdruck in einem Gesetzentwurf finden, welcher der sinnlosen Vergeudung kompositorischer Geisteskräfte ein für alle mal einen Riegel vorschieben wird.

Das Publikum folgte den optophonischen Leistungen mit gespannter Aufmerksamkeit und klatschte, wie vorgeschrieben, im sechs-Achtel-Takte; die Beifallsstärke erhielt sich bis zum Schluß auf dem Teilstrich 8 der offiziell genehmigten Applaus-Skala.

Reichsmusikalische Zukunftsbilder

* *
 *

Zehn Jahre später. In der Musiker-Kantine:

Pauker Fellhuber: Kinder, wenn ich so in den alten Chroniken lese, wie es früher bei den Musik-Aufführungen zuging, da wird mir doch manchmal eigentümlich ums Herz; so eine Begeisterung wie anno dazumal kommt doch heute gar nicht mehr vor. Und das ist auch ganz natürlich: wie soll sich der Mensch enthusiasmieren, wenn alles reglementsmäßig erledigt und jeder Zweig der Tonkunst nach Schema so und so betrieben wird?

Bratschist Grifflinger: Na, und die Kosten! Wißt Ihr denn schon, daß die Präsenzstärke in den Streichquartetten abermals erhöht werden wird? Erst haben wir die Quartette hundertfach besetzt, dann kamen die Franzosen mit der zweihundertfachen und die Russen mit der dreihundertfachen Besetzung, und jetzt sollen wir uns gar so stark machen, daß wir nach zwei Fronten hin Kammermusik spielen können. Das ist die reine Schraube ohne Ende. Und wo bleibt da der Stil? Solche Stücke sind doch schließlich nicht dazu komponiert worden, um durch ihre Tongewalt Furcht und Schrecken einzuflößen, sondern um die Fähigkeit der Instrumente, intim mit einander zu plau-

Anhang

dern, in zarten Klängen auszudrücken. Was wohl so ein alter Meister zu unserer jetzigen Staats-Massenmusik sagen würde!

Flötist Piepvogel: Vor allen Dingen würde er sich vergebens nach seinen geistigen Nachfolgern umsehen. Ehrlich gesagt, die optophonisch erzeugte Musik gefällt mir nicht. Das ist im Grunde doch nur Maschinenarbeit, ohne höheren Schwung und inneren Kern. Alle Veränderungen und Verbesserungen laufen seit Jahren immer darauf hinaus, daß an dem Staats-Instrument Optophon das Kaliber bald vergrößert, bald verengert wird, ganz wie bei den Kanonen.

Barytonist Schallknecht: Und wo sind die Zeiten hin, in denen der Sänger von sich sagen konnte: ich singe, wie ein Vogel singt, der in den Zweigen wohnt! Müssen wir nicht alle singen, wie es am grünen Tisch verordnet wird?

Tenor Drillhase: Wird schon wieder anders werden! Als ich heute auf den Büreau war, um meine Strafgelder für falsches Atemholen im Dienste zu erlegen, hörte ich vom Chef, daß die Regierung nächstens mit einer neuen Vorlage an den Reichstag kommen wird, weil die ganze staatliche Musikwirtschaft in ein großes Defizit umzuschlagen droht. Also: Aufhebung des Musikmonopols, Rückgabe der Tonkunst an die freie Konkurrenz, — das ist so gut wie beschlossen.

Reichsmusikalische Zukunftsbilder

Flötist Piepvogel: Ach wenns doch erst so weit wäre; dies giebt ein Freudenfest, ich komponiere Euch dazu eine Ode an die Privatmusik!

Barytonist Schallknecht: Aber nicht über das Thema: „Seid umschlungen, Millionen", denn an dieser Umschlingung haben wir lange genug gewürgt, sondern, wenn ich bitten darf, über das Motiv „Freiheit, die ich meine".

Bratschist Grifflinger: Und dann setzen wir uns wieder einmal zusammen und spielen uns eine Mozartsche Symphonie wie in alter Zeit, ohne Metronom frisch von der Leber herunter, wie's uns der Augenblick eingiebt; und dahinter soll kein obrigkeitlicher Beckmesser stehen, der uns die freien Schwingungen der Musikerseele als Verstöße gegen das Reglement ankreidet.

Anhang

Romeo oder Bismarck[1].

„Und ich bleibe dabei, daß sich mit den Mitteln der Tonkunst alles ausdrücken läßt; ob mehr oder minder deutlich, das ist eben blos eine Frage des Talents."

„Gieb Dir keine Mühe, mich zu bekehren. Du kennst meinen Standpunkt. Alle Programmmusik beruht lediglich auf einer freundlichen Übereinkunft zwischen Autor und Hörer, bei der die Überschrift die Vermittlerin spielt. Der Komponist erklärt: das und das habe ich mir beim Niederschreiben der Noten gedacht, und das Auditorium thut ihm den Gefallen, während des Vortrags das Gleiche zu denken. Im Übrigen bleibt die Komposition eine gestaltlose Wolke, in die der zuhörende Polonius alles Mögliche hineinträumt, je nachdem es dem komponirenden Hamlet beliebt, die Parole „Kameel", „Wiesel" oder „Walfisch" auszugeben."

Die Streitenden waren zwei begabte Musiker, von denen der eine, Balduin Dudelmeyer, zur Fahne der Programmmusik schwor, während der andere, Anton

[1] *Entnommen aus "Anton Notenquetscher's Neue Humoresken" aus dem Jahre 1893 (Neuausgabe bei Libera Media).*

Romeo oder Bismarck

Klingner, die Meinung vertrat, daß zwischen musikalischen und begrifflichen Ideen keinerlei Verbindung bestände.

„Machen wir doch einmal die experimentelle Probe," sagte Anton; „Du giebst doch nächstens ein Konzert mit eigenen Kompositionen?"

„Gewiß!" bestätigte Balduin „lauter Orchestersachen; ich bringe meine zweite und dritte Symphonie und die Ouverture, die ich in diesen Tagen fertig geschrieben habe."

„Hat diese Ouverture schon einen Namen?"

„Nein, sie ist ein reines Tonstück; hätte sie einen Namen bekommen sollen, so würde ich den selbstverständlich vor dem Komponieren festgestellt haben."

„Schön," sagte Anton, „wir werden Deine Ouverture taufen, n a c h d e m sie fertig geworden ist, und zwar mehrfach, ich meine m i t v e r s c h i e d e n e n T i t e l n. Wir lassen also mehrere Programmsorten drucken und verteilen sie im Saale so, daß jeder Rezensent Deine Ouvertüre unter einem anderen Namen kennen lernt."

„Da werde ich schön verrissen werden!" entgegnete Dudelmeyer.

„Weshalb denn? Deine Ouverture ist ein wunderschönes Musikstück, das an sich alles Lob verdient; und was die verschiedenen Programmtitel betrifft, so kannst Du Dich unbesorgt auf den Scharfsinn der Kri-

Anhang

tik verlassen. Also geh' auf den Scherz ein, laß uns die Probe machen!"

Sie wurde gemacht. Durch geschickte Billetverteilung war dafür gesorgt worden, daß die Kritiker im Saale weit auseinanderkamen und mit einander nicht kommunizieren konnten. So genoß jeder die Ouverture nach dem Text seines besonderen Programmzettels.

Dudelmeyer wurde in seinem Orchesterabend als Komponist und Dirigent mit Beifall überschüttet. Als die Besprechungen herauskamen, setzten sich unsere Freunde zusammen und lasen:

„Das musikalische Wochenblatt" . . Am Schluß seines Konzerts machte uns der talentvolle Komponist mit einer neuen symphonischen Dichtung bekannt, welche den Titel „Romeo und Julie" führt. Bekanntlich hat Hektor Berlioz den nämlichen Stoff in einer Symphonie behandelt und sich dabei in der Wahl seiner Ausdrucksmittel gründlich vergriffen. Ungleich gewissenhafter, sozusagen dichterisch feinfühliger hat unser Dudelmeyer die Historie des Veroneser Liebespaares tonkünstlerisch ausgestattet. In der Disposition des Tonmaterials kam es vor Allem darauf an, den Kampf zwischen den feindlichen Häusern Montecchi und Capuleti einerseits und die unter diesen Parteizwistigkeiten ächzende Herzensverbindung der Sprößlinge andererseits zu klingender Erscheinung zu bringen; und gerade das ist dem Schöp-

Romeo oder Bismarck

fer der neuesten „Romeo und Julie" in ganz vorzüglicher Weise gelungen. Das leidenschaftlich bewegte Hauptthema in E-dur illustriert die Zerwürfnisse der feindlichen Häuser so deutlich, daß wir als Hörer sofort spüren wir befinden uns in Verona! Das zartgehaltene zweite Thema (Cis-moll) erschöpft vollkommen den poetischen Reiz, mit dem die Liebe des Titelpaares in unserer Vorstellung umwoben ist. Man beachte besonders die Mondschein-Tonart mit ihrer sinnigen Anspielung auf Nachtigall und Lerche! Nicht ganz so eindeutig ist das hierauf folgende kleinere Seitenmotiv gehalten; dachte der Autor hierbei an Merkurio? an Fee Mab? an das Giftfläschchen? an Julias Amme? Wir wagen keine bestimmte Vermutung hierüber auszusprechen, doch gleichviel: im Durchführungssatze, der sämtliche Themen mit großer kontrapunktischer Kunst aufeinanderplatzen läßt, entrollt sich das ganze Shakespeare'sche Drama mit allen Einzelheiten, um nach einer bis zum höchsten Affekt aufgestachelten Steigerung in elegischem Abschluß auszutönen: wir stehen an der Bahre des in seliger Verklärung vereinten Liebespaares. Die musikalischen Schönheiten des Werkes sind, wie gesagt, sehr hervorragende; wieder einmal hat sich gezeigt, was ein beanlagter Tonsetzer zu leisten vermag, sobald er sich von den dichterischen Anregungen eines bedeutenden und an inneren Konflikten reichen Stoffes inspirieren läßt.

„Euterpe, Organ für die musikalische Welt": Es ist ein Zeichen der Zeit, daß die

Anhang

modernen Tonkünstler, und die deutschen zumal, in jenen Ideenkreis einzudringen beginnen, in dem die großen realistischen Schriftsteller dichten und weben. Für diese Beobachtung bot das Tonwerk „R a s k o l n i k o w", welches der Komponist Herr Dudelmeyer an den Schluß seines gestrigen Konzertes gesetzt hatte, ein lehrreiches Beispiel. Wir begreifen es wohl, daß der gewaltige Roman Dostojewskis den Trieben eines schaffenden Musiker eine bestimmte Richtung zu geben vermochte, und wir gestehen ohne Umschweif, daß es der gestaltenden Fantasie Dudelmeyers gelungen ist, das tönende Abbild des russischen Prosa-Epos so genau herzustellen, als sich dies mit den Mitteln symphonischer Klänge überhaupt erzielen lässt. Der Komponist hat hierzu den unseres Erachtens einzig richtigen Weg gewählt, indem er mit großer Kraft der Konzentration den exzentrischen Helden seiner Symphonie durch motivische Gebilde charaktersirte, die im Ausdruck einen gewaltigen Zwiespalt verrathen und doch im innersten Kern die nämliche Individualität darstellen. Das leidenschaftlich bewegte Hauptthema (E-dur) zeigt die jähe, vor keiner That zurückschreckende Kraftnatur Raskolnikows; das zweite zartgehaltene Thema in der Paralleltonart (Cis-moll) deutet auf die pathologische Eigenart des Helden, auf jenes weltschmerzliche Empfinden welches die schrecklichen Entschlüsse Raskolnikows als versöhnendes Element begleitet. Wer genau zu hören versteht, wird in beiden Themen auch die nationale Färbung wahrnehmen, deren Raskolnikow bedarf, um als

Romeo oder Bismarck

Russe erkannt zu werden; doch ist dieses Kolorit nicht vordringlich aufgetragen, da es dem Musiker vor allem darauf ankommen mußte, die sarmatische Umhüllung, so weit sich dies ohne Schädigung des Gesammtcharakters ermöglichen ließ, abzustreifen und die menschliche Gestalt der Dostojewskischen Seelenstudie rein darzustellen. Zu großer malerischer Wirkung erhebt sich der Durchführungssatz; von den verhängnisvollen Axthieben Raskolnikows die durch markierte Schläge dargestellt werden, bis zu den in einem fugirten Teile ausgeführten Gewissensqualen des Titelhelden wird hier der wesentliche Inhalt des berühmten Buches symphonisch reproduziert. Nach der letzten gewaltsam erregten Steigerung, in der wir den schreckhaften Eintritt der Nemesis und die Verurteilung erblicken, eröffnen die elegisch gehaltenen Schlußakkorde einen weiten Ausblick auf die traurigen Ebenen Ostsibiriens, in denen Raskolnikow reuevoll seine Tage beschließen soll.

„Musikalisches Kunstmagazin": . . . Seine wahre Eigenart enthüllte uns Herr Dudelmeyer in der Schlußnummer seines gestrigen Programms, in einer symphonischen Dichtung, die den vielverheißenden Titel „Prometheus" führt. Wie der Wälsung in Wagners Walküre ausruft: „Siegmund heiß' ich, und Siegmund bin ich", so verkündet der Held dieses neuesten Tonwerkes mit allem Aufgebot symphonisch-programmatischer Machtmittel: „Prometheus heiß' ich, und Prometheus bin ich!" Der Geist

Anhang

der Symphonie offenbart uns den prometheischen Gedanken, der sinnlich vernehmbare Inhalt ihrer Motive das prometheischen Schicksal. Liszt, der bekanntlich den nämlichen Vorwurf symphonisch zu gestalten versucht hat, legt in seiner Komposition allen Accent einseitig auf den Trotz des Prometheus. Anders Dudelmeyer: wohl malt auch er in dem leidenschaftlich bewegten Hauptthema (E-dur) die Auflehnung des Titanensohnes gegen Zeus' Weltordnung, allein er stellt diesem Thema ein anderes, zartgehaltenes in Cis-moll gegenüber, welches den innersten Kern des Prometheus entschleiernd dessen welterlösendes Mitleid mit dem Menschengeschlecht bedeutet. Ein kurzes prägnantes Seitenmotiv, welches wohl auf den Raub des Feuers hinweisen soll, führt zum Durchführungssatz, der in meisterhafter Art die Folgen der kühnen That veranschaulicht. Fanfarenartig wird der Wiedereintritt des ersten Themas angekündigt: fast scheint es, als solle Prometheus über die Tyrannei des Obergottes triumphieren; bald aber verkünden markierte Schläge, denen aufprasselnde blitzimitirende Violinfiguren folgen, den tiefen Sturz des Helden. Der Adler erscheint und zerfleischt in einem martervollen Fugato die Leber des Unglücklichen. Die pompöse Erweiterung kurz vor Schluß des Stückes sagt uns, daß Prometheus nach überstandenen Leiden auf den Olymp zurückkehrt, während sich die elegischen Schlußakkorde an den Hörer mit der melancholischen Frage wenden: wann wird der duldenden Menschheit wieder ein Prometheus kommen? Diese kurze Analyse möge genü-

gen, um unsere Behauptung zu rechtfertigen, daß sich Dudelmeyer vollkommen auf den Boden des Aeschylos gestellt und für dessen tiefsinnige Tragödie die treffendsten musikalischen Ausdrucksformen gefunden hat.

„Philharmonisches Centralblatt": ... Zu energischer Wirkung gelangte der Komponist in der Schlußnummer seines Konzerts, insofern sich hier sein tonbildendes Talent an ein festes Gerüst deutlicher Begriffe anlehnen konnte. Dudelmeyer nennt sein Werk „Columbia", man ist somit zu der Annahme berechtigt, daß diese Symphonie für die Weltausstellung in Chicago bestimmt ist. Für einen Hörer, der gewohnt ist, die leitenden Fäden der Tongewebe zu verfolgen, bietet die programmatische Erläuterung dieser „Columbia" keine Schwierigkeiten. Die unsicher tastenden Takte der Einleitung versetzen uns in das Zeitalter vor vierhundert Jahren mit seinen verschwommenen Anschauungen von der Gestaltung der Erde. Markig und prägnant tritt uns alsbald Columbus selbst in dem heroischen Hauptthema (E-dur) entgegen. Diesem persönlichen Motiv folgt nach kurzer Überleitung ein zweites, unpersönliches in Cis-moll, dessen zartgehaltene Klänge die psychischen Momente der großen Entdeckung — die Sehnsucht in die Ferne, das Heimweh der Ausgewanderten — musikalisch wiederspiegeln. Im Durchführungssatze scheinen die Motive miteinander zu kämpfen; das Columbus-Thema, hier als Motiv der Thatkraft genommen, be-

Anhang

hält in fanfarenhafter Wiederholung die Oberhand. Es sind Festklänge kolonisatorischer Arbeit, die hier im geräuschvollen Durcheinander aller Instrumente an unser Ohr schlagen, Streicher und Bläser feiern das Emporblühen des neuen Kontinents. Sehr geschickt wird das Eingreifen der Maschinenarbeit durch markirte Schläge angedeutet; in ihrem hämmernden Rhythmus erkennen wir das Werk der Ingenieure, die der Kultur als Pioniere durch die Wildnis vorangehen, ja, vielleicht hat der Autor bei den Tonketten, die sich hier in schwungvoll aufsteigenden Violinpassagen entwickeln, an die herrliche Hängebrücke gedacht, die sich in schwindelnder Höhe über den Hudson spannt. Nach einer kurzen Abschweifung zum zweiten Thema verkündet ein schön gearbeitetes Fugato den Eintritt aller Völkerstimmen zur Vierhundertjahrfeier der Entdeckung, dem sich in pompöser Erweiterung und dynamischer Steigerung des Klangmaterials die Eröffnung der Weltausstellung angliedert. Hier hätte die Symphonie schließen können, notabene wenn sie von einem Amerikaner komponiert worden wäre, der vielleicht auch im Durchführungssatze den Yankee-Doodle angebracht hätte. Allein Dudelmeyer hat sie als Deutscher verfaßt, in einem elegischen Abschluß giebt er der wehmütigen Resignation Europas Ausdruck, das Dichterwort paraphrasierend: „Amerika, Du hast es besser, als unser Kontinent, der alte!"

„Neudeutsches Tonkunst-Archiv": ... Obschon wir uns im allgemeinen nicht als Anhänger

Romeo oder Bismarck

der Programmmusik bekennen, gestehen wir doch gern, daß der junge Komponist Dudelmeyer mit der „Bismarck-Ouverture," der Schlußnummer seines Orchester-Abends, einen glücklichen Wurf gethan hat. Jedenfalls wird dieses Werk dem Wesen des deutschen Heros in höherem Grade gerecht, als Beethovens „Eroica", die nur durch eine gewaltsame Interpretation als auf den Einsiedler von Friedrichsruh gemünzt umgedeutet werden kann. Giebt man die programmatische Möglichkeit überhaupt zu, so läßt sich nicht leugnen, daß der Musiker die Grundzüge des Bismarckschen Charakters gut getroffen hat. In dem ersten leidenschaftlich bewegten Thema (E-dur) erscheint uns der willenskräftige Staatsmann, der eiserne Kanzler, der Übermensch, in dem zartgehaltenen zweiten Cis-moll-Thema der friedsame Gutsherr, der procul negotiis seine Felder baut. Auf Grund dieser Prämissen, denen man eine gewisse musikalische Logik nicht absprechen kann, entrollt Dudelmeyer im Durchführungssatze ein Panorama des Bismarckschen Lebenswerks, auf dem nationale Großthaten mit parlamentarischen Kämpfen abwechseln. Auch an erheiternden Zügen fehlt es in der „Bismarck-Ouverture" nicht; so sind die markierten Schläge, mit denen die Reichsnörgler zu Boden geschlagen werden, sowie die gleich einem Heer von Strafformularen aufflatternden Violinfiguren von köstlicher Ironie. Ein schön gearbeiteter Fugensatz welcher das allgemeine gleiche Stimmrecht verkündet, quasi die Reichsverfassung in kontrapunktischer Ausgabe, leitet zu einer pompösen Erwei-

Anhang

terung, mit der der Komponist dem Säkularmenschen ein tönendes Monument setzt. Diese apotheosehafte Steigerung schlägt indes im letzten Augenblick zu einem elegischen Finale um: es ist nicht mehr der allmächtige Kanzler, sondern der von seinen Erinnerungen zehrende Herzog von Lauenburg, der uns in diesen wehleidigen Klängen ein schmerzliches Lebewohl zuruft.

* *
*

„Nun, lieber Balduin was meinst Du dazu?" sagte Klingner; „hatte ich Recht mit Polonius und Hamlet?"

„Ja, was beweist das!" erwiderte" Balduin, „die Musik ist eben so ausdrucksfähig, daß sie zur selben Zeit das Verschiedenste aussprechen und in einem Athem von Romeo und Bismarck erzählen kann."

„Sagen wir lieber: die Musik ist so gefällig, der Interpretationskunst Alles zur möglichen, jenere Kunst, für die Goethe das Rezept gegeben hat:

> Im Auslegen seid frisch und munter,
> Legt ihr's nicht a u s, so legt was u n t e r!"

WEITERE BÜCHER VON ALEXANDER MOSZKOWSKI BEI LIBERA MEDIA

- Fröhlicher Jammer
- Der dümmste Kerl der Welt
- Stuß im Jus
- Marinierte Zeitgeschichte
- Anton Notenquetscher
- Beichtende Kavaliere
- Meine verstimmte Flöte
- Flatterminen

Weitere Titel finden Sie auf unserer Website unter:

http://libera-media.de

www.ingramcontent.com/pod-product-compliance
Lightning Source LLC
Chambersburg PA
CBHW051901170526
45168CB00001B/198